西泠學堂專用教材　總主編　陳振濂

中國畫入門

翁真如 編著

中華書局
集古齋

總 序

　　香港西泠學堂自創辦以來，教學上以傳統的書法、中國畫、篆刻藝術為核心，弘揚百年名社西泠印社提倡詩書畫印一體的宗旨；又因為與香港聯合出版集團結成緊密型辦學「聯合體」，集團旗下擁有兩個同樣歷史悠久的傳統文化老字號，在專業推廣上擁有別家無法比擬的立體綜合優勢：一是有香港中華書局這樣的文史出版老品牌優勢，二是有香港集古齋這樣的藝術品經營老品牌優勢；再加上西泠印社崇尚古典的「詩書畫印綜合（兼能）」與「重振金石學」方面的專業優勢，共同整合到新創的西泠學堂這個載體，遂使得中國幾千年詩畫傳統，在商業化程度極高的香港社會，有了一個很好的聚焦平台。這樣的機遇，有賴於國家總體上的文化政策大格局；也有賴於香港聯合出版集團、香港中華書局、集古齋同仁團隊上下的強大合力，和西泠印社百年以來致力於傳播中國文化始終不渝的堅定努力。幾千年悠久的文明燦爛，正是靠一代接着一代的志士仁人所擁有的文化自信，文脈嬗遞，筋脈相連，承前啟後，推陳出新。作為主體的兩家之所以能取得共識，努力推動創辦西泠學堂，並以之來推動中國書畫篆刻藝術（它背後是偉大的中華文明）在海外的健康傳播與交流發展，所致力的正是這樣一個目標。

　　在這個宏大命題背後，其實包含了必須回應的三個難點。

一、知識模型 —— 古典背景

　　西泠學堂立足於中國古代承傳五千年的詩書畫印傳統，它是非常「國學」的，或者說是「國藝」的。這就決定了選擇在西泠學堂學習的學子們，必須要在中國文化這個根本上下功夫。詩書畫印本來只是一「藝」，了解筆墨技巧、掌握形式呈現，能畫好畫寫好書法刻好印章，就足以完成學業。現在很多書畫學塾或專門美術學校，也都是這樣的學習標準。但正因我們的主辦方，是西泠印社、是中華書局、是集古齋，它們無論哪個品牌，作為傳統文化堅強堡壘都持續了一百多年，至少也有六十年一甲子之久，都是在近代「西學東漸」時髦大潮中極有文化主見和定力的逆行者。因此，西泠學堂推行詩書畫印課程，至少不必以西方藝術史與現代派抽象派藝術或觀念行為藝術為主導。正相反，我們希望在商業化程度很高的香港澳門等地，反過來推動本已不無寂寞孤獨的中國傳統藝術的弘揚光大，以技藝學習來「技進乎道」，進而融為中華文明的教化，潤物細無聲，致廣大盡精微。更以主辦方的香港中華書局為文史類學術出版的最大淵藪，出版各種經史子集古典詩文之書汗牛充棟，唾手可得，近水樓台，正足以取來滋養書畫篆刻的學習者，從而以中國學問、中國技藝、中國思維的養成，浸潤自己有價值的一生。

二、知識應用 —— 海外視角

西泠學堂的開設，主要是為了滿足境外和海外的中國傳統文藝的學習和傳播的需求。這意味着它不能套用內地各大美術學院或一般社會教學培訓機構的現成經驗。在內地的美術愛好者和初入門者，一旦因喜愛而投入，對許多知識技巧規則的認知和接受，是天經地義順理成章的當然之事。有大量印刷精美的畫冊字帖印譜環繞左右；又有各層級的藝術社團組織或相應群體，在不斷推進展覽創作觀摩活動；甚至還可以有穩定的師承與從藝同門即「朋友圈」；但在境外的香港澳門，商業社會高度發達，導致文化比重降低而走向邊緣化，尤其是相比於西方現代藝術挾外來之勢的中國傳統藝術，更是面臨長期的尷尬。因此，我們西泠學堂希望能以此為契機，尋找直接面向海外的、針對詩書畫印傳統藝術進行教學的新視角新方法新理念。如果有可能，經過若干年努力，在保存傳統精粹的同時，又使境外海外域外的書畫篆刻教學能與中土的已有模式拉開距離，形成獨立體系 —— 隨着西泠學堂在海外的不斷拓展，在港澳、在東南亞、在日本、在歐洲如法德、在美國，這樣的需求只會愈來愈大。從根本上說：中國書畫篆刻藝術的走向世界和作為「中國文化走出去」的一環，西泠學堂必然會擁有自己的使命和歷史責任；因為這本來就是清末民初我們第一代西泠印社社員們連結日本和朝鮮半島文化藝術的優良傳統。既如此，香港西泠學堂依託香港中華書局出版優勢、針對海外的獨立的書畫篆刻教材編輯出版，就是十分必要而且水到渠成的了。

對中國書畫篆刻藝術走向海外，西泠學堂應該有自己的初心與使命擔當。教材的推出，正是基於這一最重要的認識。

三、知識體載 —— 教學立場

西泠學堂是學堂，以學為宗。這句話的反面意思是，它不是展覽創作，也不是理論研究。展覽創作交流，有香港集古齋；理論研究出版，有香港中華書局。而西泠學堂就是教學、傳授、薪火相傳，澤被天下，重塑文明正脈。尤其是在域外的傳統文化日趨孤獨，為社會所冷落之際，更迫切需要我們的堅守，一燈孤懸香火不滅。王陽明曾有言：「所謂佈道者，必視天下若赤子，方能成功。」赤子者，喻學習詩書畫印者可能是零基礎，從藝術的「牙牙學語」一窮二白開始。因此，教學者要有足夠的耐心不厭其煩。而教材的編寫，則是把教學內容和要求秩序化。對一個著名書畫篆刻家而言，最終的作品完成就是結果。至於怎麼完成的過程，可以忽略而毋須煩言；但對一個西泠學堂的教師而言，他必須要把已完成畫面的每一個環節和每一個細節像剝筍一樣層層剝開，把要領和精髓分拆給學員看。在課堂裏呈現出來的知識（技巧）形態，不應該是含糊籠統的，而必須是精確的

和有條不紊的。尤其是凝聚成教材，更要有相當的穩定性和權威性。它肯定不是一個個孤立的知識點或技法要領教條，它是經過條分縷析之後、形成次序分明的知識（技巧）系統。換言之，課堂裏教授的知識，不應該是教師隨心所欲僅從一部《中國書畫篆刻大辭典》裏任意提取的孤立辭條內容；而應該是每一個教學程序中不可或缺的知識（技巧）邏輯點 —— 課題的分解、課期的分解、課程的分解、課時的分解，一切都「盡在囊中」。教師依此而教，學生也可以依此來檢驗自己的學習效果甚至教師的教學水平。我們想推出的，正是這樣的教材。

西泠學堂是一個新生事物。「天下第一社」西泠印社本身並不是專業教學機構而是一個充分國際化了的藝術社團。但它有持續五六代的承傳，由它提出理念與方向，定位必高，品質必精。而香港中華書局和集古齋則是出版和藝術創作展覽的名牌重鎮。它們對於在專業院校教學以外的社會教學方面，以其雄厚的實力，又有西泠諸賢的融匯支撐，完全可以另闢蹊徑、獨樹一幟。但正因為是社會辦學，也有可能在初期面臨培養目標不夠明確、教學方式不夠規範的問題。如是，則一套「硬核」的教材，正是我們所急盼的。亦即是說，西泠學堂模式要走向五湖四海，今後還要代表中國文明和文化走向七大洲四大洋，為長久計，書法、中國畫、篆刻的教材建設是當務之急，是健康有序辦學的必要條件。

一是要編創完整成系統的有權威性的教材，二是要延請到能使用這些教材的優秀教師。教材要提供基本的「知識盤」：一個領域，有哪些常識和重要的知識點？以甚麼樣的體系展開？它的出發點和推進程序有甚麼環環相扣的因果邏輯關係？在這個物質基礎上，教師在教學現場時又需要有怎樣的隨機活用又輕重詳略有序的調節掌控？所有這些，都是我們西泠學堂今天已經面臨的嚴竣挑戰也必然是今後若干年發展的必然挑戰。

借助於香港中華書局的出版業務優勢，感謝趙東曉總經理的宏大構想、堅毅決心和專注熱情的投入，我們共同策劃了西泠學堂專用的系列藝術教材。共分為中國畫、書法、篆刻三個系列，陸續編輯出版。在今後，一套面向海外的、體系嚴整又講究科學性的中國傳統書畫篆刻藝術教材系列，將是我們最重要的工作目標和學術目標，它的水平，將會決定、影響、提升西泠學堂的整體教學水平。

<div style="text-align:right">

陳振濂

2020 年 2 月 22 日於孤山西泠印社

</div>

自序

中華文化博大精深，書畫藝術更是源遠流長，從萌步到現在，古老的中國書畫在遵循傳統模式歷代傳承的同時，同樣造就了品類繁多、畫派林立的局面。可以說，在這條世代探索的道路上，只有起點，沒有終點……

從原始的彩陶藝術到商周青銅器上的圖案；從春秋戰國的帛畫到漢代的畫像石；從唐宋的壁畫到宋元山水；從京津畫派到嶺南畫派，無論歲月多久，地域多廣，中國畫的本質不會改變，仍然使用毛筆、宣紙、水墨，講究筆法，墨韻精神；強調畫中有詩，詩中有畫的意境。

正如中國人的文字、語言、飲食一樣，儘管受到外來文化的影響，但都沒有改變這種與生俱來的傳統。中國書畫同樣如此，雖然現代生活不斷地發生改變，但在繪畫藝術的追求上，中國人還是喜愛這種與生俱來、鐫刻在血脈深處的水墨韻味，追求那種所謂家有墨香必富貴也的境界。因此，繼承與發展中國畫藝術便是我們每個繪畫愛好者畢生追求的一項重要事業。

每位藝術家，在他一生追求藝術的過程中，都曾有過失敗的教訓，更有很多成功的經驗與喜悅，談及這些，每個人都會有很多話要說，有很多故事要講。可以說，一部繪畫史也就是由無數的藝術家積累的經驗組成的。前人的成果，會啟迪後學者，將自己的心得、體會、經驗、成就傳授給後來者，同樣是每位藝術家應盡的社會職責。

鄙人自幼喜愛繪畫，青年時師從趙少昂先生，至今已有半個世紀之久，其中的甘苦，只有自己知道。現雖已步入古稀，但對藝術的追求一直沒有停止過。藝術不是閉門造車，想要創造出更好的藝術作品，還需參與到生活當中，多交流創作。

幸緣西泠學堂之邀，為弘揚國粹篤力於學，通過舉辦書法、國畫、篆刻等中國傳統藝術培訓及交流活動，推動中華優秀傳統文化在香港及海外的普及、傳承和發展。有志於此，今將鄙人在繪畫藝術上的所思、所悟，以文字的模式呈現出來，除希望能對學習國畫的同仁有所幫助之外，亦藉此與大家相互交流切磋，為國畫藝術的創新發展盡份自己的力量。這便是編寫這本書的初衷。是為序。

翁真如

目錄

總序 / 陳振濂 i

自序 / 翁真如 iv

中國畫發展淺說 2

第一章　中國畫的工具和用品
 第一節　文房四寶 6
 第二節　畫幅形式 12

第二章　中國畫的分類及流派
 第一節　中國畫的分類 16
 第二節　人物畫的源流與發展 22
 第三節　山水畫的源流與發展 29
 第四節　花鳥畫的源流與發展 40
 第五節　各大畫派的形成與發展 47

第三章　中國畫的章法
 第一節　中國畫的佈局、結構、落款及蓋章 66
 第二節　中國畫的用筆、用墨及用色 84

第四章　中國畫的技法示範
 第一節　四君子 —— 梅蘭菊竹 104
 第二節　花 111
 第三節　果 128
 第四節　鳥 135
 第五節　動物 145
 第六節　山水 158
 第七節　人物 166

第五章　中國畫的鑒賞與學習
 第一節　如何鑒賞中國畫 174
 第二節　如何畫好中國畫 178

中國畫發展淺説

中國畫的起源，是伴隨着中華文明的發展一路走來的，也與中國的歷史發展一脈相承，當社會發展到一定階段就會出現新的繪畫形式。從萌芽到成熟有一條自身發展的規律和路線，直到今天，中國畫的基本模式仍然保持不變，這堪稱世界藝術史上的一個奇跡。

在原始社會的新石器時代，人們就開始在燒製的陶器上畫圖。他們利用動物的毛髮製成筆，再用天然的礦物顏料着色，描繪各種動物、植物。還有人選擇在岩石、玉石上刻畫美麗的圖案。雖然這種最早期的繪畫藝術，如同現在的兒童畫一般，天真稚拙，簡單樸素，但至今仍舊散發着強大的生命力。

夏、商、周三代，留下的繪畫資料僅見於文獻記載，實物極少，不過，我們還能從青銅、陶瓷、玉石、甲骨文等上面找到繪畫的圖形。從中可以發現，無論是鑄刻在銅鼎上的人面、鳥獸、花草、幾何紋，還是雕刻在玉石上的各種花紋、圖案等，都表現得細緻入微、生動傳神。另外，這個時期也是中國岩畫最為發達的時期，從各個方面都印證和豐富了夏商周時代的繪畫內容。

春秋戰國是中國歷史上的變革時代，也是文化藝術的蓬勃時期。文學、詩歌、舞蹈、音樂出現了空前的繁榮，繪畫藝術同樣得到發展，特別是地下出土的帛畫，讓我們看到那一時期中國畫的面貌。在湖南省發現的多幅戰國帛畫，都是用毛筆和墨在絲織品上繪成，其中有人物、龍鳳、龍船等形象。這些帛畫的技巧已經非常成熟，相信在這之前一定有一段漫長的發展過程。

秦統一了中國，但時間很短。漢承秦制，統治四百餘年，社會穩定，經濟發展，特別是鐵器的出現，使得多種繪畫形式得以出現。這個時期，人們不僅在絲織品上繪畫，而且還能夠使用鐵器在石頭上刻畫，在銅鏡上鑄造圖案，在磚頭上燒製圖案，在木板、牆壁等用彩漆描繪出豐富美麗的圖案，可以說，幾乎各種材料都成了藝術家展示才華的天地。也正是這些繪畫形式的湧現，不僅使漢代繪畫作品豐富多彩，也基本奠定了中國繪畫的各種形式。

漢代還發明了紙，但最初並非用來圖畫，而是用來寫字和繪製軍事地圖；用紙畫圖是漢代以後的事情，而大量使用紙張作畫則是在唐宋時期。

魏晉南北朝是中國歷史上最為混亂的時期，但也是精神藝術上十分自由、篷勃發展的時期。由於社會原因，眾多文人寄情於藝術，形成了大批士大夫階層的畫家，出現了許多藝術理論家，藝術理論著作層出不窮，如顧愷之的《論畫》、謝赫的《古畫品錄》、宗炳的《畫山水序》、王微的《敍畫》。在眾多繪畫理論的指導下，出現藝術高峰成了必然的結果。

經歷了魏晉南北朝的社會動盪，到了隋代，中國又歸統一。隋代只有三十七年的歷史，而唐朝則有近三百年歷史，是一個較長的時期。繪畫藝術伴隨着社會的繁榮不斷進步，達到又一個高峰。

在唐代，無論是人物畫、山水畫、花鳥畫都發生了巨大變化，給人耳目一新之感。除以人物為主題外，山水、花鳥也逐漸成為熱門的題材，出現了專門從事山水、花鳥、人物畫的畫家。如人物畫家閻立本、吳道子、周昉；山水畫家李思訓、王維；花鳥畫家邊鸞等。

其中，王維開創了「文人畫」的先河。「文人畫」是畫家依據詩人的作品再現詩中的情景，形成詩中有畫，畫中有詩的意境，文人畫的出現可説把繪畫藝術推向一個高峰。

中國畫發展到宋代，已經非常成熟，現代的人學習中國畫，都要從臨摹宋畫開始，宋畫是學習中國畫的基本功。宋畫表達的詩情畫意，其構圖、設色、用筆、用墨、皴法、透視、取景、題材、技法形成了中國畫固定的模式，因此只有讀懂宋畫，才能畫好中國畫。

明清之際的中國畫基本延襲宋畫的模式，但在形式上又有很多創新，湧現出許多傑出的藝術家；這些藝術家同時又受到外來文化的影響，形式雖然大同小異，但師承關係不一，從而形成很多畫派，如浙派山水畫、吳門畫派等。

明清時代由於距當代較近，很多畫家的名字我們都耳熟能詳，如沈周、仇英、文徵明、唐寅、董其昌、陳洪綬、徐渭，以及「清初六家」（王時敏、王鑒、王翬、王原祁、吳歷、惲壽平）、「清初四僧」（石濤、八大山人、石溪、弘仁）、「金陵八家」（龔賢、樊圻、吳宏、鄒喆、謝蓀、葉欣、高岑、胡慥）、「揚州八怪」（金農、鄭燮、黃慎、李鱓、李方膺、汪士慎、羅聘、高翔）等，他們鮮明的畫風個性和流派特色表現了中國畫的多樣性。

明清時期的中國畫之所以豐富多彩，藝術大師繁若星辰，是因為繪畫藝術從皇宮走向民間，從廟堂走進民間，從最初少數人的珍玩，變成了一種有着廣闊的商業市場和可以謀生的職業。因此，在基礎普及的同時，技巧和藝術性的提高成了一種必然。這也是在如今中國各大博物館的展覽品大都是明清字畫的原因，大名頭的畫家作品當然很好，那些名不見經傳的「小名頭」畫家，其作品也相當精彩。

清末民初，外來文化對中國傳統繪畫帶來衝擊，中國畫發生了巨大的變化。其中最能改變中國畫面貌的是上海的「海派」，以及廣東的「嶺南畫派」。各派都有其開宗立派的代表人物，如海派的「四任」（任熊、任薰、任頤、任預）、虛谷、趙之謙、吳昌碩等；嶺南派中的高劍父、高奇峰、陳樹人等。即便北京的傳統派如齊白石、黃賓虹、張大千，他們的繪畫同樣走的是標新立異、創新發展的道路。

現代的中國畫有了徹底的革新，新材料、新方法、新技巧都運用到繪畫的創作上，更出現了許多當代繪畫藝術的大家，如徐悲鴻、林風眠、吳冠中、李可染、傅抱石、錢松喦、劉文西、周思聰、黃永玉等。他們在各種藝術思潮中相互碰撞交流，將「筆墨當隨時代」的思潮展現得淋漓盡致。

如今，現代的高科技也在改變着中國畫的面貌，同時也出現了多種的表規形式，例如利用電腦技術繪畫。這些新技法、新形式，我們都應以包容的心態去接受，因為社會總是在發展，人類總是在進步，幾千年前的畫家無法想像當代繪畫的樣子。因此，我們也無法預測幾百年後、幾千年後中國畫的面貌。所以，讓歷史來告訴未來。中國畫一定會隨着時代的發展而發展，隨着人類文明的進步而進步，中國畫的歷史很輝煌，未來也一定會更加美好！

第一章
中國畫的工具和用品

　　中國畫的用具和材料大致上分為筆、墨、紙、硯四種，又稱為「文房四寶」。「文房四寶」的名字源於魏晉南北朝時期，表示筆、墨、紙、硯，是文人書房內必不可少的四件寶貝。當然，到了南唐時期，「文房四寶」被特指為諸葛筆、李廷圭墨、澄心堂紙、婺源龍尾硯。而宋朝時期，則又被特指為湖筆、徽墨、宣紙、端硯等。如今，文房四寶同樣指的是筆墨紙硯四種東西，只是由於產地的繁多，也就沒有了生產地的限制。

第一節 文房四寶

一、筆

　　筆是中國傳統書寫與繪畫的工具。最早的毛筆，出現在二千年前的西周。雖然迄今尚未見有毛筆的實物，但從史前出土的文物上可以覓到些許用筆的跡象。目前發現的中國最早的毛筆，是湖北省隨州市出土的春秋時期的毛筆。

　　東周時期，毛筆被廣泛應用，主要在竹木簡、縑帛上書寫。相傳，毛筆是由戰國時期的秦國大將蒙恬發明，叫做「筆」，由竹管和兔毛組成。

　　在秦始皇未定六國前，筆有各種叫法，吳國叫「不律」，燕國叫「弗」，楚國叫「幸」，秦國叫「筆」。秦始皇統一全國後，定名為「筆」，一直沿用至今。

　　歷史上，毛筆在各個時期都有發展。晉時，最著名的是兔毛製成的紫毫筆。唐宋兩朝，宣筆聲譽日隆。元代以後，羊毫筆最負盛名，甚至超過了宣筆，成為全國毛筆的代表。

　　筆的名稱很多，如蘭竹筆、大京水筆、白雲筆、山馬筆等。從筆管的質地上又分為斑竹、水竹、紫檀木、花梨木、檀香木、楠木、象牙、玳瑁、玉、瓷等。形狀上又分大、中、小、長、短、肥、瘦。

　　筆毫上則分為兔毛、白羊毛、羊鬚、山馬毛、虎毛、狼尾、狐毛、鹿毛、狸毛、鼠鬚、鵝毛、鴨毛、雞毛、豬毛、馬毛等。其中，又根據毫質性能分為硬毫、軟毫、兼毫三種（見圖1-1）。

硬毫	如狼尾、鼠鬚、馬毛等，這些毫的彈性較強，含水分較少，適用於繪畫方硬的線條。 多用來繪葉筋、樹枝、鳥嘴、翼、爪等較硬性線條和物體。
軟毫	如羊毫、羊鬚、雞毛等，毫的彈性較弱，含水分多，適用於表現圓和軟中帶剛的線條 及多變化的面。作畫時多用來繪一些表現軟性質的物體如花瓣、葉、鳥身等。
兼毫	是指軟硬毫混合製成的剛柔相兼型毛筆，軟硬適中，具備軟毫、硬毫兩方面的優點， 一般是狼和羊毫，豬鬃與羊毫相互搭配。因彈性適中對初學者使用容易控制線條。

　　作畫時毛筆不要長時間浸泡在水盂裏，為了防止筆毫失去彈性與脫落，每次使用後必須洗淨抹乾掛於筆架上面。

圖1-1 作畫毛筆

二、墨

　　中國畫以墨為主，可見墨是何等重要。商周以前，墨開始用於書寫，自唐代開始便是製墨業逐漸興盛。五代南唐時期，奚超、奚廷圭父子以松煙為原料，改進搗松及調膠等工藝，製出「豐肌膩理，光澤如漆」之墨，因此得到南唐李後主賞識，賜姓李，並封李廷圭為墨務官，李廷圭墨由此揚名天下。當時李墨有「天下第一品」「黃金易得，李墨難求」之美譽。

　　宋徽宗宣和三年（1122 年），製墨業形成了「家傳戶習」的盛況，墨統稱「徽墨」。清代，徽州製墨業達到了一個新的高峰，民間出現素功、汪近聖、汪節庵、胡開文各大製墨名家，被稱作「四大墨王」，並留有製墨著作傳世。

　　墨的形狀大致有圓形、橢圓、正方、長方、不規則形等。墨模一般是由正、背、上、下、左、右六塊組成，墨的外表形式多樣，可分本色墨、漆邊墨、漆衣墨、漱金墨。

　　品種上，墨分為松煙（見圖 1-2）、油煙（見圖 1-3）兩類，其品質直接影響繪畫的效果。

　　從質料上，墨又分為頂煙、上煙、貢煙和選煙，通常以粗精而定。

　　在查驗墨的質量時，可把墨磨好待乾，查看被磨的一面，若光滑則為優品；反之如磨的一面出現許多小孔和四邊呈現膨脹狀，則是劣品。

　　磨好的墨汁不宜留宿隔夜，一旦隔夜，墨汁便會失去原本的清新和鮮潤光彩，這就是所謂「古硯不容留宿墨」的道理。

　　如今，市場上也有瓶裝的墨汁，墨汁的主要原料為炭煙、膠料、添加劑和溶液等，質量品種甚多，初學者，取其便利，也可採用。

圖 1-2 松煙
以松樹油燃燒後收集其煙和膠製成，墨汁烏黑無光，松煙相較於油煙更易滲化。

圖 1-3 油煙
以燃油而得之煙和膠所製之墨是油煙。油煙墨汁色澤光澤。

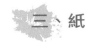三、紙

紙是中國的一個偉大發明，是書畫藝術得以傳世的承載體。歷史上，紙是東漢蔡倫發明的。

在紙張當中，起於唐代、歷代相沿的宣紙，由於潤墨好，滲透強，不易變色，色澤上潔白純淨，搓摺無損，又易於保存等特點，因而又被人譽稱「紙中之王」「千年壽紙」。

到了宋代，宣紙的需求大量增加，有個曹姓人遷至涇縣西鄉小嶺一帶，以製造宣紙為業，造出了潔白稠密、紋理純淨的好紙。因當時這些地區均屬安徽的宣州府管轄，而紙的集散地又多在州治宣城故名「宣」，也有人稱「涇縣紙」。

明代，涇縣宣紙生產進入重要發展階段，尤以宣德年間製造的宣紙為最優。清代，涇縣宣紙生產得到長足發展，景象興旺。

在種類上，宣紙一般分為生宣、熟宣、半熟宣三種：

生宣	生宣是沒有經過加工的宣紙。生宣的特點是吸水和滲水能力強，着墨滲化快，墨韻變化豐富，多用於書法及寫意畫。生宣的品類有夾貢、淨皮、單宣、大金榜等。
熟宣	熟宣是加工時用膠和明礬等塗過（俗稱「膠礬」），由於膠礬的作用，紙質較生宣為硬，吸水和滲水能力弱，墨跡不易暈開。熟宣由於可反覆着色，一般用於雙勾繪法的創作或賦色多次的工筆畫。熟宣在品類上又分蟬翼熟宣、冰雪宣、棉料熟宣、淨皮熟宣、清水熟宣、雲母熟宣等類，像冷金、酒金、蠟生金、花羅紋等皆由熟宣再次加工而成的花色紙。
半熟宣	半熟宣也是從生宣加工而成，吸水能力介乎前兩者之間。半熟宣品類有煮椎宣、玉版宣等品種。
單宣 夾宣	宣紙按用料配比不同，又可分為棉料、皮料、特淨三類。厚薄上又有單宣、夾宣、二層、三層等之分。單宣就是一張宣紙，夾宣就是兩張單宣貼合在一起成一張厚宣紙。

尺寸上，宣紙分有三尺、四尺、五尺、六尺、八尺、丈二、丈四、丈六等數種。字畫的每平尺計算是大約 33 乘 33 釐米。

畫紙尺寸規格對照表

三尺全開	100×55 釐米（5 平方尺）
四尺整紙	68×138 釐米（8 平方尺）
五尺整紙	81×155 釐米（12 平方尺）
六尺整紙	96×178 釐米（16 平方尺）
八尺整紙	122×244 釐米（26 平方尺）
丈二整紙	144×366 釐米（48 平方尺）
丈六整紙	200×498 釐米（92 平方尺）

由於紙質不同，產生吸水速度與飽和程度不同的現象，一般畫家作畫最困難的是掌握紙的性能，還有筆上所含的水墨份量，太多易化，太少則枯。想要掌控自如，除了不斷練習，別無他法。

不同紙質的吸水情況

洒金宣　　　　　　麻紙　　　　　　熟宣

生宣　　　　　　皮紙　　　　　　皮草宣

四、硯

硯，俗稱硯台，古人譽為「文房四寶之首」，硯用於研墨，盛放磨好的墨汁和捼筆。

硯是由原始社會的研磨工具演變而來的，又稱「研」。東漢以後才拋開研石，自成一體。到了唐代，硯出現了很多品種，其中洮硯、端硯、歙硯、澄泥硯最為突出，號稱「四大名硯」。四大名硯中品質最好的當屬老坑石。

硯又可分為觀賞用、觀賞兼實用，實用之硯三種。作為畫具，最好是選後兩種硯。

硯之優劣，除外觀外，主要是石質，安徽、廣東、甘肅、山東以及其他一些地方都產名硯石，一般來說，石質堅硬而色澤深沉，發墨而貯水不易乾者為好。

最著名的是廣東肇慶的端硯、安徽的歙硯、山西澄泥硯、甘肅洮硯、山東魯硯。

端硯	產於古端州（今廣東肇慶）羚羊峽斧柯山和北嶺山一帶，故名端硯。硯石有老坑、坑仔、梅花、朝天、麻子等。以青紫色的的石眼為最上品。
歙硯	產於古歙州（今安徽、江西一帶），故名。歙硯種類較多，產地各異，今江西婺源龍尾山的龍尾硯石質最優，最負盛名。硯石的花紋結構十分突出，計有魚子紋、眉紋、金暈紋、羅紋、刷絲紋等。
澄泥硯	以澄泥之法所製陶硯，最初是取以澄泥工藝製作的古磚瓦為硯。澄泥硯由於原料來源不同，具有鱔魚黃、綠豆砂、綠豆砂、玫瑰紫、蟹殼青等不同顏色，以朱砂紅、鱔魚黃最為名貴。
洮硯	洮河硯，產於古洮州（今甘肅省卓尼、臨潭一帶）洮河流域，故名洮硯。石質有鴨頭綠、鸊鵜血、柳葉青等品種，最好石料為鴨頭綠。
魯硯	產於山東，因山東古屬魯地，稱為「魯硯」。硯種有紅絲石、淄石、田橫石、金星石、徐公石、龜石、燕子石等，以青州紅絲石為第首。

硯台的實用功能是磨墨，先在硯台施水，輕輕旋轉墨錠，待墨浸泡稍軟後再逐漸加力磨墨。磨墨時的下墨、發墨（見圖 1-4 至圖 1-5）是用來衡量硯材優劣的重要指標之一。硯台要經常清洗，硯也需要滋潤，平時需要每日換清水貯之，硯池不宜缺水，要做到硯淨水新。如果不小心沾到油，可以用蓮蓬或舊茶葉刷滌。水以微溫為好，千萬不可用開水刷洗，以防爆裂。

圖 1-4 下墨

下墨是通過研磨，墨從墨塊到水中研出的速度。

圖 1-5 發墨

發墨是指墨中的墨微粒和水分融合的細膩程度。發墨好的墨如油，在硯中生光發豔。

五、顏料

丹青是古人對顏色的叫法，丹（朱砂）與青（石青）兩者均是重彩的常用顏料。秦漢時期墓室的壁畫、帛畫，元代的永樂宮壁畫，明代法海寺壁畫，以及敦煌壁畫都是重彩畫的傑出例子。

湖南長沙馬王堆漢墓發現的帛畫據稱是中國目前發現最早的一幅工筆重彩宗教祀繪畫作品，構圖巧妙，線描精細，設色絢麗，顯示了當時工筆重彩畫技法已到了十分成熟的階段。

在色彩的運用上，中國畫非常注重着色，但它崇尚人的主觀感受，並不以客觀環境為依據，而是注重色彩的象徵性和表意性。

在傳統中國畫中，顏料主要分為礦物質顏料和植物質顏料兩大類。

圖 1-6 礦物質顏料

礦物質物料即平時常說的「石色」，如朱磲、朱砂、石青（頭青、二青、三青）、石綠（頭綠、二綠、三綠）、赭石、石黃、鉛粉、金粉、銀粉等。礦物顏料一般具有不透明性、遮蓋力強、永久不變等特點。

圖 1-7 植物質顏料

植物質顏料即「水色」，如花青、藤黃、胭脂、洋紅等，顏料透明度高。

目前，市場上出售的中國畫顏料除了礦物質、植物質外，還有化學合成類。從包裝上分，主要有錫管裝、瓶裝和塊狀等三種類別：

圖 1-8　合成顏料

錫管裝水劑色

現市面上的錫管裝顏料有十二色盒裝。使用錫管裝顏色時一定要現用現擠，盡快用完，否則容易乾後結塊，無法使用。

粉狀顏色

粉狀顏色是一種無膠的半成品，使用它時要調入膠水，膠可選用明淨之牛皮膠，使用時只要用清水將其浸泡開就可以蘸色描畫了。

塊狀顏色

塊狀顏色是粉狀顏色加入了膠水，使用時只要清水將其浸泡開便可使用。塊狀顏色多以植物質顏色為主。市面上所售的小盒裝或樽裝，使用前要先把顏料用適度清水浸透，待全部溶化後方可使用，需用多少浸多少，不宜多浸，以防膠脫變質造成浪費。

六、其他材料

文房用具除四寶以外，還有筆掛、筆架、筆筒、筆洗、鎮紙、硯滴、硯匣、印章、印泥、墊等，也都是書房中的必備之品。

筆掛	掛筆器具，有圓形、半圓形、菱形、多邊形等，有均勻對稱的小鈎，以利於掛筆之用。
筆架	架筆用，往往為山峰形，凹處可置筆。
筆筒	筆不用時插放其內，主要呈筒狀或圓或方。
筆洗	筆使用完後用來清洗餘墨。
鎮紙	作壓紙或壓書之用，以保持紙、書面的平整。
硯滴	貯存硯水供磨墨之用。
硯匣	安置硯台之用的硯盒。
印章	有名章、閒章等。
印泥	也稱印肉，印色。
墊	墊的種類頗多，有厚有薄，有用高級的毛毯，或用毯子、舊報紙等。

第二節 畫幅形式

　　中國傳統的繪畫是用毛筆蘸水、墨、彩，在絹、宣紙、帛上創作作品，並加以裝裱。中國畫的畫幅形式主要有中堂、條幅、扇面、冊頁、長卷等，也有大、小、長、短等的區別。畫幅形式主要有以下幾種常見形式：

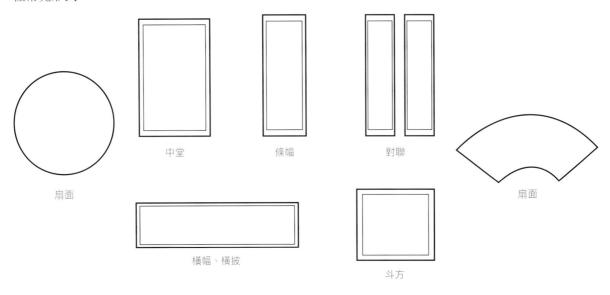

圖 1-9　畫幅形式

中堂	一般是指大幅的字畫掛在客廳中間的牆壁，稱為「中堂」。
條幅	成一長條形的字畫成為條幅，可直可橫。
對聯	由兩張條幅配成。或四幅甚至多個條幅為一組。
橫批	也稱橫幅，長條形，製作一般沒長度限制，畫幅多不太大，裝裱好可獨立懸掛房間。
小品	所謂小品，就是指體積較細的字畫。可橫可直，裝裱之後，適宜懸掛較細牆壁。
斗方	一張正方形的畫幅就是斗方，一般尺幅是用四尺整張宣紙沿長度方向對開裁切而成。
扇面	在圓形或摺疊式的扇面上題字繪畫，可裝裱或成壓鏡。也有人將畫面剪成扇形才作畫，然後裝裱。
冊頁	將字畫裝裱訂成冊。攜帶、欣賞和保藏均較方便。有的冊頁是頁頁相連，有的則是活頁。
卷軸	將字畫裝裱成條幅，下加圓木作軸，把字畫捲在軸上。
長卷	將畫裱成長軸一卷，成為長卷，多是橫看。多展放在桌面上欣賞，體積較小。
屏風	屏風是傳統裝飾之一。屏風有單幅或摺幅，可配字畫，作立地屏風之用。
條屏	條屏的幅數一般為雙數，最少為四條，也有六、八、十二條幅連屏成套。按內容次序並排掛在一起。

　　裝裱又稱「裱背」「裝磺」「裝池」，是中國特有的一種保護和美化書畫的技術。作品在裝裱之後，不僅更為美觀，還更便於保存、流傳和收藏。

　　裝裱常見的形式有綾裱、紙裱兩大類。其中，綾裱較精，紙裱較粗。另外，裱邊的顏色、寬窄、襯邊等也都十分講究。裝裱後有立軸（見圖 1-10，有一色裝、二色裝、三色裝、集錦裝多種）、對幅、鏡片、條屏、通景屏、橫披、冊頁、手卷等不同形式。

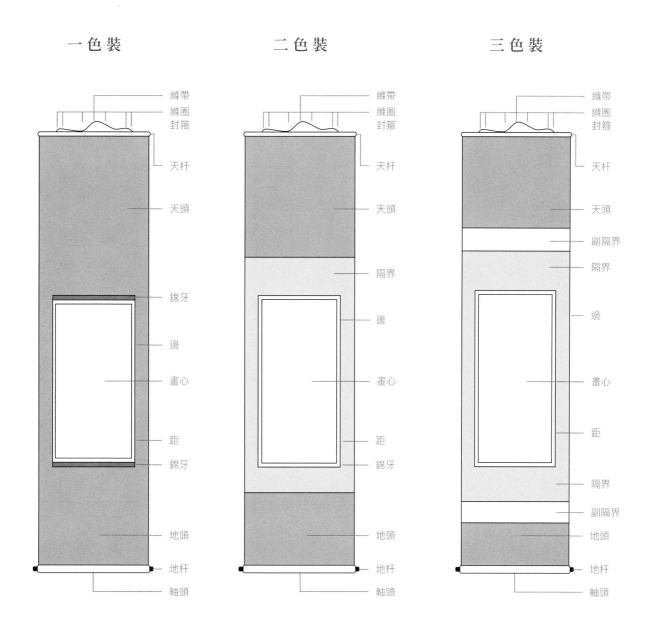

一色裝　　　　　　　二色裝　　　　　　　三色裝

圖 1-10　立軸裝裱形式

第二章
中國畫的分類及流派

　　中國畫的「畫分三科」：人物、山水、花鳥。表面上是以題材分類，實則是用藝術表現一種傳統的文人思維。在技法上又可引為工筆畫和寫意畫兩種，而且在各個時期中，都出現了不少改革創新的畫家，造就了中國畫在世界美術領域擁有鮮明的民族形式和獨特風格。

第一節　中國畫的分類

中國畫為了表現物象的內容，在畫體與設色方面有不同的表現方式。從畫體上可以分為工筆與寫意兩類，從設色上則分為白描、水墨及着色三類。

 一、畫體

中國畫從畫體上可以分為工筆與寫意兩種。

（一）工筆

繪畫中，勾勒細膩精巧的稱為工筆。工筆畫在長期的歷史發展中建立了一套嚴整的技法體系，從而形成這一畫體的獨特風格面貌。

其中，工即工整工細之意，工筆畫對線的要求是工整、細膩、一絲不苟，是一種以嚴謹細緻的筆法描繪景物的中國畫表現方式。

工筆畫

工筆畫注重寫實，無論是人物畫，還是花鳥畫，都力求於形似。畫工筆畫時，要求創作者以「盡其精微」的手段，通過「取神得形，以線立形，以形達意」的模式來獲取神態與形體的完美統一。因此，「形」在工筆畫中佔有非常重要的地位。

工筆畫盛行於唐代，像人物畫家閻立本、吳道子、周昉、張萱均有很高造詣。閻立本繪畫最精形似，他的畫法工細逼真，敷色濃重，例如《步輦圖》（見圖 2-1），畫中人物栩栩如生，惟妙惟肖，形神善備，乃奠定唐代人物畫之完美成熟境地。

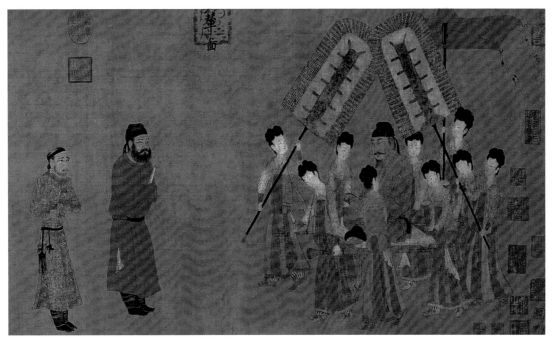

圖 2-1《步輦圖》（局部）唐 閻立本

此外，唐代周昉的《揮扇仕女圖》《簪花仕女圖》及張萱的《虢國夫人遊春圖》《搗練圖》描繪的都是日常生活場景，華麗典雅。

五代時期黃荃工筆花鳥畫勾勒精緻，填色豔麗。宋代李公麟用工筆白描畫法，筆法精密細緻。明代仇英的畫風則是華麗莊嚴，金碧輝映。明末以後，隨着西洋繪畫技法傳入中國，從而使工筆畫的創作在造型上更加準確。

界劃畫

界劃畫，也稱為工筆界畫，是中國繪畫中很有特色的一個類別。界畫採用界筆直尺劃線的繪畫方法，多用於畫建築物，如宮殿、樓閣、廟宇、亭台等。清代袁耀擬繪的《阿房宮圖》便是其中的傑出代表作（見圖 2-2）。

圖 2-2《阿房宮圖》（局部）　清 袁耀

（二）寫意

寫意即是用簡練的筆法描繪景物。寫意畫着重畫物象的大意，以此來展現畫家賦予物象的主觀意識、審美觀及感情旨趣。寫意用筆豪放、簡練流暢，主要分為小寫意、大寫意兩種。

小寫意

所謂的小寫意，即半工半寫結合，着重寫形，講究局部的刻劃，追求形神俱備。

五代花鳥寫意畫家徐熙獨創沒骨畫法。所謂沒骨法就是不勾輪廓線，完全用墨或色渲染而成的畫作（見圖 2-3）。

沒骨畫法有渲染和點染之分，沒骨渲染法是以墨或色把形象渲染而成的，沒骨點染法則是以墨或色直接戳點出形象的各個局部而完成。

小寫意常用點染法和工筆結合表現，工寫結合，筆墨遒美健秀而又生動，將寫意畫發揮到極致。小寫意畫是在長期的藝術實踐中逐步形成的，尤其是文人參與繪畫後，對寫意畫的形成和發展起了積極的作用。

大寫意

大寫意畫法側重於物象神態和整體形態的變化，忽略藝術形象外在的逼真性，擯棄某些局部的描寫，

強調其內在精神的表達。大寫意要求用筆要更簡煉，筆隨意走，造型誇張。可以說，大寫意傾向表現畫家的主觀感情，是一種高度自我的藝術，又是高度忘我的藝術。

早在唐代就有以潑墨著稱的大寫意畫家王恰，北宋文同追求在形象之中有所蘊涵和寄寓，此時更出現了富有文人情趣和詩的情景的米氏山水畫，豐富了中國山水畫的筆墨。到了南宋，梁楷（見圖2-4）以草書入畫，更開啟了大寫意畫獨特的造型觀和境界觀。

明代院體畫家林良所作禽鳥翎毛，造型生動；在表現技法上，用筆挺健豪放，把寫意花鳥畫推向一個新的高度。沈周筆墨沉穩，八大山人畫風形象誇張，徐渭主張寫意畫求神似，他們在水墨大寫意畫創造性方面的貢獻尤為突出。

清代末年，任熊、任薰、任頤、任預等，所畫題材極為廣泛，人物、花鳥、山水、走獸無不精妙，豐富多變，構圖新巧。繼齊白石、張大千、李可染、傅抱石、潘天壽、李苦禪等人的發揚光大，如今寫意畫已是流傳最廣的畫法。

潑墨法也是大寫意的擴展，採用畫筆蘸墨，潑灑於畫紙之上，根據自然形成的濃淡所顯現的不同形態，再創作圖畫。唐代王洽、南宋梁楷等更是將潑墨藝術的自由豪放與審美理想推向了巔峰。

圖2-3《飛禽山水圖》五代 徐熙

圖2-4《潑墨仙人圖》南宋 梁楷

二、設色

中國畫從設色上分有白描、水墨及着色三種。

（一）白描

中國畫中，完全用線條來表現物象輪廓及其細部的畫法稱為「白描」。白描是以線為表現手段，依靠線本身的粗細、巧拙、剛柔、疏密等變化來表現各種物象。白描畫法又分為單勾和複勾兩種。

單勾

單勾即用線一次勾成，或用一色墨，或根據不同對象用濃淡兩種墨勾成。勾時要求線描準確流暢、筆意連貫。

複勾

複勾是先用淡墨全部勾好，再以濃墨對局部或全部進行勾勒的畫法。切記複勾的線不能按原來的線條刻板重疊地勾一道，它的目的是加重所描物象的質感和濃淡的變化，使物象顯得更有神采，因此勾勒時要流暢自然又有頓挫表現，從而達到最終目的。

中國歷代有許多白描大師，例如東晉顧愷之，唐代吳道子，宋代李公麟、揚無咎，元代趙孟堅，明代丁雲鵬、仇英，清代馬振，他們的人物畫，輪廓勾勒筆簡神全，為白描畫、水墨畫的發展奠定了基礎。

（二）水墨

水墨畫，僅有水與墨，黑與白。墨為主要原料，加以清水的不同份量引為濃、淡、乾、濕等，畫出不同濃淡（黑、白、灰）層次。由墨色的焦、濃、重、淡、清產生豐富的變化，表現物象，達到獨到藝術效果的一種繪畫形式。長期以來，水墨畫在中國繪畫史上均佔重要地位。

「墨即是色」指墨的濃淡變化就是色的層次變化。「墨分五彩」指色彩繽紛可以用多層次的水墨色度代替。所謂「淡墨輕嵐為一體」，墨色更多變化，有「如兼五彩」的藝術效果。

水墨畫始於唐代，成於五代，盛於宋元，明清兩代續有所發展。隨着唐代王維、張璪，五代荊浩、關仝、董源、巨然，宋代米芾，元代黃公望、王蒙、倪瓚、吳鎮，明代董其昌、徐渭、沈周，清代石濤、八大山人、鄭板橋、黃慎等文人畫家把水墨畫的發展推向了新的階段。

（三）着色

着色又稱填色，是在輪廓線內填色的一種表現形式，又稱勾勒填彩法或雙勾填彩法。

雙勾填彩法是用線條勾描物象後再填色的畫法，是在白描的基礎上填染色彩而成。它起源甚早，早在馬王堆西漢墓出土的帛畫，已見此種畫法。南宋吳炳《竹雀圖》便是幅雙勾填彩法的作品（見圖2-5）。

在雙勾填彩法這一表現形式中，由於使用顏色的色質不同，以及着染方法上的繁簡區別，又分為重彩法和淡彩法兩種。

重彩

重彩又叫重着色，多以礦物質顏料如石綠、石青、石黃、鉛粉、朱砂、胭脂、泥金等顏料着染，經多次疊染，達到色彩深沉厚重、富麗堂皇的效果。

重彩人物畫現存最早的是東晉顧愷之的《女史箴圖》《洛神賦圖》，在着色方法上都以淺色勾線，濃色敷染，妍麗典雅。

　　唐代閻立本的《步輦圖》、張萱的《虢國夫人遊春圖》（見圖2-6）、周昉的《簪花仕女圖》及五代顧閎中的《韓熙載夜宴圖》等，在設色方法上都豐富多樣，反正面打底敷色，層層渲染，着色技法精緻工整，豐富絢麗。

　　重彩山水畫以青綠為主，在青綠着色的基礎上再用金色勾描外輪廓和皴染，所以這種山水畫也稱為「青綠山水」，如宋代王希孟的《千里江山圖》。

　　有時畫家會用泥金勾勒山石輪廓，這就變成「金碧山水」了。重彩設色的方式，可使畫面格外堂皇華麗，金碧典雅，富於裝飾效果。

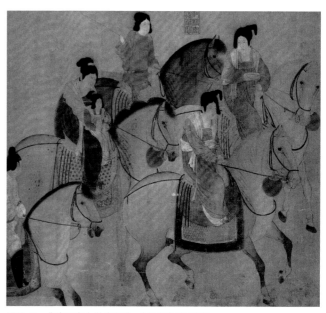

圖2-5《竹雀圖》（局部）南宋 吳炳　　　　　　圖2-6 《虢國夫人遊春圖》（局部）唐 張萱

淡彩

　　淡彩要使用較為透明的植物質色着染。淡彩具有線條清晰、色彩鮮麗、明快淡雅的效果。同時，淡彩又分為工筆淡彩畫和意筆淡彩畫兩種不同的畫法。

　　工筆淡彩畫在表現方法上仍以線條為主，色彩作為烘托，並多採用透明的植物質顏料，設色一至三次即可完成，畫面清新淡雅。意筆淡彩畫則先不勾線，一開始就用顏色來繪畫，並多用水墨與色兩者結合進行，從而形成一種色墨交融的藝術效果。

中國畫分類小結圖

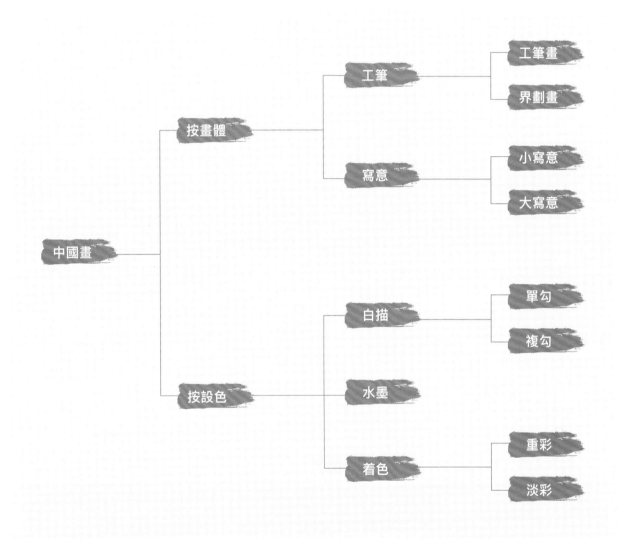

第二節　人物畫的源流與發展

　　中國畫的分類，現在為大家所公認的有人物畫、山水畫、花鳥畫三大畫科。下面我們便從人物畫開始講起。

商周至漢代的人物畫

　　中國的人物畫歷史悠久，在商周時期，人物畫已經出現，像戰國楚墓出土的《人物龍鳳帛畫》與《人物御龍帛畫》就被列為最早的人物畫作品。

　　而從發掘的古代帛畫或壁畫中，可以見到古代帝王、功臣、聖賢的肖像，帶有濃厚的教化功能；也有古人信奉的佛、菩薩等釋道人物，充滿神祕的宗教色彩。

　　嚴格意義上的人物畫則始於漢代，初期人物畫力求形似寫實，多描繪忠臣、義士、孝子、烈女等事跡，來進行宣傳教化。此時人物畫已經基本發展成熟了。

魏晉時期的人物畫

　　魏晉南北朝是中國歷史上政權更迭較為頻繁的時期，長期的割據和連綿不絕的戰爭，加上佛教的傳入，以及玄學和道教的蓬勃，道釋人物逐漸成為畫家繪畫之重要題材。

　　東晉顧愷之是中國人物畫的代表畫家，也是第一位著有畫論的理論家。顧愷之（約345－409年），字長康，晉陵無錫（今江蘇無錫）人。擅畫人像、佛像、禽獸、山水等，有「才絕」「畫絕」之稱。在人物畫的創作上，他力求形似寫實，以形寫神。他將觀察真實人物作為創作的要點，要求「實有其人」，也稱為「寫照」。

　　傳世摹本有《洛神賦圖》《女史箴圖》（見圖2-7）《列女仁智圖》等，其中《洛神賦圖》是其代表作品，原《洛神賦圖》卷為設色絹本，現已失傳，現傳的是宋代的四件摹本。

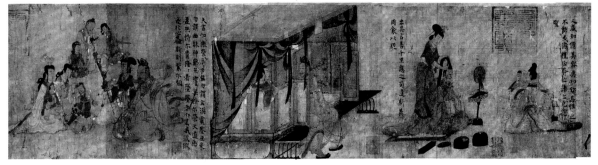

圖2-7《女史箴圖》（局部）東晉 顧愷之

三、唐代時期的人物畫

唐代，不僅宗教人物畫推進到了更富表現力、更生動感人的新領域，描繪現實生活百態的風俗畫，表現宮廷富麗堂皇、栩栩如生的仕女畫，以及民俗傳説的人物故事畫等也蓬勃發展起來。

閻立本是這個時期傑出的人像畫代表。閻立本（約 601 — 673 年），雍州萬年（今陝西西安）人，擅長工篆隸書和繪畫。唐高宗顯慶元年（656 年），閻立本繼任兄長閻立德為將作大匠，同年由將作大匠遷升為工部尚書，總章元年（668 年）擢升為右相，封博陵縣男。

《步輦圖》是閻立本的名作之一。640 年，吐蕃（今西藏）王松贊干布仰慕大唐文明，派使者祿東贊到長安通聘。《步輦圖》所繪就是祿東贊朝見唐太宗時的場景，內容反映的是吐蕃王松贊干布迎娶文成公主入藏的故事。傳世畫作被認為是宋朝摹本。作品設色豐富絢麗，線條細勁清圓，構圖精密工整，是唐代繪畫的代表作，具有珍貴的歷史和藝術價值。

吳道子則是道釋人物畫的主要代表。吳道子，陽翟（今河南禹州）人。曾任兗州瑕丘（今山東兗洲北）縣尉，不久即辭職，後流落至洛陽，從事壁畫創作。他擅繪佛道、神鬼、人物等，後世尊稱為「畫聖」。

開元年間（713 — 741 年），吳道子以善畫被唐玄宗召到京都長安，入內供奉，內教博士，後官至「寧王友」。曾隨張旭、賀知章學習書法，通過觀賞公孫大娘舞劍，體會用筆之道。其作品中所勾的線條流暢圓勁，造型準確、結構精密。其傳世代表作《八十七神仙卷》（見圖 2-8）是一幅白描人物手卷，描繪了八十七位神仙出行的宏大場景，畫面優美，宛若仙境，也代表了唐代白描技法的最高成就。

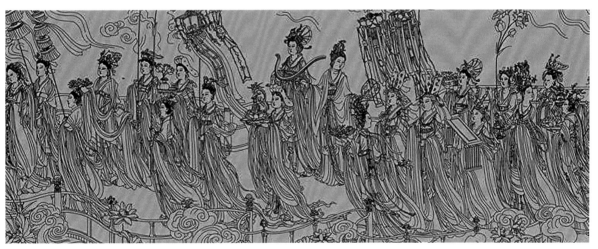

圖 2-8《八十七神仙卷》（局部）唐 吳道子

周昉是繼吳道子之後著名的宗教畫兼人物畫畫家。周昉，字仲朗、景玄，京兆（今陝西西安）人，出身顯貴，先後任越州、宣州長史。周昉所作的仕女皆是豪門佳麗，面貌雍容、風神秀逸、韻致清婉。傳世作品有《調琴啜茗圖》《簪花仕女圖》《揮扇仕女圖》等。《簪花仕女圖》是周昉繪製的一幅粗絹本設色畫，是貴族人物畫的代表，筆工精緻嚴整，着色豐富絢麗，生動地描繪出貴族仕女富麗秀逸的生活情態。

四、五代時期的人物畫

五代十國的繪畫，上承唐朝餘緒，下開宋代新風，是個承上啟下的時代。

五代時期，由於戰亂不斷，社會動盪，很多高雅之士選擇避世，隱居山林，於是，自然界中之名山大川、花草鳥禽都成了畫家繪畫的題材，一時間，山水花鳥畫家輩出，其中最擅長人物畫的代表有南唐周文矩與顧閎中等人。

周文矩，五代南唐畫家，建康句容（今江蘇句容）人，在後主李煜時期任翰林待詔。擅畫人物，尤精於仕女，所作仕女，淡泊清雅，具有婦女居家樸素簡潔的閨閣之態。存世作品《琉璃堂人物圖》《太真上馬圖》《重屏會棋圖》（見圖 2-9）多為摹本。

顧閎中，南唐人物畫家，曾任南唐畫院待詔，其傳世作品《韓熙載夜宴圖》最為有名。據《宣和畫譜》卷七記載，此畫是顧閎中奉後主之命，與周文矩、高太沖潛入中書侍郎韓熙載的府第，窺其放浪的夜生活，憑目識心記所繪成。這一個長卷共有五段，通過描繪夜宴中玩樂、琵琶演奏、觀舞、宴間休息、清吹、歡送賓客的人物的各種神情意態，分成五段場景表現出來，也以此證明了五代人物畫的藝術水平已經達到登峰造極的境地。

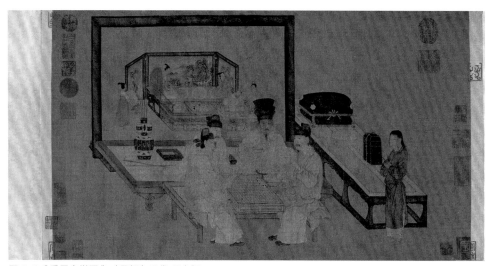

圖 2-9《重屏會棋圖》（局部）五代 周文矩

五、宋代時期的人物畫

宋代是中國歷史上最為重視繪畫藝術的朝代，設有「翰林書畫院」，宋代文人結合繪畫與文學，更加豐富了繪畫的內涵。宋代著名的人物畫家有石恪、李公麟、梁楷及張擇端等。

石恪，成都郫（今四川郫縣）人。擅長畫佛道人物，始師張南本，後筆墨勁健，不受約束。乾德三年（965 年）至宋都，被旨畫相國寺壁。授以畫院之職不就，堅請還蜀，許之。其運筆豪放，水墨淋漓，草草數筆便巧妙畫出人物的神態，使其活現於紙上，世稱其畫為「減筆畫」（見圖 2-10）。

　　李公麟（1049 — 1106 年），北宋畫家，字伯時，號龍眠居士。廬江舒城（今安徽舒城）人。神宗熙寧三年（1070 年）進士，歷泗州錄事參軍，以陸佃薦，為中書門下後省刪定官、御史檢法。初學顧愷之、陸探微、張僧繇和吳道子。繪畫人物時只用線條和深淺墨色，不着丹青彩黛，世稱「白描畫」，開創了人物畫的新境界。

　　李公麟博學好古，長於詩，精於鑒別古器物。傳世作品有《維摩居士像》《五馬圖》《免冑圖》等。其代表作《免冑圖》是一幅用墨筆白描法，描寫唐代名將郭子儀涇陽免冑，隻身單騎與回紇可汗相見的場面，造型描繪寫實，勾勒精細，藝技精湛。

　　梁楷，南宋人，祖籍山東，南渡後流寓錢塘（今浙江杭州）。曾於南宋寧宗時擔任畫院待詔。善畫佛道、鬼神。喜愛飲酒，酒後行為不拘禮法。他自號「梁風子」，時人稱其為「梁瘋子」。他作畫寥寥數筆便能繪出人物的神態（見圖 2-11）。

圖 2-10《二祖調心圖》石恪

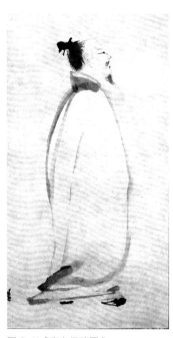

圖 2-11《李白行吟圖》
南宋 梁楷

　　宋代城市經濟的發展，使得社會風俗畫和具有現實意義的歷史故事畫同樣發展勃興。張擇端的傑作《清明上河圖》繪寫記錄的便是這一繁榮盛世。張擇端，字正道，琅琊東武（今山東諸城）人，居住於東京（今河南開封），北宋繪畫大師。宣和年間（1119 — 1125 年）任翰林待詔，擅長「界畫」，所繪宮室、舟車、橋樑、街道、市肆、城郭等，工整嚴謹、結構精密。後「以失位家居」，賣畫為生。存世作品有《清明上河圖》《金明池爭標圖》等。《清明上河圖》不僅記錄了北宋都城東京（今河南開封）的城市面貌和當時社會各個階層人民生活的真實狀態，還把不同身份的人物，一個個描繪得精緻入微，造型生動，形神具備。

六、元代時期的人物畫

　　元代對於繪畫並不提倡，也沒有設立畫院，身居高位的士大夫和文人雅士遁跡山林，無限消極，只能借筆墨以自鳴高雅，傲世輕物，導致元代人物畫日漸式微，其中較為出名的人物畫家有劉貫道、衛九鼎等。

　　劉貫道，字仲賢，中山（今河北定州）人，傳世作品有《消夏圖》《夢蝶圖》《積雪圖》《消夏圖》《元世祖出獵圖》等。

　　《元世祖出獵圖》屬全景式大尺幅作品，描繪的是元世祖率隨從出獵的情景。畫面描繪元世祖與隨從諸人勒馬環繞周圍，或手架獵鷹，或繩攜獵豹，皆為馬上行獵之狀。畫面左側一少年正側身挽弓欲向空中的飛禽勁射，眾人的目光大都被這一舉動吸引，注視着是否能弓響禽落，形態生動逼真（見圖2-12）。

　　衛九鼎，字明鉉，天台（今浙江天台）人，擅界畫，師王振鵬。畫風工致嚴整，線條流暢，典雅絢麗。傳世作品有《溪山樓觀圖》《洛神圖》（見圖2-13）。

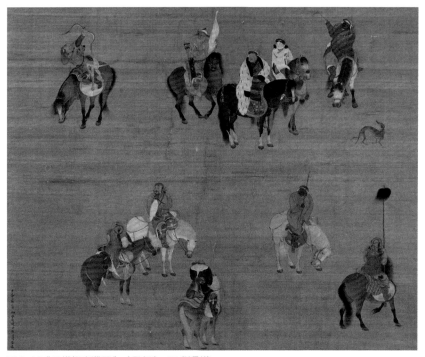

圖2-12《元世祖出獵圖》（局部）　元 劉貫道

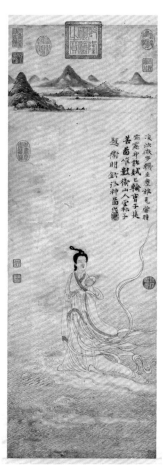

圖2-13《洛神圖》元　衛九鼎

七、明代時期的人物畫

明代，人物畫中的道釋畫和肖像畫，開始被風俗畫替代，這些風俗畫又往往與山水結合。明代的畫家喜以民俗及戲曲中的人物故事作為山水畫題材，極大豐富了畫面的人情味和生活情趣。代表人物有陳洪綬、仇英、唐寅等。

陳洪綬（1598 — 1652 年），字章侯，號老蓮，諸暨（今屬浙江）人。崇禎年間（1611 — 1644 年）召入內廷供奉，明亡入雲門寺為僧，後還俗。

陳洪綬的人物畫享譽明末畫壇，他自幼臨摹晉唐以來的各家名跡，對唐代吳道子之設色、宋代李公麟與元代趙孟頫之白描法有深刻體會。陳洪綬善繪人物，所畫人物的衣紋線條流暢圓勁，晚年則形象誇張、風格鮮明，線條的運用技巧精湛。代表作有《九歌圖》《博古葉子》《水滸葉子》《西廂記》的插圖版刻傳世。

仇英，字實父，號十洲，原籍江蘇太倉，後移居蘇州，與沈周、文徵明、唐寅並稱「吳門四家」，又稱「明四家」。他曾客居著名收藏家項元汴處，時日觀摩和臨摹前代名家作品，畫藝大進。仇英擅畫人物，尤長仕女，既工設色，又善水墨、白描。作品造型周密、工致嚴整、着色典雅。仇英的早期作品多為絹本，中晚期作品多用紙本。存世作品有《秋江待渡》《桃村草堂圖》《春遊晚歸圖》《松亭試泉圖軸》《松溪論畫圖》《蓮溪漁隱圖》《桃源仙境圖》等。

唐寅（1470 — 1523 年），字伯虎，後改字子畏，號六如居士、桃花庵主、逃禪仙吏等，吳縣（今江蘇蘇州）人。十六歲中蘇州府試第一入庠讀書。二十八歲時中鄉試第一，次年入京應戰會試。因弘治十二年（1499 年）科舉案受牽連入獄。從此不再求取功名而遠遊各地名勝，晚年信奉佛教。唐寅與沈周、文徵明、仇英並稱「吳門四家」，又稱「明四家」。詩文上，與祝允明、文徵明、徐禎卿並稱「吳中四才子」。

唐寅繪畫宗法李唐、劉松年，融會南北畫派。其人物畫筆墨清逸，色彩豔麗典雅，造型遒美健秀（見圖 2-14）。傳世畫作有《春遊女兒山圖》《騎驢歸思圖》《看泉聽風圖》《渡頭簾影圖》《南遊圖卷》等。

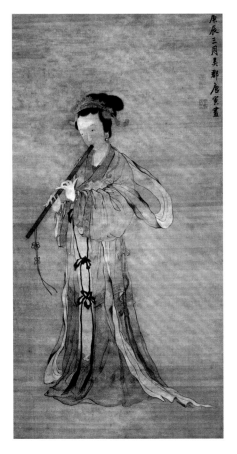

圖 2-14《吹簫仕女圖》明 唐寅

八、清代時期的人物畫

清代人物畫家大都沿着明朝陳洪綬及仇英等人的畫風。晚清時期傑出人物畫代表為任頤。

任頤（1840－1896年），初名潤，字小樓、伯年，號次遠、山陰道上行者、壽道士等。浙江山陰航塢山（今杭州市蕭山區瓜瀝鎮）人，清末著名畫家。任頤自幼隨父賣畫，師從任熊、任薰，後居上海賣畫為生。任頤是「海上畫派」的代表人物，「海派四傑」之一，人物、山水、花鳥皆擅，兼且題材多樣。其人物畫早年從陳洪綬法出，造型優美，豔麗典雅；多繪歷史題材，將傳統國畫和西方繪畫結合，風格清雄，獨樹一幟。作品有《風塵三俠圖》（見圖 2-15）《干莫煉劍圖》等。

另外，清代也有不少擅畫肖像的宮廷畫家，其中以郎世寧、焦秉貞為其中代表人物。

郎世寧（Giuseppe Castiglione，1688－1766年），意大利人，生於意大利米蘭。清康熙五十四年（1715年）作為天主教耶穌會的修道士來中國傳教，被召入宮廷供職。他採取折衷中西的技法，創造出中西融合一體的風格，成為宮廷畫家中最具影響力的人物，為清代宮廷十大畫家之一，歷經康、雍、乾三朝，在中國從事繪畫五十年。主要作品有《乾隆大閱圖》《瑞穀圖》《十駿犬圖》《百駿圖》等。

焦秉貞，字爾正，山東濟寧人，擅畫人物，尤精仕女。傳教士湯若望的學生，通曉天文曆法。他既繼承傳統工筆重彩技法，

圖 2-15 《風塵三俠圖》清 伯頤

九、近現代時期的人物畫

並吸取西方畫技，注重光影的效果，講究透視和烘染法、明暗和遠近，形成工整精緻、造型逼真的畫風，創立了宮廷畫的新風。

近現代畫家的風格，因經濟、政治的改革發生了變化，畫家對於中國傳統藝術的內涵和風格進行了時代性創新，在繼承傳統中國畫的精髓後，又與西方技巧融會創新，最終形成各種風格特色，將中國畫中的人物繪畫推進了一個新的領域。其中傑出的人物畫代表有徐悲鴻、蔣兆和、李可染、盧沉（見圖 2-16）、周思聰、姚有多、黃永玉、王子武、范曾、劉文西等。

圖 2-16 盧沉作品

第三節　山水畫的源流與發展

 一、魏晉時期的山水畫

　　山水畫是以山川自然景色為主要描繪對象的畫作。山水畫最早萌芽於魏晉南北朝時期，以顧愷之的《洛神賦圖》為始端。

　　東晉顧愷之的《洛神賦圖》是人物與山水合一的題材，這幅畫以表現人物為主體，山水只是處於人物畫的襯景地位。畫中以墨線勾勒出不同的山巒和樹木的形狀，採用俯視的角度來表現縱橫的山川。這些都是後來山水畫的基本表現技法，為中國山水畫的發展奠定了堅實的基礎。所以，《洛神賦圖》被視作中國最早的一幅山水畫（見圖 2-17 ）。

圖 2-17《洛神賦圖》（局部）東晉 顧愷之

　　顧愷之不僅是中國人物畫發展史的重要人物，還是中國繪畫史上第一個著有繪畫理論的畫家。在他所著的《論畫》中曾說：「凡畫，人最難，次山水。」唐代張彥遠也在《歷代名畫記》卷一中提到：「魏晉以降，名跡在人間者，皆見之矣。其畫山水，則羣峰之勢，若鈿飾犀櫛，或水不容泛，或人大於山，率皆附以樹石，映帶其地，列植之狀，則若伸臂布指。」這些理論，為中國山水畫的發展奠定了基礎，也為中國山水畫藝術的進步作出了貢獻。

 二、南北朝及隋代時期的山水畫

　　南北朝和隋代時期，山水畫進入快速的發展階段，出現了一大批山水畫畫家和論著。

　　這時期山水畫家的主要代表是展子虔，他開創了青綠山水畫法的端緒。其他代表畫家有董伯仁、張僧繇、陸探微、鄭法士、楊契丹、田僧亮、孫尚子等。

　　展子虔，渤海（今山東惠民何坊）人。歷經東魏、北齊、北周、隋朝，到隋代為隋文帝所召，任朝散大夫、帳內都督等職。擅畫山水、佛道、人物、宮苑、樓閣等，最為傑出的貢獻還是在於山水畫方面，被世人稱為「唐畫之祖」，其作品為我們研究這一時期的山水畫提供了重要依據。

　　展子虔所繪製的《遊春圖》是著名的山水畫代表，它是一幅描繪自然景色為主的青綠山水畫卷。圖中山明水秀，湖邊數人於山間小道，陶醉於秀麗的湖光山色，流連忘返。此畫構圖以俯瞰法，通過各種自然景色和人物形態的生動描繪，成功地體現了「遊春」這一主題（見圖 2-18 ）。

　　董伯仁，汝南（今河南汝南）人，官至光祿大夫，殿內將軍，與展子虔並稱「董展」，同樣擅長繪寺院壁畫、樓閣、人物、車馬等。董伯仁是「界畫」的領軍人物，曾先後在汝州白雀寺、洛陽光發寺、江陵終聖寺等處作壁畫。傳世作品有《道經變相圖》《隋文帝上廄名馬圖》《周明帝畋遊圖》等。

　　張僧繇，南朝梁吳中（今江蘇蘇州）人，曾任武陵王國侍郎，在宮廷祕閣掌管畫事，歷任右軍將軍、吳興太守。擅長描寫山水、釋道人物及佛教畫，梁武帝崇奉佛教，凡裝飾佛寺，多命他畫壁。相傳他在金陵安樂寺畫了四條龍，給其中的兩條龍點上眼睛時，這兩條龍即騰雲駕霧飛到天上了，而未點睛的則仍在牆壁上，成語「畫龍點睛」的故事便出自此傳說。作品有《五星二十八宿神形圖》《行道天王圖》《漢武射蛟圖》等，作品著錄於《宣和書譜》《歷代名畫記》。

　　同時期南朝謝赫著有《古畫品錄》，是中國古代重要的繪畫理論著作。這一理論長期以來均成為中國繪畫藝術的指導和評判原則。

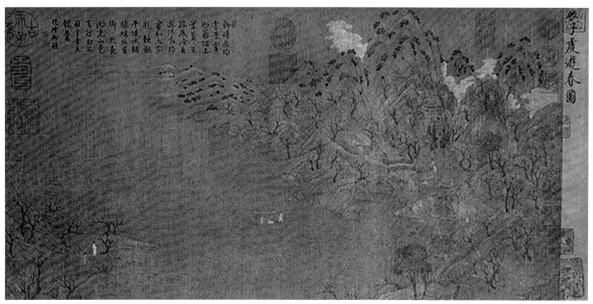

圖 2-18《遊春圖》（局部）隋 展子虔

三、唐代時期的山水畫

　　唐代山水畫全面發展，不僅出現了青綠與水墨並舉的流派分立現象，而且還湧現了許多著名的山水畫家。此時青綠山水主要以李思訓、李昭道父子為代表，史稱「大小李將軍」。

　　李思訓，字建睍，一作建景，隴西成紀（今甘肅秦安）人。李思訓為唐王朝宗室，唐高祖李淵堂弟長平王李叔良之孫，原州都督府長史李孝斌之子，著名宰相李林甫的伯父。以戰功聞名於時，唐玄宗時期晉封彭國公，卒後追贈秦州都督。曾任「武衞大將軍」，世稱「大李將軍」。李思訓繼承並發展了展子虔的畫法，用筆工細精緻，畫風雄奇儁永，畫面氣勢磅礴，金碧輝煌。

　　他的兒子李昭道又繼承了他的畫風，時稱「變父之勢，妙又過之」。李思訓父子一脈相承，形成了中國山水畫中具有特色的青綠山水畫派。

唐代水墨山水畫中，主要代表是以王維為首的一批文人墨客。

王維（約 701 — 761 年），字摩詰，號摩詰居士。河東蒲州（今山西運城）人，祖籍山西祁縣。任官右拾遺、監察御史、河西節度使判官。唐玄宗天寶年間（742 — 756 年），王維拜吏部郎中、給事中。安祿山攻陷長安時，王維被迫受偽職。長安收復後，授太子中允。唐肅宗乾元年間（758 — 760 年）任尚書右丞，故世稱「王右丞」。

王維詩、書、畫都很擅長，故其山水畫有一個重要的特色，就是詩和畫的結合。王維自創一種以渲染見長的水墨寫意技法。他的書畫特臻其妙，後人推其作品「詩中有畫，畫中有詩」，稱為文人畫的最高境界，王維因此也被奉為文人畫之祖。代表作品有《雪溪圖》《長江積雪圖》《輞川圖》等。

《輞川圖》的單幅壁畫，原作已無存，現存為歷代臨摹本。《輞川圖》描繪庭院的亭台樓閣，人物儒冠羽衣，弈棋飲酒，投壺流觴，創造出一種清靜恬淡、古樸幽深的意境，可以說《輞川圖》開啟了後人詩畫並重的先河（見圖 2-19）。

王維生平參禪悟理，學莊信道，精通詩詞，多詠山水田園，有「詩佛」之稱，與孟浩然同為山水田園詩的代表人物，合稱「王孟」。

圖 2-19《輞川圖》唐 王維

孟浩然（689 — 740 年），名浩，字浩然，號孟山人，襄州襄陽（今湖北襄陽）人，唐代著名的山水田園派詩人，世稱「孟襄陽」。因他未曾入仕，又稱之為「孟山人」。

孟浩然的詩在藝術上有高深的造詣。孟詩絕大部分為五言短篇，多寫山水田園和隱居的逸興，以及樸雅簡潔的心情。傳世作品有《孟浩然集》三卷，和王維一起開啟了詩畫並重的山水畫先河。

綜上所見，唐代的山水畫出現了青綠和水墨兩種不同風格：李思訓及李昭道父子的青綠山水畫派，以及王維與孟浩然的水墨渲染山水畫。後人稱李思訓的青綠山水為北宗，稱王維為南宗山水畫之祖。

四、五代時期的山水畫

　　安史之亂後，國家四分五裂，中國再次進入混亂時期，但也迎來了藝術的再次繁盛。此時山水畫的發展主要集中在中原和南唐兩地，中原地區以荊浩、關仝為首，南唐地區則以董源、巨然為代表。

　　作為中原代表的荊浩和他的學生關仝，着重描繪北方的重巒疊嶂，構圖雄偉壯闊的山水畫，被稱為「大山大水」的北派山水。

　　荊浩，字浩然，號洪谷子，沁水（今山西沁水）人。五代後梁畫家，擅畫山水，師從張璪，風格上吸取北派山水，作品筆墨蒼勁老厚，雄奇險峻，氣勢宏偉，被稱為北方山水畫派之祖。著有《筆法記》的山水畫理論經典之作，提出氣、韻、景、思、筆、墨的繪景「六要」。傳世作品有《雪景山水圖》《匡廬圖》等。

　　關仝，五代後梁山水畫畫家，長安（陝西西安）人。早年師法荊浩，畫風清奇峭拔，峰巒高聳，氣勢壯觀。所畫山水頗能表現出關陝一帶山川的特點和磅礴氣勢，被譽為「筆愈簡而氣愈壯，景愈少而意愈長」。

　　南唐地區的代表董源和他的弟子巨然則主要表現江南山水，這個江南畫派也稱為「南派山水」。開山鼻祖便是董源。

　　董源，又名董元，字叔達，江西鍾陵（今江西南昌）人。南唐國主李璟時期為北苑副使，故又稱「董北苑」。師從荊浩，擅畫山水，以江南真山實景入畫，所作多是平緩連綿的山村、小溪、漁舍，全是山清水秀的江南丘陵及江湖的動人景色。存世作品有《溪岸圖》《瀟湘圖》（見圖2-20）《夏景山口待渡圖》《平林霽色圖卷》等。

　　巨然，僧人，江寧（今江蘇南京）人。擅畫山水，師法董源，為董源畫風之嫡傳，並稱「董巨」。早年在南京開元寺出家，南唐降宋後到汴京（河南開封），居於開寶寺。作品描繪江南山水，所畫峰巒，水天一色，平遠曠闊，雲霧顯晦，得田野隱逸之趣。以長披麻皴畫山石，筆墨秀潤。對元明清以至近代的山水畫發展有極大影響。傳世畫作有《山居圖》《萬壑松風圖》《秋山問道圖》等。

　　由此可見，五代時期，山水畫家又分為南北兩種不同的風格和畫派，北方蒼勁高曠、氣勢磅礴、雄偉豪邁；南方樸雅簡潔、汀渚溪橋。其中畫家荊浩、關仝和畫家代表北方的巨峰高聳，董源、巨然則代表江南的湖光山色。

圖 2-20《瀟湘圖》（局部） 五代 董源

五、宋代時期的山水畫

經過了五代十國的動盪亂勢，中國迎來了宋代的統一安定。尤其是宋代市民經濟發達，為繪畫的繁榮開拓了新的景象。

北派山水畫發展到宋代，主要以李成、范寬和郭熙為主要代表。

李成（919－967年），五代宋初畫家，字咸熙，原籍長安（今陝西西安），先世為唐宗室，後遷居青州益都（今山東青州）。擅畫山水，師承荊浩、關仝，後師造化，獨創一格。李成繪法簡潔，作品多野逸清靜之景，水天一色，氣象荒寂。作品有《寒林平野圖》《茂林遠岫圖》《晴巒蕭寺圖》《讀碑窠石圖》（見圖 2-21）等。

圖 2-21《讀碑窠石圖》（局部）北宋 李成

范寬，又名中正，字中立，陝西華原（今陝西銅川耀州）人。隱居終南、太華，對景造意，用筆蒼勁健秀，所作峰巒峭拔，雄奇險峻，氣勢雄壯，別具一格。存世作品有《溪山行旅圖》《雪山蕭寺圖》《雪景寒林圖》等。

郭熙，字淳夫，河陽溫縣（今河南溫縣）人，世稱郭河陽，受宋神宗青睞，奉詔翰林圖畫院藝學，後官至翰林待詔直長，訂定御府藏畫品目及負責畫院運作等，聲望頗高。神宗死後，遂少有在畫院的活動記錄，宋徽宗宣和時追贈正議大夫。

郭熙早期畫風精緻工整，晚年筆姿放縱，擅長用平遠、高遠、深遠等三遠透視和構圖理論。郭熙子將其思想整理成《林泉高致》，對山水畫發展作了最好總結。他提出中國山水畫中的透視、構圖理論「三遠法」，就是以平遠（平視）、高遠（仰視）、深遠（俯視）等不同的視點來描繪畫中的景物，打破了一般繪畫以一個視點，即焦點透視觀察景物的局限。存世作品有《早春圖》《關山春雪圖》《幽谷圖》《溪山訪友圖》等。

此時的山水畫名家還有米芾、米友仁父子，由於擅長描繪南方山水，擅寫煙霧朦朧之景色，其畫風被稱為「米氏雲山」。

南宋偏安一隅，在宋徽宗影響下，以「院體山水」為主，代表是「南宋四家」的李唐、劉松年、馬遠、夏圭。其作品蒼勁古樸的形象和健秀的筆墨，開創了渾厚清逸的南宋院體山水畫風。

李唐（1066—1150年），字晞古，河陽三城（今河南孟州）人。宋徽宗時入畫院。南渡後以成忠郎銜任畫院待詔。融合荊浩、范寬之技法，用筆蒼勁雄健，氣勢磅礴，開南宋水墨縱肆淋漓、蒼勁清逸一派先河。存世作品有《萬壑松風圖》《採薇圖》《煙寺松風》《清溪漁隱圖》等。

劉松年，錢塘（今浙江杭州）人。劉松年山水皴法受李唐影響，畫風用筆蒼勁古樸，賦色堂皇華麗，金碧典雅，常畫茂林修竹，野逸清靜，山明水秀之景。

馬遠，字遙父，號欽山，祖籍河中（今山西永濟）人，生長在錢塘（今浙江杭州），出身繪畫世家，宋光宗、宋寧宗兩朝畫院待詔。山水取法李唐，筆墨勁健，剛柔並用。樓閣界畫精緻嚴謹。他喜愛在作品的邊角上加小景，世稱「馬一角」。另外，他的人物勾描自然，花鳥常以山水為景，借景抒情，意境幽深。與李唐、劉松年、夏圭並稱「南宋四家」。存世作品有《踏歌圖》《西園雅集圖》《梅石溪鳧圖》等。

夏圭，字禹玉，錢塘（今浙江杭州）人，早年畫人物，後來以山水著稱。他與馬遠同時，號稱「馬夏」。寧宗時任畫院待詔，受到皇帝賜金帶的榮譽。他的山水畫師法李唐，又吸取范寬、米芾、米友仁的畫技而形成自己的個人風格，傳世作品有《雪堂客話圖》《溪山清遠圖》《西湖柳艇圖》等。

六、元代時期的山水畫

蘇東坡、米芾倡導的抒情寫意山水畫，在元代達到高峰。文人山水畫更成為山水畫中的主流，代表有趙孟頫、黃公望、吳鎮、王蒙四人，合稱「元四家」，四人中尤其以黃公望最為突出。他們主張繪畫應借景抒情，畫外有情，追求優美、秀雅的審美風尚，實現了詩、書、畫、印的結合。

趙孟頫（1254—1322年），字子昂，號松雪道人，吳興（今浙江湖州）人。宋太祖趙匡胤十一世孫、秦王趙德芳嫡系子孫。他博學多才，能詩善文，擅金石，精繪藝，以書法和繪畫的成就最高。在繪畫上，他開創元代新畫風，被稱為「元人冠冕」。繪畫主張復古，並提出「書畫同源」的理論，追求繪畫筆墨有書法趣味。代表作品有《吳興清遠圖》《幼輿丘壑圖》《鵲華秋色圖》《水村圖》等。

黃公望（1269—1354年），字子久，號一峰，常熟（今江蘇常熟）人。中年曾任都察院掾吏，皈依全真教，別號大癡道人，賣卜為生。擅畫山水，師法趙孟頫、董源、巨然、荊浩、關仝、李成等之法，獨創一格，成名代表作《富春山居圖》。其作品以書法入畫，筆墨樸雅簡潔，風格奇崛勁健，氣勢壯麗，筆酣墨飽，賦色淡雅，世稱「淺絳山水」。為山水畫創作技法，撰寫有《寫山水訣》。存世作品有《丹崖玉樹圖》《九峰雪霽圖》《天池石壁圖》《富春山居圖》（見圖2-22）等。

吳鎮（1280—1354年），字仲圭，號梅花道人，嘉興（今浙江嘉興）人。吳鎮精通儒學佛道，性情孤傲，隱居不仕，不賣畫，以占卜為生，時人稱其作品為「有山僧道人氣」。生平喜愛寫梅花，自喻「梅花道人」「梅花和尚」等。代表作有《雙松平遠圖》《雙檜平遠圖》《秋江漁隱圖》等。

王蒙（1308—1385年），字叔明，號黃鶴山樵、香光居士，吳興（今浙江湖州）人。趙孟頫外孫，出身書畫世家，曾一度任官，後棄官隱居臨平（今浙江餘杭）的黃鶴山。元朝滅亡後，王蒙任泰安（今屬山東）知州廳事，與胡惟庸有交往，洪武十八年（1385年）因「胡惟庸案」牽累，死於獄中。王蒙山水畫受到趙孟頫影響，師法董源、巨然，集諸家之長，獨創風格。作品水墨淋漓，他採用獨特的手法表現江南林木的意境幽深，創造的「水暈墨章」自成一格。代表作品有《秋山草堂圖》《林泉清集圖》《湘江風雨圖》《溪山逸趣圖》《夏日山居圖》等。

圖 2-22《富春山居圖》（局部）元 黃公望
《富春山居圖》是黃公望為鄭樗所繪，以浙江富春江為背景，全圖用筆墨清雅秀逸，山和水的佈局錯落富有變化，被稱為
「中國十大傳世名畫」之一。明朝末年傳到收藏家吳洪裕手中，吳洪裕極為喜愛此畫，甚至在臨死前下令將此畫焚燒殉葬，
被吳洪裕的姪子從火中搶救出，但此時畫已被燒成兩段。

七、明代時期的山水畫

明代山水畫基本上是元末山水畫的延續。朱元璋喜歡南宋繪畫，於是從畫院開始，漸漸興起南宋畫風。

明代繪畫中心在江南，前期代表畫家是戴進與吳偉。戴進的繪畫在當時影響很大，追隨者甚眾。因他是浙江人，人稱「浙派」，是為明代前期畫壇主流。

戴進（1388 — 1462 年），字文進，號靜庵、玉泉山人，錢塘（今浙江錢塘）人。早年是金銀首飾工匠，後改學繪畫，以賣畫為生，宣德年間（1426 — 1435 年）供奉宮廷，因畫藝高超而遭妒忌，遂被斥退，寓京十餘年。晚年回鄉以賣畫為生。戴進擅長山水、人物，筆墨蒼健，剛柔並濟，氣勢壯闊。作品有《風雨歸舟圖》《三顧茅廬圖》《春山積翠圖》《南屏雅集圖》等。

吳偉（1459 — 1508 年），江夏（今湖北武漢）人。字次翁，號小仙、魯夫。八歲左右被時任湖廣布政使錢昕收養，為其子伴讀。孝宗時，授錦衣衛百戶，賜印章「畫狀元」。其畫法與戴進神似，被歸入浙派畫家，其筆墨蒼勁老練、風格鮮明突出，被稱為「江夏畫派」或「江夏派」。傳世作品有《溪山漁艇圖》《採芝圖》《仙蹤侶鶴圖》《神仙圖》《仿李公麟洗兵圖卷》等。

明中期以蘇州為中心的吳門派成為主流，主要代表是沈周。

沈周（1427 — 1509 年），字啟南，號石田、白石翁、玉田生、有竹居主人，長洲（今江蘇蘇州）人，明代中期文人畫「吳門派」的開創者，隱居吳門，專研書畫，雲遊各地，追求一種淡泊的自由生活，一生不應科舉。沈周的繪畫嚴謹精緻、筆墨淋漓、氣勢雄偉。早年師法宋元各家，主要繼承董源、巨然，在藝術上又有自己的創意，發展了文人水墨寫意山水的表現技法，成為吳門畫派。代表作品有《石田集》《客座新聞》，另有《秋林話舊圖》《廬山高圖》《臥遊圖》《滄州趣圖》《煙江迭嶂圖》等傳世。

明代「浙派」「江夏派」「吳門派」三個主要畫派中，以吳門派成就最大，其中畫家沈周、文徵明、唐寅、仇英成就斐然，史譽為「明四家」。

明代末期，以上海松江為中心的松江派漸取代吳門畫派成為畫壇主流。松江派的主要領袖是董其昌。

董其昌（1555 — 1636 年），字玄宰，號思白，別號香光居士，松江華亭（今上海市）人。萬曆十七年（1589 年）中進士，授翰林院編修，官至南京禮部尚書。存世作品有《煙江疊嶂圖跋》《岩居圖》《明董其昌秋興八景圖冊》《草書詩冊》等，著有《畫禪室隨筆》《容台文集》《戲鴻堂帖》（刻帖）等。

董其昌擅畫山水，師法董源、巨然、黃公望、倪瓚，其作品清雅秀逸，結構嚴整，古樸簡潔，別具一格（見圖2-23）。其畫及畫論對明末清初畫壇影響甚大。

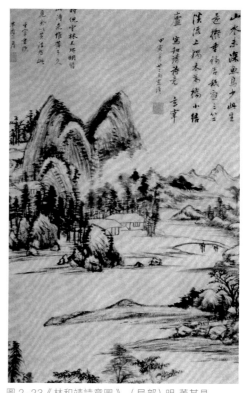

圖 2-23《林和靖詩意圖》（局部）明 董其昌

八、清代時期的山水畫

清代早期山水畫繼承了「明四家」和董其昌一派，被視為畫壇正宗。

清王朝是中國周邊少數民族替代中原漢族政權的時代，滿族統治者在教育程度、文化藝術素養等方面，與中原士大夫和書畫家之間存着較大的差距。這一時期，除了政權的替代之外，還多了一道衣冠易制，特別是其中嚴厲的剃髮令，令許多「遺民」和「遺民畫家」選擇遁入空門，從而湧現出一大批和尚畫家，在中國繪畫史上極其罕見。

史稱「清初四僧」的原濟（石濤）、朱耷（八大山人）、髡殘（石溪）和漸江（弘仁），就是在這種歷史背景下先後削髮為僧的四大畫家。石濤、八大山人是明宗室後裔，石溪、弘仁則是明代遺民，四人都抱有對故國山川的熾熱之情和強烈的民族意識。作品借景抒寫身世抑鬱，藝術上主張創新，擺脫崇古厭抑，不受古法束縛，強調人品和氣節。

石濤（1641—約 1718 年），原姓朱，名若極，別號苦瓜和尚、大滌子、清湘老人、瞎尊者，法號元濟、原濟等，廣西桂林人，祖籍安徽鳳陽。石濤是明靖江王贊儀的十世孫，朱亨嘉的長子。幼年國破家亡，由桂林赴全州，在湘山寺削髮為僧，改名石濤。他既是繪畫實踐的革新者，又是藝術理論家。石濤一生浪跡天涯，以賣畫為業，遍遊名山大川，領悟到大自然中的變化生態。他在《畫語錄·山川章》中曾說：「山川使予代山川而言也，山川脫胎於予也，予脫胎於山川也，搜盡奇峰打草稿也，山川與予神遇而跡化也，所以終歸之於大滌也。」石濤的山水畫師法宋元諸家，畫風清新淡雅，筆墨淋漓，意境簡逸，獨創一格。存世作品有《搜盡奇峰打草稿圖》《石濤羅漢百開冊頁》《竹石圖》《山水清音圖》等。

朱耷（1626 — 1705 年），譜名統𨨗，訓名耷，法名傳綮，字刃庵，號八大山人、雪個、人屋、個山、道朗等，江西南昌人。為明太祖朱元璋第十七子朱權的九世孫，本是皇家世孫。明滅亡後，國毀家亡，心情悲憤，落髮為僧，後改信道教，住南昌青雲譜道院。晚年取八大山人號，在畫作上署名時常把「八大」

和「山人」垂豎着連寫，前二字又似「哭」字，又似「笑」字，而後二字則類似「之」字，哭之笑之即哭笑不得之意。朱耷山水畫師法董其昌、黃公望、倪瓚各名家，其作品形象誇張奇特，筆墨凝煉沉毅，意境蕭疏。亦長於書法，以禿筆作書，風格縱恣雄豪。存世作品有《大石遊魚圖》《荷塘戲禽圖》《魚鴨圖卷》《蓮花魚樂圖卷》等（見圖 2-24）。

髡殘（1612一約 1692 年），本姓劉，武陵（今湖南常德）人。幼年喪母，出家為僧後名髡殘，字介丘，號石溪、石溪道人、白禿、石道人、殘道者等。他削髮後雲遊四海，曾定居南京大報恩寺，居牛首山幽棲寺度過後半生。性格孤寡，專心書畫。在山水畫上，他師法王蒙，喜用結構精密的佈局，用筆勁健，意境雅逸，個人風格鮮明。畫法繼承元四家，遠宗五代董源、巨然，近追黃公望、董其昌、文徵明等，兼收並蓄，博採眾長。並十分重視師法自然，自謂：「論畫精髓者，必多覽書史。登山窮源，方能造意。」另外，他還擅長書法、作詩。存世作品有《蒼翠淩天圖》《層岩疊壑圖》《臥遊圖》《雨洗山根圖》《雲洞流泉圖》等。

弘仁（1610一約 1664 年），安徽歙縣人。俗姓江，名韜，字六奇，又名舫，字鷗盟。明亡後在福建武夷山出家為僧，名弘仁，字漸江，號梅花古衲。他擅畫山水，初學宋人，晚法蕭雲從、倪瓚等，筆法渾厚清逸，意境俊逸雋永，格局簡潔，給人一種清靜怡淡之感。存世作品有《黃山圖》《黃山天都峰》《枯槎短荻圖》《西岩松雪圖》《黃海松石圖》等（見圖 2-25）。

「四僧」衝破當時畫壇的陳陳相因，獨闢蹊徑，不落窠臼，別具一格。

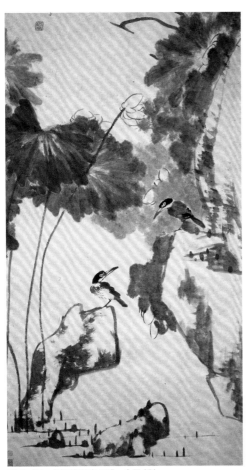

圖 2-24《荷花翠鳥圖》（局部）
清 八大山人

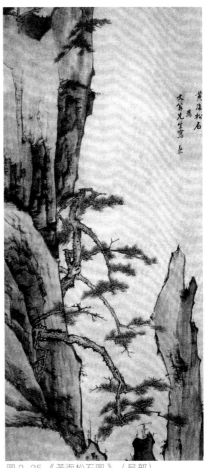

圖 2-25《黃海松石圖》（局部）
清 弘仁

除「四僧」之外，當時著名的畫家還有王時敏，及王翬、王鑑、王原祁等人。他們在潛心鑽研佛教禪理的同時，又把它融入到自己的書畫創作之中，從而形成了獨具特色的新畫風，振興了當時畫壇，也予後世以深遠的影響。

王時敏（1592－1680年），本名王贊虞，字遜之，號煙客，又號偶諧道人，晚號西廬老人，江蘇太倉人。萬曆首輔王錫爵之孫，翰林編修王衡之子。家中收藏豐富，對宋、元名跡無不精研。崇禎初以蔭仕太常寺卿，故亦稱「王奉常」。入清後隱居不仕，家居不出，獎掖後進，名德為時所重。王時敏主張摹古，筆墨精謹，蒼潤渾厚，清剛簡逸，構圖嚴謹（見圖 2-26）。

王時敏開創了山水畫的「婁東派」，與王鑑、王翬、王原祁並稱「四王」，外加惲壽平、吳歷合稱「清六家」。他們的山水畫風影響着整個清初一代。傳世作品有《層巒疊嶂圖》《仿山樵山水圖》《雅宜山齋圖》等，並著有《西田集》《疑年錄彙編》《西廬詩草》等。

王鑑（1598－1677年），字符照，號香庵主，江蘇太倉人。崇禎六年（1633年）舉人。後任廉州府知府，世稱「王廉州」。早年由董其昌親自傳授，注重摹古畫吸收筆墨技法，並揣摩董源、吳鎮、巨然、黃公望等大家，形成自己獨特的風格。與同時期的王時敏齊名，王時敏曾題王鑑畫云：「廉州畫出入宋元，士氣作家俱備，一時鮮有敵手。」吳偉將王時敏與董其昌、李流芳、楊文驄、程嘉燧、王鑑、張學曾、卞文瑜和邵彌合稱為「畫中九友」。其代表作有《虞山十景圖》《仿巨然山水》《夢境圖》《長松仙館圖》等。

王翬（1632－1717年），字石谷，號耕煙散人、劍門樵客、烏目山人、清暉老人等，江蘇常熟人。王翬師從王鑑，後轉師王時敏。但他所畫山水廣採博覽，不受約束，別具一格，集唐宋以來諸家之大成，熔南北畫派為一爐，作品清新俊逸，意趣高潔俊雅。康熙三十年（1691年）奉詔繪製《康熙南巡圖》，歷時三年完成，受到皇太子胤礽召見，並繪扇書以「山水清暉」四字作為褒獎。被視為畫之正宗，追隨者甚眾，因他為常熟人，常熟有虞山，故後人將其稱為「虞山派」。傳世有《虞山楓林圖》《芳洲圖》《秋山蕭寺圖》《秋樹昏鴉圖》等。

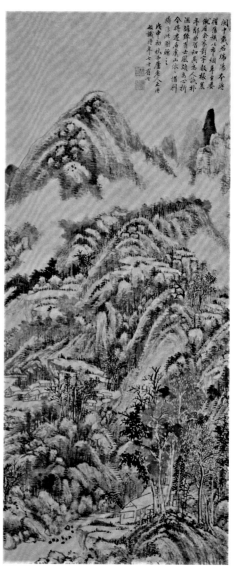

圖 2-26 《虞山惜別圖》
清 王時敏

　　王原祁（1642 — 1715 年），字茂京，號麓台、石師道人，江蘇太倉人，王時敏孫。康熙九年（1670年）進士，官至戶部侍郎，人稱王司農。以畫供奉內廷，康熙四十四年（1705 年）奉旨與孫岳頒、宋駿業等編《佩文齋書畫譜》，五十六年（1717 年）主持繪《萬壽盛典圖》為康熙帝祝壽。

　　王原祁擅畫山水，繼承家法，學元四家，以黃公望為宗，他承董其昌及王時敏之學，又受清代最高統治者之寵，獨特風格影響後世，弟子頗多，形成「婁東派」，影響清代三百年畫壇，成為正統派中堅人物。其傳世作品有《仿高房山雲山圖》《清溪繞屋圖》《仿黃公望山水圖》《西嶺雲霞圖》等，

九、近現代時期的山水畫

所著畫論有《麓台題畫稿》《雨窗漫筆》。

　　隨着大清王朝的覆滅，一個新的時代呼喚着新的藝術生命。中西藝術互相碰撞融合，造就了一種新生的中國畫，拓展了山水畫審美的新境界，山水畫領域又一次發生重大的改變。

　　近現代山水畫的變革湧現出一批新的代表人物如黃賓虹、傅抱石、張大千、李可染、趙望雲、石魯、黃君碧、溥心畬、方濟眾、何海霞、錢松喦、陸儼少、吳湖帆、關山月、黎雄才（見圖 2-27）、宋文治等，他們在繼承優秀傳統藝術的基礎上，融合時代的精神，變革創新，成為近現代中國山水畫新的領軍者。

圖 2-27 黎雄才作品

第四節　花鳥畫的源流與發展

一、新石器至南北朝的花鳥畫

中國花鳥畫源遠流長，可以追溯到新石器時代的彩陶藝術，像魏晉南北朝之前的原始彩陶和青銅器上的「花鳥」紋飾，在殷墟發掘出鳥頭骨釵，西周青銅器上所裝飾的線紋圖案和鳥獸紋樣，戰國刻滿了狩獵紋樣的銅器等。

到漢代，在畫像石、畫像磚、瓦頭和青銅鏡鑒上，更是出現各色各樣生動活潑的花鳥形象的裝飾。不過從嚴格意義來講，它們並不是獨立的繪畫藝術品，所以並不能稱之為花鳥畫。

據史書及畫譜記載，魏晉南北朝時期一些著名的人物畫家，也畫過以花鳥為題材的畫，其中有顧愷之的《鳧雁水鳥圖》、顧景秀的《蟬雀圖》、陸探微的《半鵝圖》等。但花鳥畫還是不能形成一種獨立的畫類，花鳥和山水同樣是居於人物畫的配景角色。例如顧愷之《女史箴圖》中的雉鳥，就只是以配景的地位出現。

隨着時間的推移，山水和花鳥逐步從配景的角色中解脫出來，到了唐代，花鳥繼山水畫之後也逐漸獨立起來，成為專門的一種畫科。

二、唐代時期的花鳥畫

邊鸞，京兆（今陝西西安）人，唐德宗時曾任右衛長史。貞元年間（785 － 805 年），德宗命他畫新羅國（朝鮮半島古國）進貢的孔雀，栩栩如生，躍然畫上，呼之欲出。

邊鸞的花鳥畫設色絢豔華麗，力求形象鮮明突出，形成了別具一格的畫風，進一步開拓了中國花鳥畫的藝術表現形式。

邊鸞的作品雖已失傳，但他嚴謹精細，豔麗輝映的風格，在史料中均有記載，朱景玄《唐朝名畫錄》中曾稱讚他為「最長於花鳥」，而且畫「草木、蜂蝶、雀、蟬，並居妙品」「下筆輕利，用色鮮明，窮羽毛之變態，奪花卉之芳妍」。花鳥畫從那時起獨立成科，在繪畫史上佔有其獨特地位。

花鳥畫發展至晚唐時，出現了不同的風格面貌，表現技法也得到了極大的提升和發展，促使花鳥畫走向成熟，在五代兩宋時達到鼎新的領域。

三、五代時期的花鳥畫

五代是中國花鳥畫發展史上的重要時期，以黃荃、徐熙為代表的兩大流派，在創作中表現了不同的風貌。

黃荃（903 － 965 年），字要叔，成都人，師從刁光胤、滕昌苑。歷仕前蜀、後蜀，官至檢校戶部尚書兼御史大夫，在宮廷畫院供職達四十年之久；北宋時，任太子左贊善大夫。

其作品禽鳥造型逼真，栩栩如生，勾勒精緻，賦色豔麗（見圖 2-28）。後蜀廣政七年（944 年），淮南地方向後蜀進貢了幾隻仙鶴，皇帝命黃荃將仙鶴依樣畫在後宮的牆壁上，黃荃便描繪了姿態生動的六隻仙鶴，畫工造型正確，惟妙惟肖，以致幾隻活的仙鶴經常躍飛展舞，皇帝驚歎於黃荃的畫藝，於是將這座偏殿命名為「六鶴」。

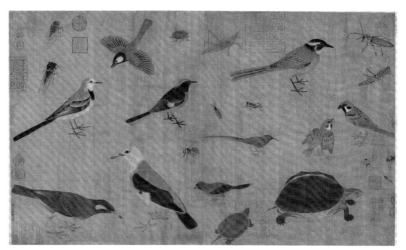

圖 2-28《寫生禽鳥圖》（局部）五代　黃荃

　　徐熙（886－975年），南唐傑出畫家，金陵（今江蘇南京）人，一作鍾陵（今江西進賢西北）人。出身江南名族而一生不肯出仕，又被稱為「江南布衣」。徐熙的畫作在南唐甚受重視，為後主李煜所欣賞。在宋代也享有很高聲譽，宋太宗見徐熙所繪石榴，讚歎不已，以為「花果之妙，吾獨知有熙矣，其餘不足觀也」。

　　他所畫的花木禽鳥，獨創「沒骨」法，落墨為格，賦色典雅，略施丹粉而神氣迴出。《圖畫見聞志》曾說：「徐熙輩，有於雙縑幅素上畫叢豔迭石，傍出藥苗，雜以禽鳥蜂蟬之妙，乃是供李主宮中掛設之具，謂之鋪殿花，次曰裝堂花，意在位置端莊，駢羅整肅，多不取生意自然之態。」可見其畫技精湛。

　　黃荃開創「雙勾填彩」畫法，線條細勁清圓，着色典雅絢麗，顯出富貴之氣。徐熙則開創「沒骨」畫法，用粗筆濃墨，略施雜彩，使色不礙墨，不掩筆跡。黃家風格是勾勒嚴謹工整，富麗堂皇；徐家風格是清雅秀逸。花鳥畫發展史上將其稱為「黃家富貴，徐熙野逸」兩種風格流派。

四、宋代時期的花鳥畫

　　宋代花鳥畫主要還是承接五代的傳統，據《宣和畫譜》記載，北宋宮廷收藏的畫作中，花卉品種高達二萬餘種，宋徽宗更是北宋花鳥畫的集大成者，南宋畫院則有一半以上的畫家畫花鳥，可以說，宋代是中國花鳥畫發展史上的另一高峰。

　　宋徽宗趙佶（1082－1135年），擅詩詞書畫，年輕時就愛好書畫藝術，自歎道：「朕萬幾餘暇，別無他好，惟好畫耳。」從吳元瑜學畫，並受到王詵、趙令穰的影響，作品以花鳥畫成就最高。

　　文人畫的興起，也為花鳥畫注入新的內容，出現了四君子之梅、蘭、菊、竹的水墨畫。作品除追求筆墨神韻，也常有寓意，畫外有情。其代表人物有文人畫理論的倡導者文同、蘇東坡等。

　　文同（1018－1079年），字與可，號笑笑居士、笑笑先生，人稱石室先生，梓州永泰（今四川綿陽鹽亭縣）人。宋仁宗皇祐元年（1049年）進士，遷太常博士、集賢校理，歷官邛州、陵州、大邑、洋州等知州或知縣。元豐（1078－1085年）初年，文同赴湖州（今浙江吳興）就任，世人稱「文湖州」。

　　文同與蘇軾是表兄弟，擅長畫竹，精詩詞，深受表弟蘇軾敬重。他曾深入竹林觀察實踐，以深淺墨色表現竹子遠近、向背，開創墨竹畫的新風貌。畫家米芾稱讚他：「以墨深為面，淡為背，自與可始也。」

　　蘇軾（1037 — 1101 年），字子瞻、和仲，號東坡居士、鐵冠道人，世稱蘇東坡、蘇仙，眉州眉山（四川眉山）人。嘉祐二年（1057 年），蘇軾進士及第。元豐三年（1080 年）因「烏台詩案」被貶為黃州團練副使。宋哲宗即位後任翰林學士、侍讀學士、禮部尚書等職。

　　蘇軾是北宋中期文壇領袖，在詩、詞、散文、書、畫等方面都取得很高造詣。蘇軾擅長畫墨竹，把竹的自然特徵，比之於人的道德情操，且繪畫注重神似，主張借景抒情。作品有《瀟湘竹石圖卷》《古木怪石圖卷》等。

五、元代時期的花鳥畫

　　元代，文人畫佔據畫壇主流，出現了一批專繪梅蘭菊竹題材的文人畫家。墨梅畫家中以王冕為代表，畫家借梅花抒發其志趣，追求一種淡泊超塵的精神，他曾在畫上題詩：「吾家洗硯池頭樹，個個花開淡墨痕，不要人誇好顏色，只留清氣滿乾坤。」

　　王冕（1287 — 1359 年），字元章，號煮石山農、飯中翁、梅花屋主等，諸暨（今浙江紹興）人。性格孤高，鄙視權貴，作品多描寫田園隱逸生活之作。他一生愛好梅花，種梅、詠梅、畫梅。存世作品有《南枝春早圖》《墨梅圖》等（見圖 2-29）。

　　除王冕外，還有以墨竹成名的柯九思、管道昇等人。

　　柯九思（1290 — 1343 年），字敬仲，號丹丘生、五雲閣吏，台州仙居（今浙江仙居）人。其父柯謙，曾任翰林國史檢閱、江浙儒學提舉，是元朝仙居的一個官宦。擅長詩書，素有詩、書、畫三絕之稱。柯九思以「畫竹」著稱，繪畫受趙孟頫影響，提倡以書入畫。傳世作品有《竹石圖》《谿亭山色圖》《晚香高節》等，著有《竹譜》一書。

　　管道昇（1262 — 1319 年），字仲姬、瑤姬，趙孟頫之妻。元仁宗延祐四年（1317 年）封為魏國夫人，世稱「管夫人」。擅寫四君子之梅、蘭、菊、竹，精通詩文、書法等。其作品造型優美，筆墨放逸，代表作有《趙管尺牘合璧卷》等。

圖 2-29《墨梅圖》（局部）元 王冕

六、明代時期的花鳥畫

　　明代林良、戴進、汪肇、陳淳、徐渭為寫意花鳥畫派代表。其中林良是明代院體花鳥畫的代表人物，也是明代水墨寫意畫派的開創者。

　　林良（約1416－約1480年），字以善，南海（今廣東佛山）人。他因善畫而被薦入宮廷，授工部營繕所丞，後任錦衣衛指揮、鎮撫，值仁智殿。其作品多為蒼鷹、錦雞、蘆雁、寒鴉、喜鵲、麻雀等禽鳥，繪畫取材多為蒼勁高曠，氣勢雄強或野逸之趣的自然物象，筆力流暢秀健，造型生動（見圖2-30）。

　　在繪畫史上，陳淳與徐渭並稱為「白陽青藤」，他倆把寫意花鳥畫的發展推向了新的階段。

　　陳淳（1483－1544年），字道復，後以字行，更字復父，號白陽，又號白陽山人，長洲（今江蘇蘇州）人。陳淳用墨設色，獨得玄門，花鳥畫造型精當，筆墨縱送形簡神逸，意境安適寧靜。他是繼沈周、唐寅之後對水墨寫意花鳥畫作出重要貢獻的畫家。存世作品有《山茶水仙圖》《紅梨詩畫圖》《葵石圖》等。

　　徐渭（1521－1593年），初字文清，後改字文長，號青藤道士、天池山人，或署田水月等，山陰（今浙江紹興）人。徐渭曾擔任胡宗憲幕僚，助其擒徐海，誘汪直。胡宗憲下獄後，徐渭在憂懼發狂之下九次自殺不遂。後因殺繼妻被下獄論死，被囚七年後，得張元忭等好友救免。此後南遊金陵，北走上谷，縱觀邊塞阨塞，常慷慨悲歌，自稱「南腔北調人」。

　　徐渭是花鳥畫中「潑墨大寫意畫派」創始人，「青藤畫派」之鼻祖，他大膽變革，賦予花鳥以強烈的主觀情感，直抒憤世嫉俗之情。其畫風奔放淋漓，筆法揮灑自如，疏朗輕健，形簡神逸，追求神似，開創一代畫風（見圖2-31）。

圖2-30《秋鷹》（局部）明 林良

圖2-31《墨葡萄圖》（局部）明 徐渭

傳世著作有《路史分釋》《徐文長集》《徐文長逸稿》《徐文長三集》等，繪畫代表作品有《墨葡萄圖》《牡丹蕉石圖》《墨花》《青藤書屋圖》等。

陳淳、徐渭在花鳥畫上大膽創新，陳淳深厚清逸，徐渭筆姿放縱，「不求形似求生韻」，從而完成了水墨大寫意花鳥畫的大變革。

七、清代時期的花鳥畫

清代是寫意花鳥畫的發達時期，石濤、朱耷和「揚州八怪」等都在花鳥畫的發展史上佔有重要地位。

「揚州八怪」是清康熙中期至乾隆末年活躍於揚州地區，以金農、鄭燮、黃慎、李鱓、李方膺、汪士慎、羅聘、高翔等為代表的畫家總稱，美術史上為「揚州畫派」。他們生活淡泊，清高孤傲，作品注重抒發心胸志向，個人風格鮮明突出。

金農（1687－1763年），字壽門，號冬心，浙江仁和（今浙江杭州）人，久居揚州。平生未做官，曾被薦舉博學鴻詞科，入京未試而返。他博學多才，五十歲後始作畫，終生貧困。他自創一種隸書體，自謂金農體或冬心體。作品造型樸雅簡潔、造境超逸。代表作有《月華圖》《墨梅圖》等。

鄭燮（1693－1765年），字克柔，號板橋，江蘇興化人。雍正十年（1732年）舉人，乾隆元年（1736年）進士。任山東范縣、濰縣知縣，有政聲，以歲饑為民請賑，忤大吏，遂乞病歸。工書法，用漢八分雜入楷行草，自稱六分半書。主張繼承傳統十分，學七要拋三。擅長畫竹，筆畫縱逸，古雅秀潤，陰柔靜穆，不泥古法，別具一格（見圖2-32）。代表作有《清光留照圖》《修竹新篁圖》《蘭竹芳馨圖》《叢蘭荊棘圖》等。

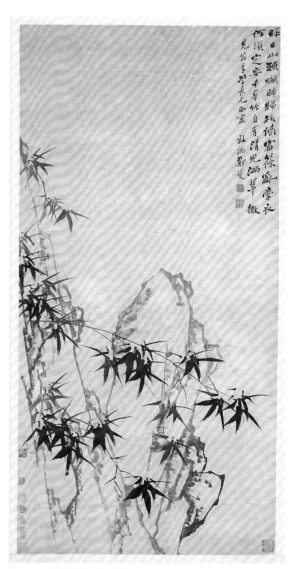

圖 2-32《蘭石竹》清 鄭燮

黃慎（1687－1770年），初名盛，字恭壽、恭懋，號癭瓢子，別號東海布衣，福建寧化人，久寓揚州。幼喪父，以賣畫為生，奉養母親。初隨上官周學畫，後離家出遊，曾多次在揚州賣畫。早期寄身蕭寺，在佛光明燈下苦讀。

黃慎擅長人物，亦能作山水、花鳥。所畫多歷史人物、佛道、樵夫漁父，早年工細，後參以懷素狂草筆法作畫。花鳥畫筆力雄健，形神兼備。黃慎對自己的繪畫有分等級，在最得意作品題上詩詞，次者則識以歲月，再次者只署「癭瓢」二字。傳世作品甚多，有《漁歸圖》《伏生授經圖》《醉眠圖》等。

李鱓（1686－1762年），字宗揚，號復堂，別號墨磨人、懊道人，江蘇興化人。明代狀元宰相李春芳六世孫。康熙五十年（1711年）中舉，康熙五十三年（1714年）召為內廷供奉，其宮廷工筆畫特臻其妙，因不願受「正統派」畫風束縛而遭忌離職。乾隆三年（1738年）出任山東滕縣知縣，因得罪上司而罷官，後居揚州以賣畫為生。早年隨蔣廷錫、高其佩學畫，後受石濤影響，擅長花鳥畫，用筆奔放淋漓，畫風潑辣。代表作品有《土牆蝶花圖》《松藤圖》等。

李方膺（1695－1754年），字虯仲，號晴江、秋池等，通州（今江蘇南通）人。李方膺出身官宦之家，曾任樂安縣令、蘭山縣令、潛山縣令等職，為官時因遭誣告被罷官，去官後寓南京金陵借園，在揚州賣畫為生。擅繪花鳥畫，其畫風別具一格，筆墨蒼健、樸雅簡潔。代表作品有《墨梅圖》《遊魚圖》《風竹圖》等。

汪士慎（1686—約1762年），字近人，號巢林、溪東外史等，原籍安徽休寧人，長居揚州。他詩書畫印俱佳，精於篆刻。印章取法小篆而參合漢篆，以畫意入印，法度之中別有意趣，如「巢林」印和「七峰草堂」印。五十四歲時左眼病盲，仍能畫梅，自刻一印「尚留一目看梅花」。六十七歲雙目俱瞽，但仍揮寫，署款「心觀」二字。所謂「盲於目，不盲於心」。畫風清雅，筆力流暢秀健。代表作有《灑香梅影圖》《綠萼梅開圖》《瀟湘靈芳圖》《月佩風襟圖》》等。

羅聘（1733－1799年），字遯夫，號兩峰，衣雲、師蓮老人、花之寺僧等，江蘇甘泉（今江蘇揚州）人。羅聘剛滿週歲時，父親即去世。因家境貧寒，讀書非為科舉，單求謀生，以賣字畫為業。二十四歲時，拜金農為師，學詩習畫，常為金農代筆。其作品用筆骨格秀靈，蒼勁老練，形象概括，風格獨特。代表作有《兩峰蓑笠圖》《丹桂秋高圖》《谷清吟圖》《畫竹有聲圖》等，著有《香葉草堂集》。

高翔（1688－1753年），字鳳崗，號西唐、西堂、樨堂、犀堂等，別號山林外臣，江蘇甘泉（今江蘇揚州）人。　終身布衣，性格獨孤高僻。高翔少年時期崇拜石濤，後與石濤結識為友，受益頗深。清代李斗曾在《揚州畫舫錄》中記載石濤過世後，高翔每年清明都去掃墓，直到死都沒有斷過。高翔除擅長畫山水花卉外，也精於寫詩和刻印。其畫作線條堅實嚴謹，格調清新。高翔晚年時由於右手殘廢，常以左手作畫。傳世作品有《梅花圖》《彈指閣圖》等。

揚州八怪的書畫風格各異，高度發揮借景抒情的獨特風格。他們又都擅長書法、文學、印章。因之形成詩、書、畫綜合的藝術整體，為繪畫藝術的發展，開闢了新的境域。

清代末年，任熊、任薰、任頤、任預等名畫家在江浙、上海一帶最為著名，被人稱為「海派四傑」「四任」。他們才高技巧，其中，任頤在「四任」之中成就最為傑出，也是「海上畫派」中的佼佼者。

任頤（1840－1895 年），山陰（今浙江杭州）人，初名潤，字次遠，號小樓，後改名頤，字伯年，別號壽道士、山陰道上行者等。任頤的父親任聲鶴是民間畫像師，大伯任熊，二伯任薰，也是名氣顯赫的畫家。他自幼隨父賣畫，後從任熊、任薰學畫，居上海賣畫為生。因身心深受鴉片之害，損傷元氣，年僅五十六歲就已去世。他的作品，兼工帶寫，道美健秀，色調鮮明，風格神腴氣清，開闢了花鳥畫的新蹊徑，對近代花鳥畫發展有了巨大的影響。其傳世作品甚多，代表作有《牡丹雙雞圖》《仿陳小蓬鬥梅圖》《雀屏圖》等。

清代花鳥畫的代表人物還有高鳳翰、惲壽平、閔貞、邊壽民、李勉等名家，他們的作品都有極強的個性，為花鳥畫開闢出了新的天地。

八、近現代時期的花鳥畫

在近現代畫壇，花鳥畫名家輩出，如吳昌碩、齊白石、張大千、潘天壽、賀天健、林風眠、江寒汀、陸抑非、劉海粟、李苦禪、陳之佛、高劍父、王個簃、唐雲、程十髮、趙少昂、黃永玉（見圖 2-33）等，以自成一體的創造力和表現力，成功地開拓了花鳥畫的新格局，締造了輝煌巔峰。

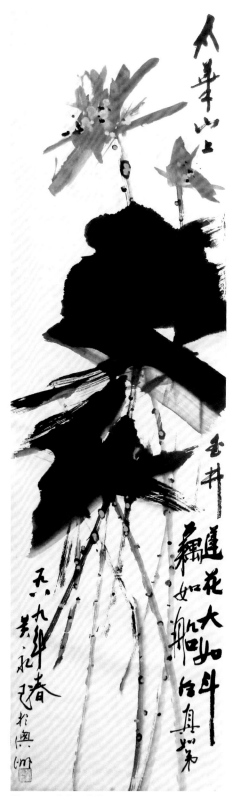

圖 2-33　黃永玉作品

第五節　各大畫派的形成與發展

　　在藝術史上，一個畫派的名稱，大多按畫家的活動區域或藝術表現方式而取。例如中國畫畫派史上的黃派、徐派、吳門派、婁東派、新安派、虞山派、浙派、金陵派、揚州派。近代的海派，現代的江蘇派、長安派等等。此外，有的還以畫家羣體的某種特點得名，如中國的文人畫派等。

　　派別的差異，很多時候亦與中國南北地質環境、氣候特徵的差異有關。所以，我們在辨別作品時，這些也是重要的依據之一。

五代時期的畫派

（一）黃荃畫派

　　黃荃畫派，簡稱「黃派」。是五代花鳥畫兩大流派之一，在中國花鳥畫史上佔有重要地位。

　　畫派創始人黃荃藝術技巧精湛，善於取熔前人輕勾濃色的技法，開創「雙勾填彩」，勾勒工整細緻，設色典雅豔麗，風格形象鮮明，是深得統治階層喜愛的御用畫家。其子黃居寀，承其家風，成為兩宋時佔統治地位的花鳥派別。黃派代表了晚唐、五代、宋初時的畫風，成為院體花鳥畫的典型風格（見圖2-34）。

（二）徐熙畫派

　　徐熙畫派，簡稱「徐派」，與「黃派」有所謂「黃家富貴，徐家野逸」的說法。

　　畫派創始人為南唐畫家徐熙，他的作品用筆淡穆蕭疏，落墨賦色濃豔，畫風流暢瀟灑，故後人以「徐熙野逸」稱之。徐熙開創「沒骨法」技巧，對後世影響很大。至徐熙之孫徐崇嗣出，徐熙畫派名聲漸振。後經元王若水、張仲，明沈周、徐渭、文徵明等人加以發展，成為定型的水墨寫意花鳥畫。

　　黃荃與徐熙的花鳥畫派影響了宋、元、明、清千餘年的花鳥畫壇。

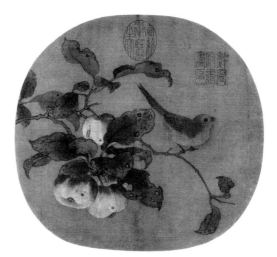

圖2-34 《蘆荾山鵑圖頁》五代 黃荃

二、宋代時期的畫派

（一）北方山水畫派

北方山水畫派亦稱北宗山水畫派。北方山水畫派產生於五代北宋間，宗師為李成、關仝、范寬。

在畫風上，李成之畫雄偉，峭壁林木茂密；關仝之畫莊重，樸實而沉靜；范寬下筆蒼勁厚重，有嶄絕崢嶸之勢。

中國山水畫至北宋初，始分北方派系和南方派系。郭若虛在《圖畫見聞志》中曾說：「唯營丘李成、長安關仝、華原范寬，智妙入神，才高出類，三家鼎峙，百代標程。」又說：「夫氣象蕭疏，煙林清曠，毫鋒穎脫，墨法精微者，營丘之制也；石體堅凝，雜木豐茂，台閣古雅，人物幽閒者，關氏之風也。」李、關、范的畫風，影響齊、魯、關、陝，實為北方山水畫派之宗師。

（二）南方山水畫派

南方山水畫派，又稱江南山水畫派或南宗山水畫派，主要以五代宋初的董源和巨然為代表。其畫風堅凝、清雅、秀逸（見圖 2-35）。

北宋沈括在《夢溪筆談》中曾說：「董源工秋嵐遠景，多寫江南真山，不為奇峭之氣；建業僧巨然祖述董法，皆臻妙理。」米芾在《畫史》中也稱：「董源平淡天真多，唐無此品。」此派以董源和巨然為一代宗師。

（三）南宋院體派

南宋院體派代表畫家有李唐、劉松年、馬遠、夏圭四人。在南宋畫風形成過程中，李唐肇為端，續接北宋傳統的同時又建構了南宋時尚；隨後劉松年的成就使得南宋面貌為時人所重；至馬遠、夏圭，南宋畫風完全確立，從而使南宋畫風在美術史上以「院體」之格佔據獨特地位。

他們畫風豪縱簡略，構圖雄奇險峻，氣勢壯闊，意境幽深，追求畫中的詩意情懷與精神，使得中國藝術意境得到進一步發展。此外，「南宋院體派」還影響至明代浙派山水畫，甚至遠及東洋，為日本畫壇所推崇。

（四）米派

米派山水畫由米芾所創，其子米友仁又加以繼承發展，畫史上稱「大米」「小米」，世稱「米氏雲山」及「米家山水」。

米派山水畫多以雲山、雨霽、煙霧為題材，純以水墨烘托，特點在於用水墨點染的方法，描繪煙雲掩映、田園隱逸的秀麗山川景色（見圖 2-36）。南宋牧溪、元代高克恭、方從義等皆師之，對山水畫的發展影響甚大。

三、元代時期的畫派

元代廢棄了畫院，除少數專業畫家直接服務於宮廷外，大都是士大夫畫家和在野的文人畫家。文人畫提倡形簡神逸，追求古意和士氣，注重主觀意興的抒發。他們的創作比較自由，多表現畫家的自我個性。隨着文人畫迅速發展，水墨寫意花鳥以及梅蘭菊竹開始廣泛流行。趙孟頫提出的「書畫同源」，尚古，以書入畫，至今主導着文人畫思想。雖然元朝國祚僅得九十年左右，卻畫壇名家輩出，其中以錢選、趙孟頫（見圖 2-37）、黃公望、吳鎮、王蒙、高克恭、倪瓚最負盛名。

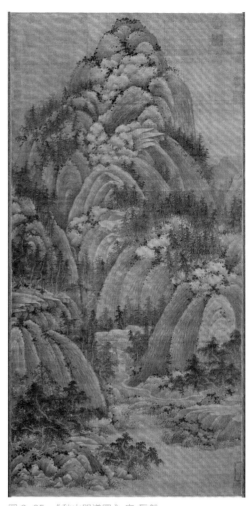

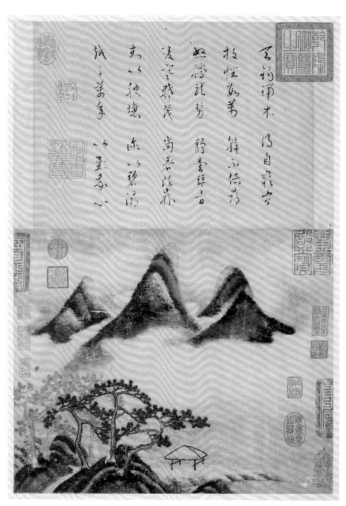

圖 2-35 《秋山問道圖》宋 巨然　　　　圖 2-36 《春山瑞松圖》宋 米芾

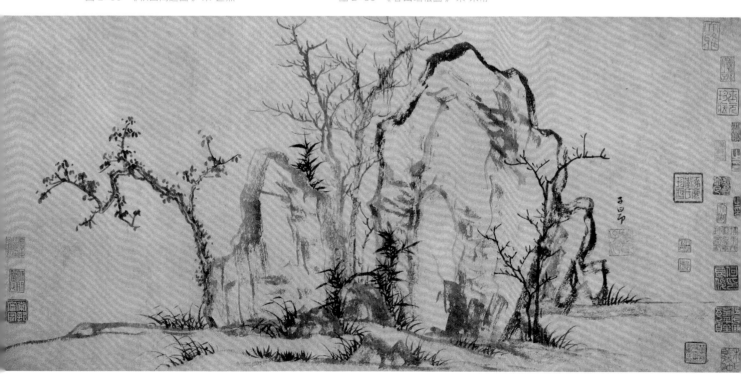

圖 2-37 《秀石疏林圖》元 趙孟頫

四、明代時期的畫派

明代畫風迭變，畫派繁興。在藝術流派上，湧現眾多以地區為中心，或以風格、師承相區別的派系。代表畫派有浙江畫派、吳門畫派和松江畫派。

（一）浙江畫派

由明代畫家戴進開創，戴進是浙江錢塘人，所以又被稱為「浙派」。此派山水、人物取法南宋畫院體格，從學者甚多，其中的代表人物有吳偉、張路、夏芷等。吳偉、張路等又稱「江夏畫派」，屬浙派支流。明中葉後，吳門畫派興起，稱霸當時畫壇，浙派漸衰，至明末已消失於畫壇。

（二）吳門畫派

吳門畫派代表有沈周（見圖 2-38）、文徵明、唐寅和仇英四位。由於四人均為南直隸蘇州府人，活躍於今蘇州（別稱「吳門」）地區，所以又稱為「吳門四傑」。「吳門四傑」被認為是繼承「元四家」的文人畫傳統的體系。他們的創作以山水為主，題材範圍寬廣，格調清新、樸雅文秀，筆墨瀟灑生動、純乎韻勝，大多描寫秀麗江南和郊野平遠曠闊之景和文人園林。晚明之後成為中國山水畫的主流。對明清山水畫影響甚大。

（三）松江畫派

松江畫派又稱「雲間畫派」。由於松江原屬吳地，後人也有稱為「吳派」。松江畫派是明代繼浙派、吳門畫派後崛起的又一個主要繪畫流派。代表畫家有董其昌（見圖 2-39）、陳繼儒等。

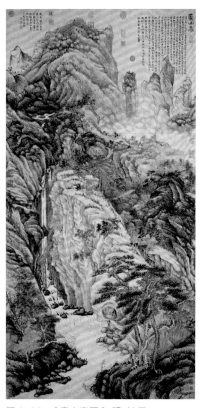

圖 2-38 《廬山高圖》明 沈周

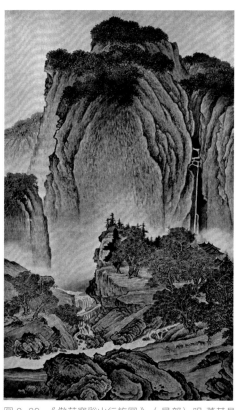

圖 2-39 《倣范寬谿山行旅圖》（局部）明 董其昌

此派實際上是吳門畫派的延續，將文人畫的造詣推向高峰。其畫風以嫻雅、秀逸、清雅、重視筆墨情趣，享譽畫壇。明代評論家顧凝遠曾在《國朝畫評》評價說：「自元末以迄國初，畫家秀氣已略盡。至成、弘、嘉靖間復鍾於吾郡。名流輩出，竟成一都會矣。至萬曆末復衰。幸董宗伯起於雲間，才名道藝，光嶽毓靈，誠開山祖也。」他認為以董其昌為實際領袖的松江畫派，加速推進了明末清初繪畫創作繁榮時期的到來。的確，松江畫派作為一個承前繼後的繪畫流派，其崛起對於中國山水畫的發展具有十分重要的意義。

五、清代時期的畫派

清代畫壇的主要派別有湖州竹派、江西畫派、黃山畫派、新安畫派、常州畫派、揚州畫派、婁東畫派、虞山畫派、京江畫派等。

（一）湖州竹派

湖州竹派以竹為表現對象，以宋代文同、蘇軾為代表，尤以文同畫竹著稱。明蓮儒曾作《湖州竹派》，述自北宋至明代畫家共有二十五人之多。文同的墨竹畫，藝技精湛，蘇軾形容文同畫竹，「執筆熟視，乃見其所欲畫者，急起從之，振筆直遂，以追其所見，如兔起鶻落，少縱則逝矣」。他的墨竹用筆爽利流暢，墨氣涼然具韻味，使得蘇軾等人都學習他的畫法，其後追隨者就更多了，中國畫壇由此形成了「湖州竹派」，文同也就成了一代宗師。

（二）江西畫派

江西畫派亦稱「江西派」，以清初畫家羅牧為代表。羅牧，江西寧都人，寄居江西南昌。畫風雄偉氣勢，深厚雅逸，造型鮮明。江淮間人追隨者眾，為江西派創始人。

清初畫壇原是摹古一統天下的時候，而羅牧則以大膽創新、不落窠臼、格調清新的畫風擺脫了崇古風格，使那種新生的立意造境逐步被社會所認識所接受，亦為江西派的形成創建了條件。

（三）黃山畫派

黃山畫派亦稱「黃山派」，指清初扎根黃山，深入體會黃山真景，描繪黃山雄偉秀健景象，勇於創新的山水畫家。

黃山畫派以清初宣城（今屬安徽）梅氏一家為嫡系，他們是梅清、梅羽中、梅庚、梅府，及以流寓宣城的石濤。

其中代表人物石濤、梅清、漸江被稱為黃山畫派三鉅子。他們標新立異，不受古法約束，任情放筆，雖同屬一派系，卻都有鮮明的個人形象和畫風。現代著名畫家賀天健曾道：「石濤得黃山之靈，梅清得黃山之影，漸江得黃山之質。」

（四）新安畫派

　　這是明末清初之際，在徽州（徽州又稱新安）區域的畫家和當時寓居外地的徽籍畫家羣，他們善用筆墨描寫家山，畫外有情，畫論上提倡畫家的人品和氣節，具有格調清新的畫風，在十七世紀的中國畫壇獨放異彩。因為這羣畫家的地緣關係、人生信念與畫風都具有同一性質，所以時人稱他們為「新安畫派」。

（五）常州畫派

　　常州（今屬江蘇）古名毗陵、武進，故又稱「毗陵畫派」「武進畫派」。常州畫派自宋以來畫家雲集。始於北宋毗陵僧人居寧，繼而宋末元初于青言，至明代孫龍，清代唐于光和惲壽平（見圖 2-40）著名畫家輩出。此派以花卉、草蟲為主。所繪花卉，直接用彩墨描繪，不用先勾勒後雜彩敷之。祖述於北宋初年徐崇嗣、趙昌的沒骨法。到了清初，常州花鳥畫已達巔峰。

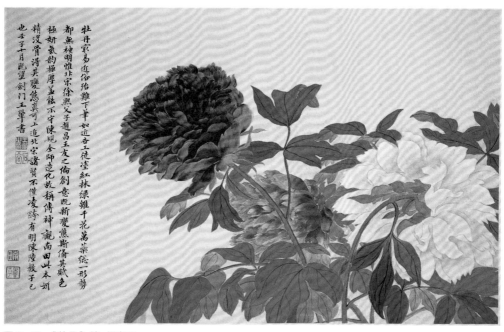

圖 2-40 《牡丹》清 惲壽平

（六）揚州畫派

　　揚州畫派是指清代康熙中期至乾隆末年活躍於揚州地區的職業畫家羣體，故有「揚州畫派」之稱。此派人數眾多且姓名説法不一。李玉棻《甌缽羅室書畫目過考》中，指汪士慎、黃慎、金農、高翔、李鱓、鄭燮、李方膺、羅聘等八人。曾被後人列入「八怪」的，還有邊壽民、高鳳翰、楊法、李葂、閔貞、華嵒、陳撰等。

　　揚州畫派諸家的藝術造詣和畫風各不相同，但大多生活貧苦，性格孤傲，以賣畫為生，故多借畫直抒憤世嫉俗之情。其次，他們都注重藝術創新，強調遺形取神，並以書法筆意入畫，注意詩書畫的有機結合。這些使得他們能夠形成一股強大的藝術潮流，以創新的精神給畫壇注入生機，並對後世水墨寫意畫的發展產生了重要影響。

（七）婁東畫派

　　婁東畫派是一個由清代初期延續到中晚期、在江蘇的重要山水畫派，以王時敏、王原祁、王鑑、王翬為代表。「四王」之一的王時敏，他本人身為京官，參與了宮廷許多重大的繪畫活動，因而影響日益擴大，他的門下追隨者眾多，形成了婁東派。在繪畫風格與藝術思想上，婁東畫派深受董其昌的影響。他們在以臨古為主的藝術實踐中積累了深厚的筆墨功夫，強調筆墨氣韻，在作品中表現出樸雅簡潔、功底深厚的文人畫審美特徵。。

　　婁東畫派不僅僅在江蘇地區非常盛行，甚至在全國也享有很高的聲譽。

（八）虞山畫派

　　虞山畫派亦稱「虞山派」。創始人為清代山水畫家王翬（見圖 2-41）。江蘇常熟人，常熟有虞山，因有「虞山畫派」之稱。其畫蒼勁厚重，渾樸雄健，對清代山水畫影響頗大。

　　王翬先後師王鑑、王時敏，悉心臨摹古畫，並取法歷代名家。康熙帝曾命他主持繪製《南巡圖》，並賜書「山水清暉」四字，聲譽益著，故畫名盛於康熙年間。

　　虞山派畫家很多，在王翬的子孫中就有十幾人，其中以石谷的曾孫王玖成就最高。虞山派流傳雖久，但因沒有領軍人物出現，清末民初時已日薄西山。

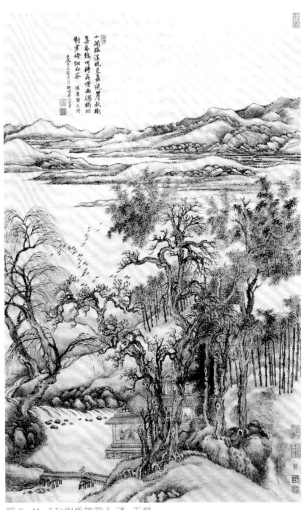

圖 2-41 《秋樹昏鴉圖》清　王翬

（九）京江畫派

京江畫派亦稱「丹徒派」，是清代中後期活躍於鎮江地區的一個山水畫派。

京江畫派創始人為張夕奄和顧鶴慶。馬鴻增曾在《京江畫派美術論壇》寫道：「京江畫派是中國古典時期的最後一個山水畫派，它為中國古典山水畫派畫上了一個句號。」京江畫派強調師法自法、觀察體會，美源於現實，源於自然，領悟景象的自然規律，不受古法束縛，反對臨摹復古，敢於挑戰「四王」遺風，創造了中國美術史上獨樹一格的「實景山水」畫風。

六、近現代時期的畫派

在中國的近現代繪畫史上有多種畫派，大致分有京津畫派、長安畫派、金陵畫派、新浙派、海派、嶺南畫派六大畫派。

（一）京津畫派

京津畫派是二十世紀初期，以北京、天津為中心，以傳承清代正統派的畫學思想和發揚國粹為基本宗旨的國畫流派。代表畫家有金紹城（見圖2-42）、湯定之、溥心畬、陳師曾（見圖2-43）、齊白石、蔣兆和、于非闇、劉奎齡、陳半丁等。新中國成立後的代表畫家有啟功、李可染、崔子范、吳作人、李苦禪、白雪石、田世光、孫其峰、吳冠中、葉淺予、張仃、黃胄、董壽平等。

京津畫派主要起源於四個國畫團體：宣南畫社、中國畫學研究會、湖社畫會和松風畫會。

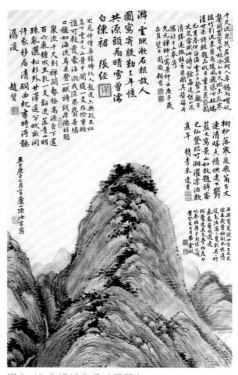

圖 2-42 金紹城作品（局部）

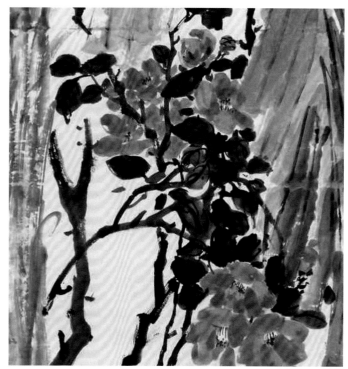

圖 2-43 陳師曾作品（局部）

宣南畫社

1915 年擔任司法部次長的余紹宋，以習畫和交流畫藝為目的，創立畫社。由於畫社所在地在宣武門南，故稱為「宣南畫社」。

參加宣南畫社的有余紹宋、湯定、胡子賢、蒲伯英、余棨昌、林志鈞、劉崧生、郁華、羅敷安、梁和鈞等。社內成員大多是司法部和北洋政府的官員。後來一些名畫家也加入畫社，如陳師曾、王夢白、蕭俊賢、梁平甫、汪慎生、賀履之等。

宣南畫社為民國初期北京美術社團的創立開創了先河。

中國畫學研究會

中國畫學研究會於 1920 年成立，由金紹城、賀良樸、陳師曾、吳鏡汀、陳漢第、周肇祥、徐宗浩、徐燕蓀、陶瑢等人發起，得前大總統徐世昌支持，批准將日本退還庚子賠款的一部分用於開辦中國畫學研究會。

中國畫學研究會的會長為金紹城，副會長為陳年、徐宗浩。並聘請畫家黃賓虹、溥心畬、胡佩衡、溥雪齋、張大千、蕭俊賢等人為研究會評議，進行對傳統繪畫研究的教學活動。

該會以北京為中心，影響波及天津，畫會以「精研古法、博采新知，先求根本之穩固，然後發展其本能」為宗旨，提倡學習清代正統派的畫學思想，強調保存國畫固有精神，側重傳統筆墨技法，摹古功底深厚，博采眾家，主張延續國畫中宋、元及以前國粹傳統，為中國畫的發展融入新的動力。

湖社畫會

湖社畫會是中國近代美術史上最早的學術組織之一，也是近代北京美術界最早的學術組織。它的前身是中國畫研究會，首任會長是金紹城。

金紹城（1878 － 1926 年），又名城，字拱北、鞏北，號北樓、藕湖，吳興（今浙江湖州）。金紹城家學淵源，對古器物字畫收藏甚富。他在英國倫敦大學（King's College London）學院攻讀法律，曾途經美國、法國，考察法制兼及美術。回國後，初任上海公共租界會審廨襄讞委員，後被聘為編訂法制館、協修奏補大理院刑科推事、監造法庭工程處會辦。金城師法宋元，筆墨謹嚴，以工帶寫，在藝術主張上他提出：「師古人技法而創新筆，師萬物造化而創新意。」著有《藕廬詩草》《北樓論畫》《畫學講義》。

湖社畫會在創辦初期便得到了社會廣泛的支持，會員有陳半丁、溥心畬、王雪濤、于非闇、秦仲文、葉恭綽、馬晉、胡佩衡、江慎生、吳滌汀等。1927 年，《湖社月刊》創刊。《湖社月刊》以「提倡藝術，闡揚國光」為方向，是一本綜合性的文藝專刊。不僅宣揚了湖社畫會的辦社理念和精神，而且對推動中國美術的發展做出了巨大貢獻。

湖社畫會對中國繪畫藝術的繼承和發展所做出的重大貢獻，被人稱為「中國近代繪畫史的搖籃」。

松風畫會

松風畫會成立於 1925 年，發起人為五位著名國畫家：溥雪齋、溥毅齋、關松房、溥心畬、惠孝同。

松風畫會的成員大多是當時居京的清宗室畫家。畫會主張摹古，筆墨含蓄，渾厚清逸，提倡從「四王」入手，追溯唐宋法規。早期會員有清朝遺臣陳寶琛、寶熙、羅振玉、朱益藩、袁勵准等。中後期會員有溥松窗、溥佐、溥心畬、啟功、溥毅齋、葉仰曦、關和鏞、恩智雲、惠孝同、何鏞等。

（二）長安畫派

　　長安畫派是二十世六十年代初活躍在陝西省西安市的畫家流派，因西安舊稱長安，故名為「長安畫派」。其主要創始人為石魯、趙望雲，重要成員有何海霞、方濟眾、康師堯、李梓盛等。

　　石魯（1919 — 1982 年），原名馮亞珩，因崇拜石濤與魯迅而改名石魯，四川仁壽人。原名馮亞珩，1939 年赴延安，曾入陝北公學院，從事版畫創作，後專攻中國畫。五十年代，石魯、何海霞等畫家進駐西安。後石魯與趙望雲二人分別以美術家協會副主席及主席身份，把流散社會的優秀畫家聚集起來，組建國畫創作研究室，培養青年一代。石魯筆墨蒼勁，氣勢雄強，多畫革命題材。歷任西北畫報社社長、西安美院國畫教師、中國美術家協會常務理事、陝西美協主席、陝西國畫院名譽院長等職。

　　趙望雲（1906 — 1977 年），原名趙新國，河北束鹿（今河北新集）人。1937 年創辦《抗戰畫刊》。四十年代初，定居西安，其時許多畫家聚居西安，趙望雲成為他們的核心。他組建畫會，創辦刊物，開設美術社，組辦畫展，為西安畫壇奠定了基礎，六十年代與石魯一起創辦長安畫派。趙望雲工人物、山水，畫風雄奇險峻，氣勢壯闊。曾任西北軍政委員會文化部文物處處長、中國美術家協會常務理事、陝西省美術家協會首任主席。

　　長安畫派的繪畫創作以精密的構思和蒼勁的筆墨，去描繪陝西一帶山川的雄渾，大氣豪邁，自然風光和風土人情，在當時的中國畫壇上產生了極大反響。

　　八十年代以後，長安畫派的新一代，在繼承發揚長安畫派的優良傳統上，立足黃土，反映現實，濃鬱的鄉土風情，構成了鮮明的藝術風貌，遂於 2003 年成立「黃土畫派」。

　　黃土畫派繼長安畫派之後又一個令世人矚目的繪畫流派。由原西安美術學院院長劉文西（見圖 2-44）所創。黃土畫派扎根於黃土高原和陝北大地，作品以人物畫為主，風格樸素、奔放、堅實，山水筆墨雄偉、氣勢，充滿了一種勃勃向上的理想現實主義風格。

（三）新金陵畫派

　　新金陵畫派起源於二十世紀三十年代初，以南京為藝術活動中心的畫家派別，早期成員有呂鳳子、徐悲鴻、張大千、顏文梁、陳之佛等。至六十年代，主要領軍人物為傅抱石、錢松嵒，代表畫家有魏紫熙、張文俊、亞明（見圖 2-45）、宋文治（見圖 2-46）等人。

　　傅抱石（1904 — 1965 年），原名長生、瑞麟，號抱石齋主人，祖籍江西新喻（今新餘），生於江西南昌。早年留學日本，回國後執教於中央大學。1949 年後曾任江蘇國畫院院長、中國美術家協會副主席等職。其勾皴之筆堅凝挺峭，渾樸雄健，作品大氣豪邁，氣魄雄健，具有強烈的時代感。著有《中國古代繪畫之研究》《中國繪畫變遷史綱》等。

　　錢松嵒（1899 — 1985 年），江蘇宜興人。自幼學習傳統詩書畫，三十歲時即為國文、山水畫教授，古代文學和傳統中國畫的功力極為深厚。其作品筆墨筆致放逸，構圖雄奇雋永，畫風別具一格。曾任江蘇省國畫院院長、名譽院長，江蘇省美術家協會主席，中國美術家協會常務理事、顧問。

　　新金陵畫派作品大多以「新時代，新面貌」為表現內容，在繼承中國畫傳統的同時，又借鑒西方繪畫寫實技法，主張現實主義，強調寫生，注重光線、造型，在題材和風格等方面都有很大的突破創新，創造出富有強烈的時代感。

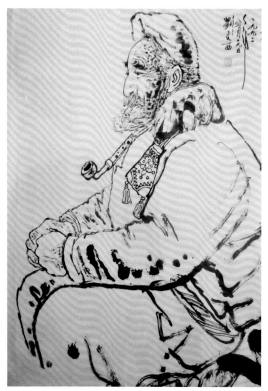

圖 2-44 劉文西作品

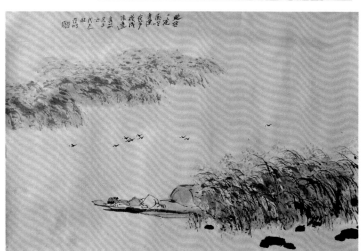

圖 2-45 亞明作品

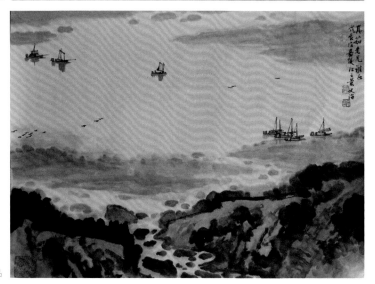

圖 2-46 宋文治作品

（四）新浙派

　　新浙派是中國二十世紀五十年代活躍在浙江杭州的畫家流派，這與中國畫創作中心從北京和上海南移杭州，以及杭州藝術創作的雄厚實力是有密切關聯的，其背後依託的則是浙江美術學院（今中國美術學院）的中國畫教育與教學單位。新浙派的代表人物有黃賓虹、潘天壽、陸儼少、吳茀之、余任天、王伯敏等，其中尤以潘天壽和陸儼少為領軍人物。

　　潘天壽（1897 — 1971 年），早年名天授，字大頤，號雷婆頭峰壽者，自署阿壽、壽者，浙江寧海冠莊人。長期從事繪畫活動和美術教育。其寫意花鳥初學吳昌碩，後取法石濤、八大山人；並精工書法、詩詞、篆刻等。曾任中國美術家協會副主席、浙江美術學院院長等職，著有《中國繪畫史》《聽天閣畫談隨筆》等。

　　陸儼少（1909 — 1993 年），小名驥，又名砥，字儼少、宛若，嘉定（今上海）人。1927 年考入無錫美專學習國畫，師從馮超然。1956 年進入上海中國畫院，1962 年進入浙江美院任教。陸儼少以山水畫見長，其山水畫筆墨變化豐富，雲海線條流暢生動，獨創出「留白」與「積墨」並用的技法。

　　「新浙派」從七十年代後逐漸成為一個以中國美術學院為主體的學院式畫派，是中國畫壇上一顆光彩奪目的明珠。

（五）海派

　　上海是中西文明的交融點，也是一座最先接受外來文化的大都會，吸引着各方畫家雲集。在十九世紀時期，一羣活躍於上海地區的畫家，其中很多師承傳統畫藝，同時又吸收西方技法，被稱為「海派畫家」或「滬派」。近現代海派畫家有吳昌碩、虛谷、蒲華、趙之謙、任熊、任薰、任頤、胡公壽、黃賓虹、顧鶴慶、倪墨耕等。

　　當代海派代表畫家有林風眠、陸抑非、劉海粟、朱屺瞻、吳湖帆、豐子愷、賀天健、謝稚柳、唐雲、程十髮、關良、劉旦宅、方增先、張桂銘等。

　　唐雲（1910 — 1993 年），浙江杭州人。字俠塵，號老藥、藥塵、藥翁、藥城、大石翁。曾任西泠印社理事、中國美術家協會理事，中國美術家協會上海分會副主席，中國畫研究院院務委員，上海中國畫院副院長、代院長、名譽院長等職。其藝術造詣頗高，擅長花鳥、山水、人物，立意新奇，意境淳厚樸實。與江寒汀、張大壯、陸抑非合為現代四大花鳥畫家。

　　程十髮（1921 — 2007 年），原名程潼，字十髮，齋名步鯨樓、不教一日閒過齋、三釜書屋等，上海松江人。畢業於上海美術專科學校中國畫系，從事美術普及工作，歷任上海人民美術出版社（今華東人民美術出版社）創作員、上海畫院畫師及院長、中國美術家協會理事、上海美術家協會副主席等。程十髮所作人物、花鳥獨樹一幟，在連環畫、年畫、插畫等方面也有很高造詣。

　　海派畫家羣既秉承傳統技藝，同時又借鑒西方繪畫技法，追求時尚創新變革以適應時代，在中國傳統繪畫向現代繪畫發展過渡中扮演一個重要的角色。

（六）嶺南畫派

　　嶺南畫派是指廣東籍畫家組成的一個畫派。創始人為高劍父、高奇峰、陳樹人，簡稱「二高一陳」。他們在中國畫的基礎上融合東洋、西洋畫法，注重寫生，以革命的精神和強烈的時代責任感改造中國畫，並保持了傳統中國畫的筆墨特色，自創一格，學者甚眾。它與京津派、海派三足鼎立，成為二十世紀主宰中國畫壇的三大畫派之一。

　　高劍父（1879 — 1951 年），廣東番禺人。高劍父拜居廉為師，專習繪畫。1905 年留學日本。在廖仲愷的介紹下，認識了孫中山，並加入同盟會。1908 年回國，籌備組建「中國同盟會廣東分會」，參加著名的黃花崗起義、光復廣州等活動。1912 年，高劍父、高奇峰、陳樹人從廣州來到上海，創辦「審美書館」，並創辦發行《真相畫報》。他留學日本，深受西方文化的影響，在繪畫方面始終貫穿着他的革新思想。

　　高奇峰（1888 — 1933 年），廣東番禺人，幼時喪父母，在四兄高劍父的指導下學習繪畫。1906 年隨兄去留學日本，同年加入同盟會。翌年歸國，繼續做同盟會的祕密工作。同高劍父等在上海創辦《真相畫報》和審美書館，宣傳民主革命思想。1925 年任嶺南大學名譽教授，並在廣州開設美學館。他的作品融合了中國畫傳統的筆墨形式和日本畫法，在注重寫生和渲染法。弟子眾多，傑出代表有「天風七子」。

　　陳樹人（1884 — 1948 年），廣東番禺人，原名政，又名韻、哲，別號「葭外漁子」。陳樹人曾兩度留日，參加同盟會，為辛亥革命元老。曾任國民黨中央候補執行委員、黨務部長、廣東省民政廳廳長、廣東省省長、國民黨中央工人部部長、海外部部長。後掛名任國民政府顧問、總統府國策顧問。他的作品將西方的寫實技巧與中國傳統的審美融為一體。

　　嶺南畫派在「折衷中西，融會古今」的藝術思想指導下，邁着穩健的步伐始終走在時代的前列。

　　繼高劍父、高奇峰、陳樹人之後，繼承和發展這一畫派藝術的「嶺南畫派」人才輩出。第二代傑出人物有趙少昂（見圖 2-47）、黎雄才、關山月、楊善深、方人定、司徒奇、周一峰、張坤儀、葉少秉、何漆園、黃少強、容漱石、黃幻吾、趙崇正、黃獨峰、容大塊等人為「嶺南畫派」又開闢出一個新的天地。

　　各種畫派之所以能夠獨立於中國藝術之林而長盛不衰，就是因為它有着一批堅韌不拔、勇往直前的探索者、追隨者，創新者。他們承前啟後，繼往開來，不斷為畫派創造出引領時代風潮的業績，繪畫出無愧於時代的壯麗篇章。

圖 2-47 趙少昂作品

人物畫、山水畫、花鳥畫發展簡表

時代	人物畫	山水畫	花鳥畫
夏商周	戰國楚墓出土的《人物龍鳳帛畫》《人物御龍帛畫》被視為最早的人物畫。	—	新石器時代的彩陶藝術，西周青銅器上的鳥獸紋樣，戰國銅器上的狩獵紋樣，都是花鳥畫的源頭。
秦漢	漢代是嚴格意義上的人物畫的肇始時期，多描繪忠臣義士、孝子烈女作政教宣傳。	—	漢代畫像磚、瓦頭和青銅鏡鑒都有花鳥裝飾。但它們並不是獨立的繪畫藝術品，不能稱之為花鳥畫。
魏晉	戰亂加上佛教的傳入及玄學和道教的蓬勃，道釋人物成為主要題材。代表作有東晉顧愷之的《洛神賦圖》《女史箴圖》。	顧愷之《洛神賦圖》被視作中國最早的一幅山水畫。	顧愷之《女史箴圖》首現有雉鳥，但只居於配景角色，未能形成一種獨立的畫類。
南北朝	—	山水畫進入快速發展階段，名家如張僧繇。	—
隋	—	展子虔開創了青綠山水畫法。	—
唐	歷史及宗教人物畫、仕女畫均十分興盛，代表作有閻立本《步輦圖》、吳道子《八十七神仙卷》、周昉《簪花仕女圖》。	青綠山水畫以李思訓、李昭道父子為代表。王維、孟浩然則開啟了詩畫並重的水墨山水畫。	花鳥畫正式獨立成科。代表人物是邊鸞。
五代	北方戰亂頻仍，雅士隱居山林，山水花鳥成了主要題材。南方相對穩定，代表作有南唐周文矩《重屏會棋圖》、顧閎中《韓熙載夜宴圖》。	社會動盪，文人雅士避居山林，山水畫蓬勃發展。北方以荊浩、關仝為代表；南方以董源、巨然為代表。	五代是花鳥畫發展的重要時期。有「黃家富貴，徐熙野逸」兩大流派。

時代	人物畫	山水畫	花鳥畫
宋	繪畫結合文學，豐富了畫作內涵，代表人物有石恪、李公麟、梁楷。民俗畫發展也蓬勃，張擇端《清明上河圖》為最佳代表作。	北派山水畫以李成、范寬、郭熙為代表。南派山水以米芾、米友仁父子為代表。 南宋以「院體山水」為主，主要代表有李唐、劉松年、馬遠、夏圭「南宋四家」。	文人畫開始興起，代表人物有文同、蘇東坡等。宋徽宗則是北宋花鳥畫的集大成者。 南宋畫院有一半以上的畫家畫花鳥，是花鳥畫發展史上的另一高峰。
元	文人雅士遁跡山林，人物畫式微。	文人山水畫成為主流，代表有趙孟頫、黃公望、吳鎮、王蒙「元四家」。	梅蘭菊竹「四君子」成為文人繪畫的主要題材，作品常有寓意。
明	明代多有以民俗或戲曲中的人物入畫。代表人物陳洪綬、仇英、唐寅等。	明代山水按前期有以戴進為代表的「浙派」。中期有「吳門派」的沈周、文徵明、唐寅、仇英。晚期則以董其昌「松江派」為主流。	明代花鳥畫名家有林良、陳淳、徐渭等。尤其是開啟了水墨大寫意花鳥畫的大變革。
清	受來華傳教士影響，形成工整精緻、造型逼真的新宮廷畫風格，代表畫家有郎世寧、焦秉貞等。晚期代表以任頤的「海派」為首。	不少明遺民遁入空門，故清初湧現出一大批和尚畫家，如「四僧」石濤、朱耷、髡殘、弘仁。中期則有「四王」（王時敏、王翬、王鑑、王原祁），加上吳歷、惲壽平合稱「清六家」。	寫意花鳥畫的發達時期，前期代表有朱耷、石濤和「揚州八怪」（金農、鄭燮、黃慎、李鱓、李方膺、汪士慎、羅聘、高翔），形成詩書畫印的綜合藝術。晚期則有「四任」（任熊、任薰、任頤、任預）開創「海上畫派」。
近現代	在繼承傳統中國畫的精髓後，又與西方技巧融會創新，代表人物有徐悲鴻、李可染等。	中西藝術互相碰撞融合，拓展山水畫審美的新境界。代表人物有黃賓虹、傅抱石、關山月、黎雄才等。	花鳥畫名家在近現代畫壇輩出，如吳昌碩、齊白石、張大千、林風眠、李苦禪、高劍父、趙少昂等。

歷代畫派簡表

時代	畫派	代表人物	特點
五代	黃荃畫派	黃荃	典雅豔麗，勾填工筆花鳥畫典型。
	徐熙畫派	徐熙	淡穆蕭疏，水墨寫意花鳥畫典型。
宋代	北方山水畫派	李成、關仝、范寬	雄偉蒼勁，嶄絕崢嶸。
	南方山水畫派	董源、巨然	清雅秀逸。
	南宋院體畫	李唐、劉松年、馬遠、夏圭	豪縱簡略，氣勢壯闊，意境幽深。
	米派	米芾、米友仁	米氏雲山，水墨點染。
元代	文人畫	趙孟頫、吳鎮、黃公望、王蒙、倪瓚	形簡神逸，追求古意與士氣，主張水墨同源，流行梅蘭菊竹。
明代	浙江畫派	戴進	山水人物取法南宋畫院體。
	吳門畫派	沈周、文徵明、唐寅、仇英	筆墨瀟灑生動，格調清新，多繪秀麗江南和郊野平園曠闊之景。
	松江畫派	董其昌	山水為主，嫻雅秀逸，重視筆墨情趣。
清代	湖州竹派	宗師宋代文同、蘇軾	以竹為題材，強調濃墨為面，淡墨為背。
	江西畫派	羅牧	大膽創新，擺脫崇古風格。
	黃山畫派	梅清、石濤、漸江	描繪黃山的雄偉秀健，任情放筆，不受古法約束。
	新安畫派	徽籍畫家	善描徽州山水，格調清新。
	常州畫派	惲壽平、唐匹士	以花卉草蟲為主，不先勾勒，雜彩敷之。

時代	畫派	代表人物	特點
清代	揚州畫派	揚州八怪	重創新，以書法筆意入畫，對後世水墨寫意畫影響深遠。
	婁東畫派	王時敏、王原祁、王鑒、王翬	受董其昌影響，臨古為主，筆墨樸雅簡潔。
	虞山畫派	王翬	山水畫蒼勁厚重，渾樸雄健。
	京江畫派	張夕奄、顧鶴慶	獨樹一格的「實景山水」畫風。
近現代	京津畫派：宣南畫社	陳師曾	為民國初期北京美術社團的創立開創了先河。
	京津畫派：中國畫學研究會	黃賓虹	提倡學習清代正統派的畫學思想。
	京津畫派：湖社畫會	金紹城	師法宋元，筆墨謹嚴，以工帶寫。
	京津畫派：松風畫會	溥心畬	主張摹古，筆墨含蓄，渾厚清逸。
	長安畫派	石魯、趙望雲	描繪自然風光和風土人情，筆墨蒼勁雄渾，大氣豪邁。
	金陵畫派	傅抱石、錢松喦	主張現實主義，強調寫生，注重光線、造型，時代感重。
	新浙派	潘天壽、陸儼少	以中國美術學院為主體的學院式畫派。
	海派	吳昌碩、劉海粟、唐雲、程十髮	既秉承傳統技藝，同時又借鑒西方繪畫技法。
	嶺南畫派	高劍父、高奇峰、陳樹人	主張折衷中西，融會古今，在中國畫的基礎上融合東洋、西洋畫法，注重寫生。

第三章
中國畫的章法

　　中國畫有其獨特的審美語言，體現出中華民族特有的審美情趣。其章法更是經過上千年的探索發展，最終形成一套規範的繪畫章法，以表達物象和作者思想情感的獨特形式，它指導着中國畫的創作和發展，成為民族繪畫的精髓。

第一節 中國畫的佈局、結構、落款及蓋章

 一、繪畫的佈局

繪畫的佈局是研究如何把描繪的景物，妥善配置在畫面上使畫的主題思想充分表現出來。構圖的目的在於增強畫面表現力，更好地表達內容，使主題鮮明，形式新穎獨特，更具美感。

一幅畫的意境高低，能否引人入勝，與佈局有相當密切的關係。佈局章法自古有之，如東晉顧愷之所說「置陳佈勢」，南齊謝赫所定六法中之一的「經營位置」，唐代張彥遠說章法乃是「畫之總要」，明代李日華認為「大都畫法以佈置意象為第一」等。想要做好畫面中的聚散佈局，應遵循以下原則。

（一）賓主分明

每幅畫都存有一個中心思想的畫材，稱為主體；其餘陪襯或佔次要地位的景物，稱為賓。

主體是畫面表達的主要對象和主題思想，也是畫面的構圖中心。主體在表現手法上，有直接表現與間接表現兩種。直接表現的主體在畫面上佔有很大面積，以突出的位置來表現作品的主題，使人有更為直觀的感受。間接表現的主體則在畫面上佔很少的面積，不注重清晰的質感，而注重神韻與內涵的表達。

中國畫中，主體只有一個，其他的賓體，起着輔助、陪襯的作用。構圖中只有「賓主分明」，畫面才能主次有序，不至於「喧賓奪主」。賓主必須根據主題內容的需要來定，如花鳥畫有的以鳥為主體，有的以花為主體。賓本身是為了襯托和突出主體而存在，所以賓主之間，應是互有聯繫又和諧統一。

當然，我們在佈局一幅畫時，雖求賓主統一，但太協調、融洽和平衡同樣會使畫面單調呆板沒有生機，我們應做的是平中求險奇、雜亂中求統一，才能創造出新的局面、新意出來。例如《入夜猿啼驚客夢》（見圖 3-1），以猿為主體，秋景為賓，主賓分明，秋景襯托啼猿，令人有千里鄉心夢不成的感慨。

（二）平衡

佈局構圖時，要做好視覺引導和節奏控制，如果覺得畫中一邊或一角太重或太輕，便是畫面失去平衡。所以，在創作時首先要知道畫中的份量輕重。這裏指的是視野上的輕重感覺，而不是現實事物的輕重。

《山水如畫》（見圖 3-2）畫面左上角佔很大面積的一座山，處理平衡的手法，只要在相反角落加添色調深重而佔面積小的松樹，就可以使佈局平穩。平衡就好像一杆秤的作用，畫面的中心當作秤的提手，面積大而色淺的景物為秤砣，移動秤砣位置，就可以帶來視覺上的平衡。

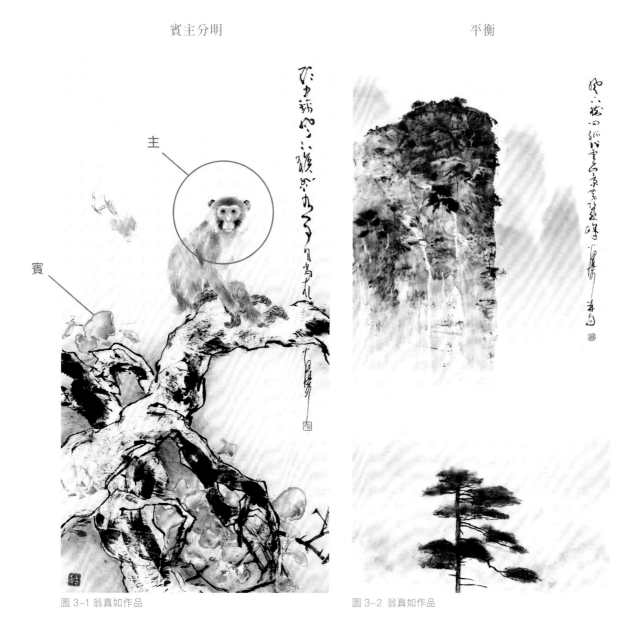

賓主分明　　　　　　　　　　　　　平衡

主

賓

圖 3-1 翁真如作品　　　　　　　　圖 3-2 翁真如作品

（三）構圖形式

畫面構圖形式主要有斜線構圖法（圖 3-3）、弧線形構圖法（圖 3-4）、V 形構圖法（圖 3-5）、交叉構圖法（圖 3-6）、十字線構圖法（圖 3-7）、S 形構圖法（圖 3-8）、重輕式構圖法（圖 3-9、圖 3-10）等。採用不同的構圖形式，將會產生不同的效果。

斜線構圖法

圖 3-3 翁真如作品

弧線形構圖法

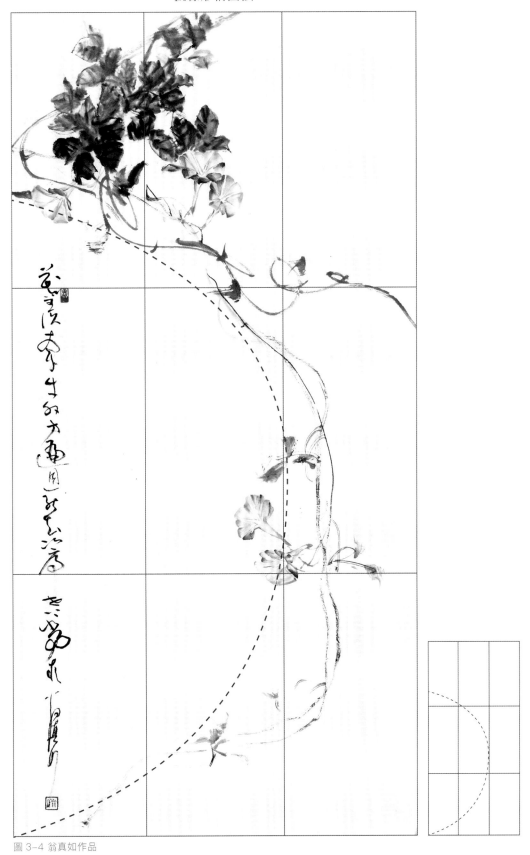

圖 3-4 翁真如作品

V 形構圖法

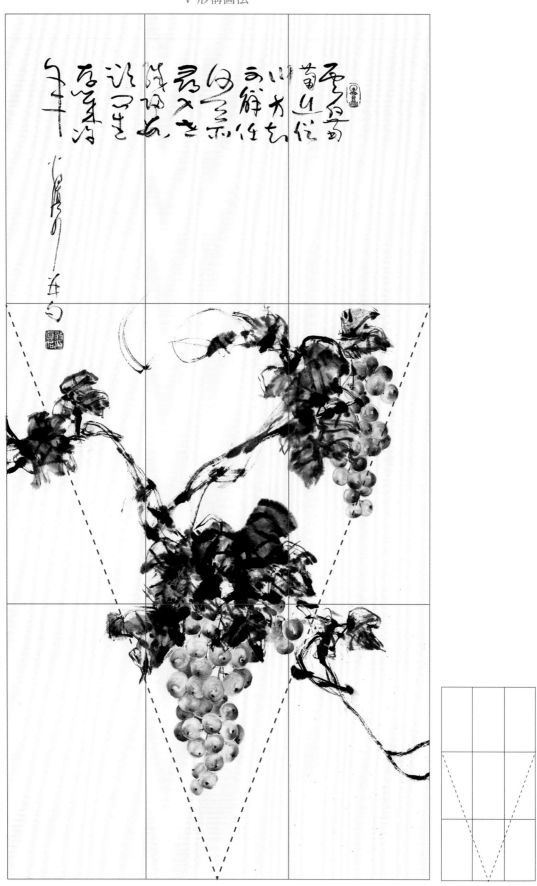

圖 3-5　翁真如作品

交叉構圖法（側左）

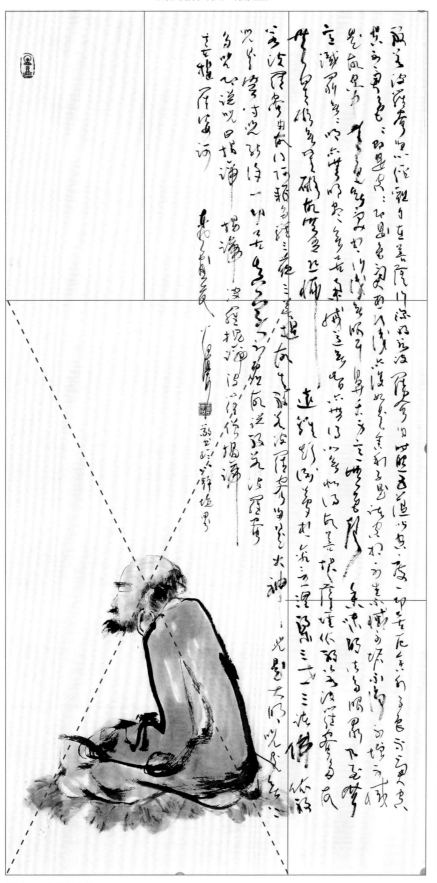

圖 3-6 翁真如作品

十字線構圖法

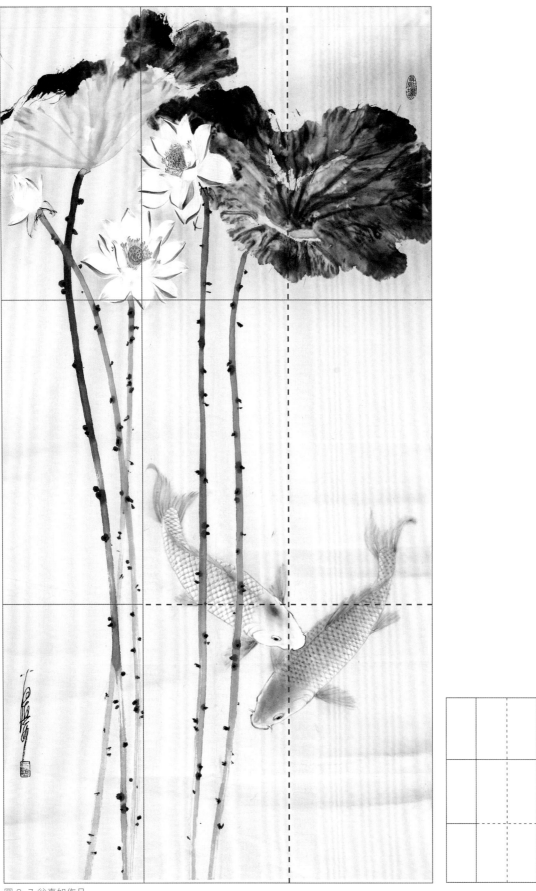

圖 3-7 翁真如作品

S 形構圖法

圖 3-8 翁真如作品

重輕式構圖法（上輕下重）

圖 3-9　翁真如作品

重輕式構圖法（上重下輕）

圖 3-10 翁真如作品

構圖創作時本無定法，以上構圖形式不能視為公式，只可作為參考。在實踐中主要充分表現出對象生動自然和本質特徵，取其精華，棄其糟粕。為了使一幅畫達到佈局完美，山可以畫得更高，水可以寫得更長，以加強藝術表現力和感染力。

（四）虛實

虛一般指畫中的空白處，遠景或簡略模糊的形象等，實則指畫中的畫材，輪廓清晰、色調深厚的景物等。國畫中的虛實是相對佈局與筆墨而言的，主次、疏密、黑白是對國畫虛實最粗淺的理解。黑為實、白為虛，或稱濃淡、深淺，濃為實，淡為虛，深為實，淺為虛。

濃淡是用來表示虛實的手段。對於虛的字面理解即模糊，所以有物體分亮實暗虛，空間分近實遠虛的說法。清笪重光在《畫荃》也曾說道：「虛實相生，無畫處皆成妙境。」清代的范璣曾說：「畫有虛實處，虛處明，實處無不明矣。人知無筆墨處為虛，不知實處亦不離虛，即如筆著於紙，有虛有實，筆始靈活，而況於境乎？」

中國畫中的虛實，是可以相互轉化，虛實是並生的。沒有虛處不能顯出實處，沒有實處不能顯出虛處，若安排妥當，虛實相映，畫面就會生動起來。不過，如果佈局太實太虛，就會失去生機，所謂：「疏可跑馬，密不通風。」通過這種疏與密、聚與散、動與靜、明與暗的對比，產生一種流動感、節奏感和韻律感，使畫面更加富有變化。

例如《獨釣圖》（見圖 3-11）中遠山和留出白雪的地方為虛，近處山石和漁翁為實，虛實穿插交疊，構造出優美而又富於變化的藝術效果。

虛實

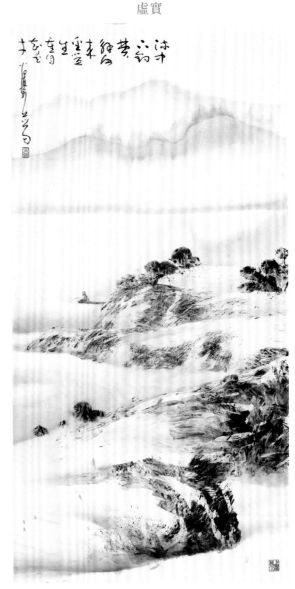

圖 3-11 翁真如作品

（五）聚散

　　構圖是把要表現的物象適當地組織起來，構成一個協調完整的畫面，以聚合散開來製造均衡的美態。

　　平衡是講究形狀大小對稱，數量重量相等，對稱平衡物稍作變動，合理佈置，既穩定又美觀，這就是均衡美（見圖 3-12）。

　　構圖要運用對立統一規律，這點體現在形式上有賓主、呼應、平衡、虛實、疏密、聚散等關係。清代鄒一桂在《小山畫譜》說道：「章法者，以一幅之大勢而言，幅無大小，必分賓主，一實一虛，一疏一密，一參一差，即陰陽晝夜交替之理也。」例如《考拉親情圖》（見圖 3-13）構圖上以考拉和桉樹的聚散、動靜來製造一種優美的畫面。

聚散（一）

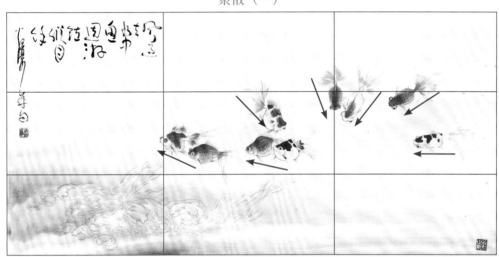

圖 3-12 翁真如作品

聚散（二）

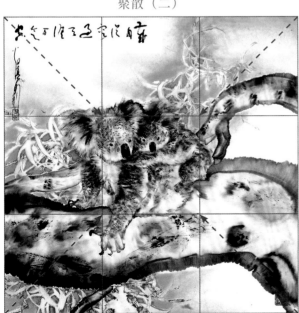

圖 3-13 翁真如作品

（六）透視

中國畫創作可以超越固定的視野，全然不受透視束縛，極為靈活。中國畫的透視主要有靜透視和動透視兩種。

靜透視（焦點透視法）

焦點透視法是平面構圖中處理縱深關係的方法，其特點是高遠、平遠、深遠的「三遠法」。

高遠：也稱仰視，即視平線比一般事物高，由自下而上的角度觀看事物。（見圖 3-14）

深遠：也稱俯視，視平線一般都比較高，視點要高於所畫對象，在所畫景物的前上方。這是因為在平地上，視線常受阻擋，視野狹隘。而登高可以望遠，視野寬廣，「欲窮千里目，更上一層樓」，重山覆水可以一目了然。（見圖 3-15）

平遠：也稱平視，即水平視線，或者是在前景的空隙裏看遠景，往往會受前景所阻。（見圖 3-16）

高遠、深遠、平遠這三種方向透視，便是一個獨特的空間處理方法。北宋郭熙說：「山有三遠：自山下而仰山巔，謂之高遠；自山前而窺山後，謂之深遠；自近山而望遠山，謂之平遠。高遠之色清明，深遠之色重晦，平遠之色有明有晦。高遠之勢突兀，深遠之意重疊，平遠之意沖融而縹縹緲緲。」

動透視（散點透視法）

視線隨眼睛移動或移動中看景物。此種透視多用於全景式的山水畫，因為可以把千岩萬壑、層巒疊嶂，複雜主題內容前前後後層次清晰地表現在同一幅畫上。

散點透視法的運用，給予畫家在處理畫面的透視問題上以更大的自由，賦予更大的藝術表現力，又可使畫面具有更大、更豐富的表現力。例如《百花圖》（圖 3-17）便是從散點透視法角度描繪，此畫採用移動散點透視法來反映廣闊宏偉的景色，可以邊走邊看。

高遠法（仰視）

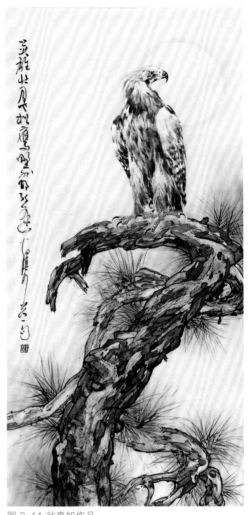

圖 3-14 翁真如作品

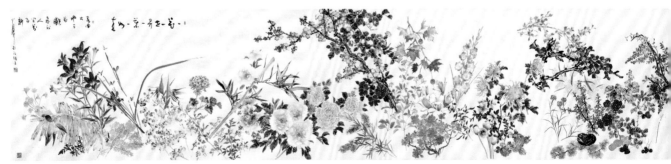

圖 3-17 翁真如作品

深遠法（俯視）　　　　　　　　　　平遠法（平視）

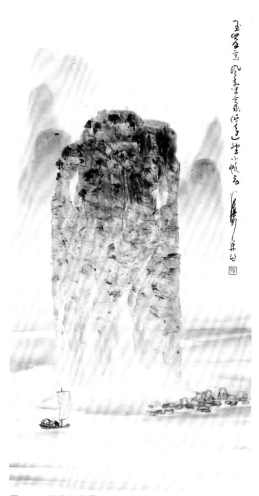

圖 3-15 翁真如作品

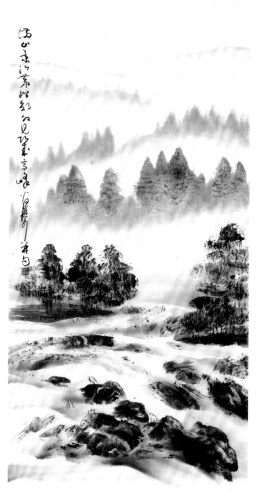

圖 3-16 翁真如作品

動透視（散點透視法）

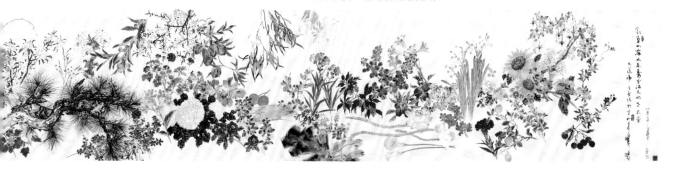

二、落款

　　中國畫是融詩文、書法、篆刻、繪畫於一體的綜合藝術，畫家藉以表達感情、抒發個性、增強繪畫藝術感染力的重要手段之一。詩文、書法和繪畫的結合，歷來有「三美」和「三絕」之稱，「三美」「三絕」是對詩文、書法、繪畫藝術結合的讚譽，也是中國畫普遍追求的藝術境界。

　　題款又稱款題、題畫、題字、款識。這包括兩方面，在畫面上題寫詩文，稱「題」；書寫作者姓名、年月、齋號等則稱為落款。題款不能影響畫面美感，書寫要和畫面風格統一，相得益彰（見圖 3-18）。

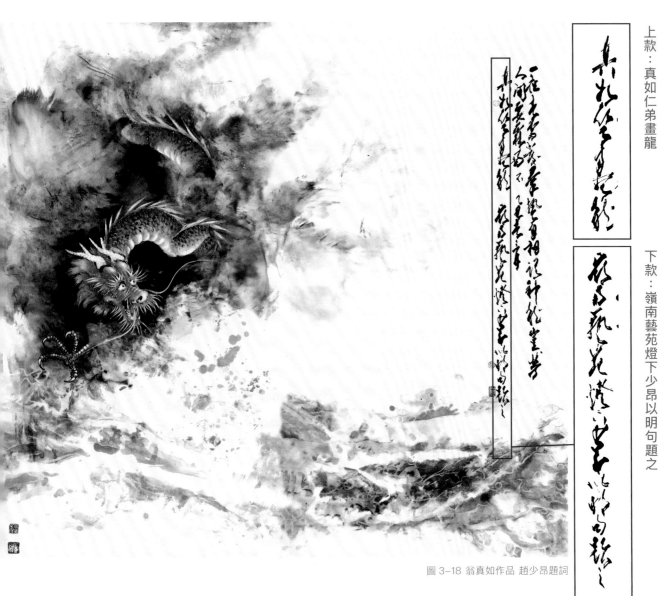

上款：真如仁弟畫龍

下款：嶺南藝苑燈下少昂以明句題之

圖 3-18 翁真如作品 趙少昂題詞

中國畫的落款

單款	即簡單簽上姓名或年月，有的只簽作者名字或加上某年某月。
雙款	單款之外再加上這幅作品贈予對象的名號、稱謂、敬詞等文字。
上款	題款在較高的位置，以示尊敬之意。 長輩：以稱字，號較為尊敬。稱「老師」「先生」「女士」等。 同輩：稱「仁兄」「賢弟」「書友」等。 敬詞：如雅屬、雅正、雅鑒、雅賞、雅教、指正、法正、教正等。
下款	順序是：時間、地點、作者。 時間：多用干支紀年，例如公曆 2019 年 12 月題款是農曆是己亥季冬。 一月：正月、孟月、初春 二月：仲春、杏月、麗月 三月：季春、暮春、桃月 四月：孟月、槐月、麥月 五月：仲夏、榴月、蒲月 六月：季夏、暮夏、荷月 七月：孟秋、瓜月、涼月 八月：仲秋、桂月、正秋 九月：季秋、暮秋、菊月 十月：孟冬、初冬、開冬 十一月：仲冬、暢月、寒冬 十二月：季冬、臘月、暮冬 春：初春、早春、芳春、暮春 夏：初夏、中夏、夏暮、盛夏 秋：初秋、金秋、暮秋、中秋 冬：初冬、寒冬、暮冬、中冬

三、寄託比喻

人們習慣以倫理道德觀念的角度去鑑別自然美和藝術美，重視繪畫中的「比喻」，關注畫中的寄託，由於文人的介入，更強調畫面之外的寄託。

畫家還經常借景抒情，託物言志，「以山比德」，以「歲寒三友」比喻人的情操。明代沈周以廬山的崇高雄奇，形象地隱喻老師的高尚品德，傳達出對老師的崇敬之情。

宋徽宗題詩《芙蓉錦雞圖》把「雞有五德」展示出來。中國畫所謂「意足不求顏色似」，就是不講「視覺因素」的美，而是強調描繪對象給人的豐富的聯想意蘊，強調描繪對象的內心寄託，領會畫中寄託的精神情感，「高山仰止」是品德崇高的象徵，「鶺鴒在原」則有同氣連枝之感，例如《鷹翔傲天》中的海鷹象徵志向高遠（見圖3-19）。

中國畫中花果鳥獸的象徵

牡丹	富貴、昌盛的象徵。	梅花	高潔雅逸品格之象徵。
蓮花	因荷得藕，諧音為因和得偶，寓意為天配良緣。	松	象徵長壽及寧折不彎的性格。
石榴	取子孫繁衍、綿延不斷之寓。	魚	與「餘」同音，比喻豐實有餘。
柿子	與事同音，心想事成之意。	羊	吉羊為大吉祥之意。
葫蘆	與福祿同音，寓意多壽多福。	蜘蛛	喜蛛掛絲從天垂落，意為喜從天降。
竹	虛心向上的精神。	蝙蝠	蝠與福同音，幸福的象徵。
蘭	高雅清香，人格氣節的化身。	鶴	寓意延年益壽。
菊花	不畏寒霜、品格高貴。	鷹	有鵬程萬里、大展宏圖之意。
桃	蟠桃又稱壽桃、象徵長壽。	虎	長嘯震山河，君子之風。

寄託比喻

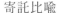

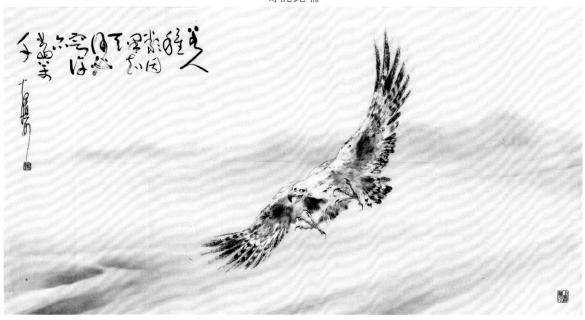

圖 3-19　翁真如作品

四、名章閒章

　　落款文字一般有行書、正楷，草書亦可，主要根據畫面選擇。若無適合地方題款，則只署款即可。

　　宋代以前，畫家多只在畫面極僻地方或畫的背面簽字。到宋代文人畫家蘇軾、文同等，開始把詩詞、畫意、書法題在上面，形成所謂的「詩中有畫、畫中有詩」「高情逸思，畫之不足，題以發之」的情況。

　　我們多次強調，中國畫是一種詩、書、畫、印的綜合藝術，所以，佈局時除了安排畫材外，也需要考慮落款的長短、橫直、字體及印章數量等。

（一）名章

　　名章即姓名章，是題款署名用章，以示作者身份。姓名有連在一起的，也有分開的。名章一般分朱文（陽文）、白文（陰文）兩種。一幅作品上蓋兩方名章時，最好一朱一白，兩章大小相宜。蓋二印時，距離不可太遠或太近，中間相隔一個印章的距離正好。

（二）閒章

　　閒章亦稱佈局章，閒章可寄託作者的抱負和情趣，可再細分為引首章、壓角章。

　　引首章是鈐蓋在作品題款右上的章，又稱「隨形章」，隨石料的造型順勢刻成的章。多以半通、長方、圓形、半圓形、自然形、肖形等為好。

　　蓋在作品下角邊的章稱壓角章。壓角閒章不可蓋二方，一方正好，用來平衡畫面佈局。作品直幅落款字下蓋印，直下底角，不可再蓋壓角閒章。如右上落款，左下角可蓋閒章，左上落款，右下角可蓋閒章。

　　歷來書家都非常重視用印，甚至自己刻印，使書、印有機地結合起來，產生更美更強的藝術感染力。例如《長風萬里送飛雁》（見圖 3-20）共蓋兩枚印章，名章「真如」（朱文）和壓角章「高峰再弟」（朱文）。印章可用來豐富內容和加強美感，在佈局上起着重大作用，使整幅畫面構圖更完整。

名章閒章

圖 3-20 翁真如作品

名章「真如」　　　壓角章「高峰再弟」

第二節 中國畫的用筆、用墨及用色

中國畫最講究筆墨的運用，筆墨可以說是中國畫的精髓和靈魂。中國畫存形與傳神並重，而筆墨則統其風神。以藝術創作來說，筆墨是中國畫的基本造型語言，可見中國畫裏的筆法和墨法的運用是何等的重要。因此，筆墨一直以來都深受中國畫家重視。而筆墨本身確有其獨特的審美價值，所謂「鐵畫銀鈎」「萬歲枯藤」，皆形容中國書畫的「筆墨」之美。

南朝梁元帝有「或格高而思逸，信筆妙而墨靜」。唐人王維在「春夏秋冬，生於筆下」句中以「筆」代畫，強調筆墨之法的肇端。北宋韓拙《山水純全集》說：「筆以立其形質，墨以分其陰陽。」既創出筆墨並重之論，又明確標舉了「有筆有墨」的論畫之法。北宋蘇頌也說：「煙雲難忘，筆墨可尚。」所以用筆用墨是中國畫家的基本功。明代石濤在《一畫章》中：「墨非蒙養不靈，筆非生活不神，用情筆墨之中，放懷筆墨之外，筆墨乃性情之事。」稱作品如果沒有「筆墨」，便「不靈、不神」，也道清了性情表達離開了「筆墨」便無味可品。清代惲壽平也有論述：「有筆有墨謂之畫，有韻有趣謂之筆墨。」

筆墨是中國畫關於狀物和傳情達意的藝術技巧，一般理解為中國畫家運用毛筆的方法，也就是以毛筆所產生的用筆、用墨的技法。中國畫的筆法是由點、線、面組成，線條的運用是最重要的。而墨法，則是指運用水的混合，產生了濃淡、深淺、乾濕不同的變化。

中國畫書寫線條的方法稱為「用筆」，用水墨的方法稱為「用墨」，「筆墨」是中國繪畫從古至今繞不開的傳統語言，是中國畫的靈魂和核心。中國畫的意境營造和氣韻的生動都要依賴「筆墨」來呈現。

 ## 一、中國畫的用筆

「用筆」是中國繪畫表現方法的最基本條件，講究如何運用毛筆去畫和怎樣去發揮毛筆的性能。

書畫本有同源之說。書與畫表面上看來並不相同，但其用來繪畫的毛筆，其執筆和運筆的方法，行筆時的氣魄、韻律都十分相通。故唐代張彥遠曾說：「夫象物必在於形似，形似須全其骨氣，骨氣形似，皆本於立意而似乎用筆。」這便是南齊謝赫在《畫品》中所提到的「六法」中的第二位「骨法用筆」。

初學者首次行筆時的基本功練習，便是要求每一筆的力量都要達到均勻，做到所謂的「如錐畫沙」效果。然後在這個基礎上，再練習不同的筆法：正側鋒、順逆鋒、快慢、轉折、提按、拖送等來嘗試各種各樣的效果。

對於初學者來說，首先要懂得正確的執筆姿勢，只有姿勢正確才能有效地控制力道，從而達到運筆用墨自如，下面我們重點闡述一下如何執筆與運筆。

（一）執筆

指法：指法是執筆的關鍵。中指與食指勾住筆桿的外側，大拇指的指肚抵住筆桿，與中指、食指形成合力握住筆桿，依靠無名指由內向外抵住筆桿，加上小指在無名指的下面輔助推動，配合上面的中指和食指和大拇指自由揮動。「指法」的運用有其獨特的要領「指實而掌虛」，各手指按不同的分工落在實處，靈活運用。

腕法：書寫時一定要注意腕力和肘力、臂力之間的相互配合，這是三個有機組成部分，缺一不可。在腕力的運用上一般有以下四種不同的方法：

第一種：着腕，把手腕附着在桌上，多用於勾線或工筆畫。

第二種：枕腕，借助左手使腕部提高，便於運筆時更加穩健。

第三種：提腕，右肘附着在桌上，借助腕部力臂的加長，便於書寫大畫面。

第四種：懸腕，手腕懸起，手肘也離開桌面，腕與肘部都懸空，其活動範圍更大。

另外，繪畫時身體的姿勢又分為坐姿與立姿（見圖 3-21、圖 3-22）。

坐姿：坐着寫、畫，身要正，肩要平，背要直，兩腿分開，雙腳平放地上，左手按紙，右手執筆，兩眼注視筆尖處，保持全身舒展，拿筆的手要保持有足夠的活動範圍。

立姿：一般來說畫作的尺幅較大時，就要採取立姿。立姿的要領與坐姿相似，需要注意的是防止身體僵直和駝背。

行筆時需要以氣連貫，由臂、腕、掌到筆端，直達畫面，筆畫時有斷接但其氣相連，心到筆到。如清唐岱所言：「用筆之法，在乎心使腕連。」

圖 3-21　坐姿

圖 3-22　立姿

（二）運筆

我們可以把用筆的方法歸納為運用毛筆，使點、線、面形成。點延長成線，線運動成面。學習中國繪畫要理解如何運用好點、線、面等元素。

中國畫以毛筆線條的長短、粗細、乾濕、濃淡等變化，來表現物象的形神和畫面的節奏韻律。

筆鋒有中鋒、側鋒、順鋒、逆鋒、藏鋒、露鋒的區別。除了基本的運筆技巧，運筆的快慢、轉折、提按、拖送、起收都是由用筆的節奏變化產生的，在節奏變化中對整幅作品的效果也有很大的關係（見圖 3-23）。

運筆解構圖

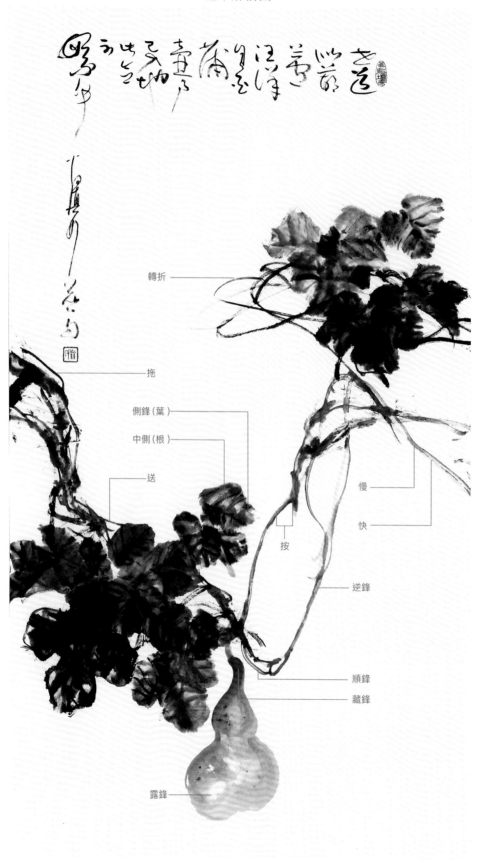

轉折

拖

側鋒（葉）

中側（根）

送

按

慢

快

逆鋒

順鋒

藏鋒

露鋒

圖 3-23　翁真如作品

運筆的類別

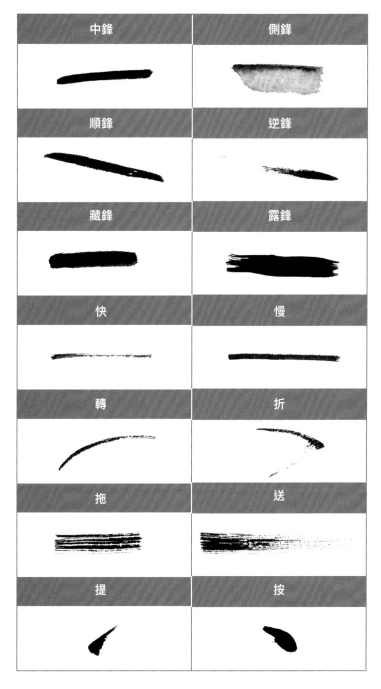

中鋒	側鋒
順鋒	逆鋒
藏鋒	露鋒
快	慢
轉	折
拖	送
提	按

中鋒：又稱正鋒，筆鋒垂直於紙面，行筆時鋒尖處於點或線的中心，用筆的力量要均勻，線條圓渾厚實。

側鋒：也叫做偏鋒，側鋒用筆執筆偏側，筆鋒在墨線的邊緣，筆鋒與紙面形成一定的角度。若用力不均勻，其效果便會顯得毛澀不均。

順鋒：筆鋒的運行和筆桿的傾斜方向一致，行筆時順着道勢，由左至右或由上至下運筆，寫出的線條光潔挺拔、輕快流暢。

逆鋒：運筆時筆管向右前方傾斜，行筆時鋒尖逆勢推進，由右至左或由下至上運筆，逆鋒運筆阻力較大，筆鋒易鬆散，寫出的線條拙蒼渾厚、乾澀蒼勁。

藏鋒：也稱隱鋒，落筆收筆處的鋒尖藏在點畫之內，講求筆鋒要藏而不露，畫出的線條厚重平穩。

露鋒：也稱出鋒，運筆時筆尖着紙，故意露出筆鋒，收筆處也鋒芒外露，它與藏鋒的運筆方式剛好相反，收筆時漸行漸提筆桿。以這種筆法畫出的線條靈活而飄逸。

快慢：行筆過程中上下左右前進速度的急緩，即行筆的快慢。快筆寫出的線條有輕細飄逸，慢筆則平穩拙澀。

轉折：運筆時筆鋒轉換向上提筆或向下按。運筆的力量不同，線條也會呈現出不同的效果。在筆鋒轉換時提筆轉過去為「圓轉」，反之，按筆轉過去則為「方折」。

拖送：拖筆時握筆要高，筆鋒一着紙即不停留順道拖勾，拖筆多用於畫滑線，拖字出線條顯得流暢而靈動。送筆時反拖筆而逆送，寫出的線條剛健勁挺。

提按：是指行筆中起伏、輕重的力量。提為起，按為伏。提則虛，按則實。提按是運筆的基本技法，貫穿於各種點畫的全過程。就其動作而言，首先要掌握用筆的「提」和「按」。當你把含墨汁的筆向下「按」時，由於筆毫鋪開，就會形成較粗的黑色軌跡。相反把筆向上「提」時，由於筆毫收斂，便形成較細的墨線。

起收：在一個點或一條線上，起筆和收筆是否有力度、流暢、停頓、轉折，都是對表現物象的質感，對造型物象的神情起着十分關鍵的作用。因此，繪畫時要重視點、線、面形成中的起筆、行筆、收筆三個階段。

二、筆法上的線與點

中國繪畫在藝術實踐上根據描寫對象的形與質，創造出各種筆法。如人物衣褶有十八種描法，點葉法二十八種、山石皴法二十六種等，這些都是古人藝術創作累積下來的寶貴經驗。在筆法上大體上分為「線」和「點」兩大類。

（一）線

線的寫法主要分有四種：勾法、描法、皴法和擦法。

勾法：勾法以線造型，是工筆、寫意畫法的主要手法之一。工筆的勾法是以中鋒為主，要求工整、嚴謹。寫意的勾法則比較隨意，可以側鋒結合中鋒，也可用散鋒，勾出的線條較為生動活潑。

描法：是指中國人物畫中衣紋的十八種線條描繪方法。明朝鄒德中的《繪事指蒙》將歷代衣服描法歸類為十八種，大都依線條的形狀，也就是象形的方法來命名。《芥子園畫傳》中分有：竹葉描、行雲流水描、柳葉描、撅頭丁描、曹衣描、鐵線描、棗核描、琴弦描、蚯蚓描、釘頭鼠尾描、高古游絲描、枯柴描、馬蝗描、混描、折蘆描、橄欖描、戰筆水紋描、減筆描等。

皴法：根據各種山石的不同地質結構和樹木表皮狀態，加以概括而創造出來的表現手法。早期山水畫的主要表現手法為以線條勾勒輪廓，之後敷色。隨着繪畫的發展，為表現山水中山石的脈絡、紋路的不同形態，逐漸形成了皴擦的筆法，形成中國山水畫的專用名詞「皴法」。歷代畫論中論皴法的有《珊瑚網・皴石法》《繪事微言・皴法》《石濤畫語錄・皴法章》《山靜居論畫》等。

皴法種類都是以各自的形狀而命名的，《芥子園畫傳》中列有：披麻皴、荷葉皴、骷髏皴、斧劈皴、馬牙皴、折帶皴、亂麻皴、雲頭皴、彈渦皴、牛毛皴、鬼皮皴、解索皴、雨點皴、芝麻皴、亂柴皴、錘頭皴、礬頭皴、亂柴皴、點錯皴、豆瓣皴、刺梨皴、破網皴、泥裏拔釘皴、拖泥帶水皴、金碧皴、沒骨皴、直擦皴、橫擦皴等。

鄭績在《夢幻居畫學簡明》中則總結出十六家皴法：「古人寫山水皴分十六家。曰披麻，曰雲頭，曰芝麻，曰亂麻，曰折帶，曰馬牙，曰斧劈，曰雨點，曰彈渦，曰骷髏，曰礬頭，曰荷葉，曰牛毛，曰解索，曰鬼皮，曰亂柴，此十六家皴法，即十六家山石名目，並非杜撰。」

擦法：筆觸不清楚的叫擦，是皴法的補充手段，皴筆過於刻露，以側、臥鋒着紙擦拭，擦時還分乾擦、濕擦，其目的是讓畫面效果更加渾厚。作畫時擦不能單獨使用，可以和皴交替使用。

《芥子園畫傳》的部分描法

竹葉描

行雲流水描

柳葉描

撅頭丁描

曹衣描

鐵線描

棗核描

琴弦描

蚯蚓描

釘頭鼠尾描

高古游絲描

枯柴描

《芥子園畫傳》的部分皴法

披麻皴

荷葉皴

骷髏皴

斧劈皴

馬牙皴

折带皴

亂麻皴

雲頭皴

彈渦皴

牛毛皴

鬼皮皴

解索皴

雨點皴

芝麻皴

（二）點

　　點是以面造型的表現手法，點法可以藏鋒，可以露鋒，可以側鋒也可以散鋒。點法主要強調筆法和筆觸。在中國山水畫中的樹木和山石，根據其形狀、靜態和動態去表現，取其意態之趣，按不同的用筆和形式，點的寫法主要分有兩種：點葉法和點苔法。

　　點葉法：古代畫家根據各種樹葉生長結構和形態，創出點葉法，以各自形狀而命名。《芥子園畫傳·樹譜》中列有的點葉法：小混點、胡椒點、介字點、鼠足點、梅花點、松葉點、菊花點、椿葉點、柏葉點、水藻點、攢三點、大混點、垂頭點、梧桐點、尖頭點、破筆點、仰頭點、平頭點、杉葉點、刺松點、仰葉點、藻絲點、垂葉點和垂藤點等。

<div align="center">《芥子園畫傳》的部分點葉法</div>

杉葉點

刺松點

垂葉點

垂頭點

介字點

尖頭點

胡椒點

梧桐點

仰葉點

松葉點

垂藤點

菊花點

　　點苔法：歷代畫家都很重山水畫點苔法，明代唐志契在《繪事微言》中說：「畫不點苔，山無生氣。」清代方薰《山靜居畫論》中寫道：「古畫有全不點苔者，有以苔為皴者，疏點密點。尖點圓點、橫點豎點及介葉水藻點之類，各有相當，斟酌用之，未可率意也。」近代畫家黃賓虹也曾說：「山水打點，似人物畫點睛。點非微不足道，點之得當，山水精神倍增。」

　　點苔有多種形式，可以是具象的，用來表現山石、地坡、樹根旁的雜草，以及峰巒上的遠樹等。從形式來看，有橫點、豎點、斜點、圓點、大小混點等。點的組合有虛實、聚散，講究節奏感和整體美感。

椿葉點

栢葉點

水藻點

鼠足點

攢三點

藻絲點

大混點

梅花點

破筆點

仰頭點

平頭點

小混點

線與點

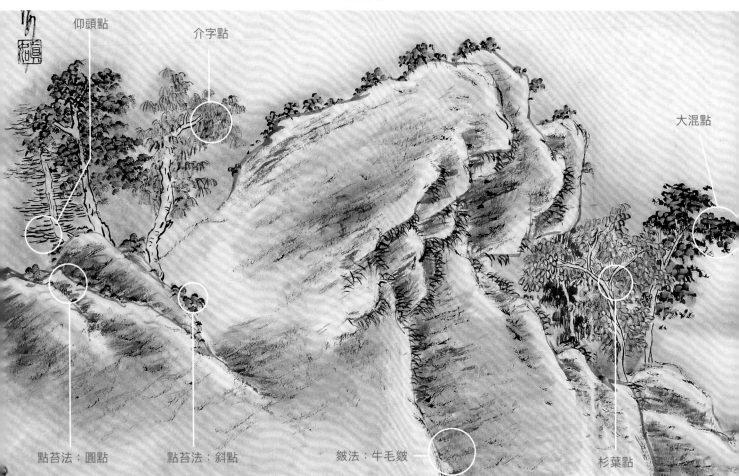

仰頭點　　　　介字點

大混點

點苔法：圓點　　　　點苔法：斜點　　　　皴法：牛毛皴

杉葉點

圖 3-24　翁真如作品

三、中國畫的用墨

　　中國畫裏所用的墨，並非只當做一種顏彩上的黑色作用。唐代張彥遠謂：「夫陰陽陶蒸，萬象錯佈，玄化亡言，神工獨運。草木敷榮，不待丹綠之彩；雲雪飄揚，不待鉛粉而白；山不待空青而翠，鳳不待五色而絴，是故運墨而五色具，謂之得意。意在五色，則物象乖矣。」

　　清代王學浩也曾在《山南論畫》中稱：「用墨之法，忽乾忽濕忽濃忽淡，有特然一下處，有漸漸漬成處，有淡盪虛無出，有沉浸濃郁處，兼此五者，自然能具五色矣。」這就是一種典型的以墨為色的觀念。

　　中國畫中墨色有「墨分五色」的說法，即「濃、淡、乾、濕、黑」五個不同的色階。而不同色階中的「墨色」，所形成的多種藝術表現效果，給中國畫創造了極為廣闊的創作領域。

（一）濃、淡、乾、濕、黑

　　中國畫就是以不同的墨色來代替各種色彩，墨的變化在於墨與水的融合，墨的乾濕度也就是水的乾濕。用墨要有濃淡乾濕照變化，才能生動而有墨韻。墨和水的調和比例不同，就會產生濃淡程度不同的墨色，主要分有濃、淡、乾、濕、黑五種色調（見圖 3-25）。

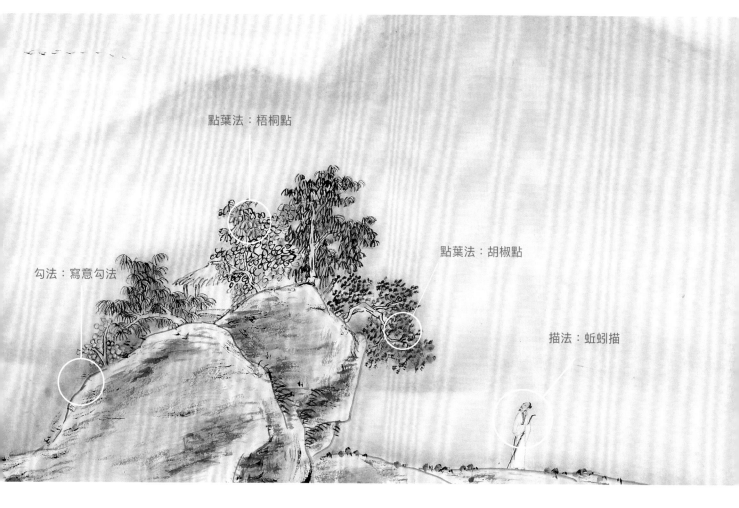

點葉法：梧桐點

點葉法：胡椒點

勾法：寫意勾法

描法：蚯蚓描

五種墨色

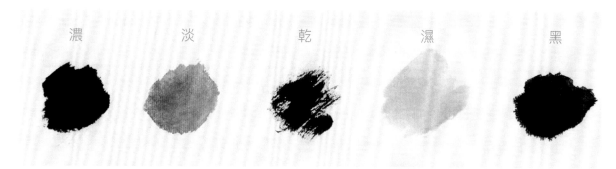

濃　　　　淡　　　　乾　　　　濕　　　　黑

圖 3-25　濃、淡、乾、濕、黑五種色階

濃	濃黑色，多用於描繪近的物象或物體的陰暗面。
淡	淡墨則是在濃墨中滲加水分，使墨的色澤淡而不暗，多用於畫物體的明亮面或遠的物象。
乾	墨中水分少，常用於山石的皴擦。
濕	墨中水分較多，多用於渲染，表現畫面水墨濕潤淋漓的韻味。
黑	比濃墨更濃一些的則是黑，常用來突出畫面最黑處，或作勾、點、皴。

（二）焦墨法、宿墨法、破墨法、積墨法、擂墨法、潑墨法

在用墨的方法上，大致又可分為：焦墨法、宿墨法、破墨法、積墨法、擂墨法、潑墨法等。

焦墨法：焦墨是一種磨得極濃的墨，焦墨用法的關鍵在於筆根仍需有一定水分，在運筆擠壓中，使水分從焦墨中滲出，達到焦中蘊含滋潤的效果，使畫面生氣盎然。

宿墨法：又分濃宿、淡宿兩種。由於宿墨脫膠而含渣，墨跡顯露，故用筆時要靈活，注意虛實，更不得拖塗。

破墨法：是指打破或改變原有墨色的辦法，在墨色將乾未乾時，加上黑墨或焦墨，或是在黑墨或焦墨將乾未乾時，用濃淡墨色破之。利用墨和水的自然滲化，製造出奇妙的墨韻。破墨法帶來畫面濕潤現象。

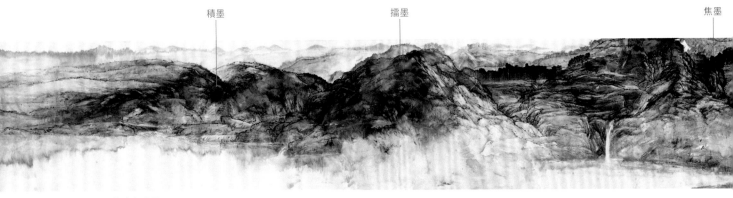

圖 3-26　翁真如作品

四、中國畫的用色

（一）淡彩與重彩

中國畫分有淡彩和重彩兩類。

淡彩：就是運用淺淺的顏色著色，以突出墨的變化。淡淡的色彩對墨起著輔助和陪襯的作用。如淡色花朵配墨色葉，更能加強作品的神采韻味。這種設色適用於寫意畫法或半工半寫的畫法。淡彩主要用植物質顏色，常用的有花青、胭脂、藤黃等。

重彩：重彩技法早在秦漢時期的墓室壁畫、帛畫上出現，元代的永樂宮壁畫，敦煌的壁畫都是重彩畫的傑出例子。隋朝展子虔的《遊春圖》就是一幅十分典型的工筆重彩青綠山水。另外，在湖南長沙馬王堆漢墓發現的帛畫，據稱是中國目前發現的最早一幅工筆重彩宗教祭祀繪畫作品，可見漢代工筆重彩畫的技法已到了十分成熟的階段。

工筆重彩是指工整細緻和賦色重彩的繪畫藝術。一般是在淡彩的基礎上再著重彩。重彩畫多用礦物質顏料，如朱砂、朱磦、石黃、石綠、石青等顏色。礦物質的顏色厚重不透明，覆蓋力強，色澤鮮明。

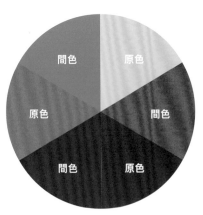

圖 3-27　色彩的分類

積墨法：在原有墨色的基礎上一層層地追加墨色，濃淡墨連染連敷多次，乾後多次複加。積墨法的特點是必須等前一遍墨色乾後，再畫第二遍，才能使畫面墨色層次分明、滋潤、渾厚。

擂墨法：擂墨則用大筆蘸濃墨，擂在紙上捻轉，參差不齊，濃淡不均，常用於表現煙雨雲山的景色。

潑墨法：潑墨法有兩種潑法，一種是墨水直接潑灑在紙上，然後根據自然滲暈的墨跡，用筆再添加線和點。第二種是用筆潑墨法，飽蘸墨汁的大筆在紙上揮灑，這種潑法，便於控制，其效果水墨淋漓，韻味無窮。

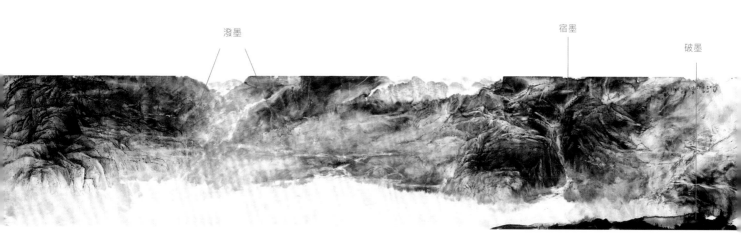

潑墨　宿墨　破墨

（二）色彩的分類、調合及賦彩

在分類上，色彩分為原色、間色、複色、補色。

原色：也叫三原色。是指自然界的顏色千變萬化，但最基本的顏色是紅、黃、藍三種。

間色：又叫二次色。用兩種原色按不同比例調配混合而成的另外一種顏色。例如：紅＋黃＝橙；紅＋藍＝紫、藍＋黃＝綠。

複色：也叫複合色。用原色與間色相調或用間色與間色相調而成的「三次色」。

補色：色彩學上稱間色與原色之間的關係為互補關係。例如：黃與藍拼成綠色，對應的紅色是綠色的補色。

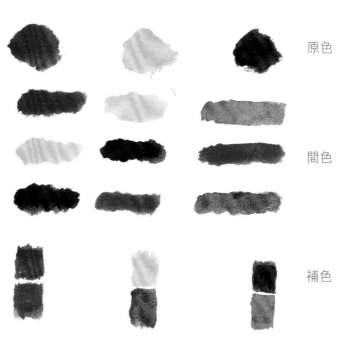

原色

間色

補色

圖 3-28　用色方法解構

色彩調合表

1	紅加黃變橙	6	紅加藍變紫再加白色變粉紫
2	紅加藍變紫	7	黃加少橙色變深黃再加白色奶黃
3	黃加藍變綠	8	黃加藍變綠加白色變奶綠
4	紅加黃加藍變棕色	9	少紅加白變粉紅
5	紅加黃加藍變灰黑色	10	白加紅再加少黑變褚石紅

深淺色：深色就是暗淡厚重的顏色，如紅加少胭脂紅變深紅。淺色就是明亮輕快的顏色，如紅色加清水或加白變淺紅。

明亮色：明度是指色彩的亮度或明度，比如深黃、中黃、淡黃等黃顏色在明度上就不一樣，紅色在亮度上也有紫紅、深紅、大紅、朱紅等不相同。

冷暖色：按照人的心理認知感覺，溫暖的顏色是暖色，感覺寒的顏色是冷色。暖色主要有紅、橙、黃；冷色主要有藍、綠；中性色主要有紫、灰。

圖 3-29　深淺色

圖 3-30　冷暖色

中國繪畫上的賦色，在於追求淡而深沉，豔而清雅，濃而古厚，賦色態度要謹慎不亂。賦色技法主要有勾填法、襯托法、染底法三種：

勾填法

一般指用線條勾描物象輪廓，這種技法分為「勾勒」「填色」兩個步驟，用筆順勢為「勾」，逆勢為「勒」；不分順逆，則稱「雙勾」。

作畫時，先用筆墨勾出物象的輪廓，着色時不要讓顏色蓋住墨線，也不讓顏色和墨線之間留有空隙。勾勒填色法的工藝在秦漢多用於服飾和重彩畫鳥上面，如今依舊（見圖 3-31）。

勾填法

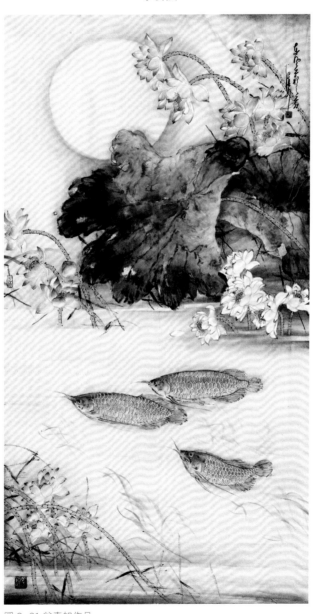

圖 3-31 翁真如作品

襯托法

襯托法，就是以其一種顏色來襯托出另一種顏色，形成對照，使事物的特色更突出。這技法或用水墨或用淡彩在物象的外廓渲染襯托，以達到烘雲托月的效果。還有一種托法是在正面、背面都着色，以背面襯托正面顏色（見圖 3-32）。

染底法

染底色大致分有統染、分染、罩染三種技法。

統染：統染要按明暗層次變化進行操作，強調整體的明暗與色彩關係。先用清水噴濕全畫面，待水分滲透後，再進行染色。染時不要看得到筆痕，要染得均勻，染得濕潤。例如煙雨彌漫的山水畫，先用淡墨烘出山影、遠山，一次不夠，趁濕再染，這樣煙雨雲霧的氣氛就加強了。如繪瀑布氣用淡墨勾出水紋後，再進行濕染，渲染出動的感覺，以增加水的色調及水的感覺。如《荷魚圖》（見圖 3-33），此圖以淺墨色調寫荷葉，採用襯托法來使紅色的金魚更為突出，然後用染底法將整幅畫以淡墨色染底色來表現出一種有濛濛細雨的景色。

襯托法

圖 3-32 翁真如作品

統染

圖 3-33 翁真如作品

　　分染：同時用兩支筆，一支蘸顏色塗在紙上，一支蘸清水把顏色化開，形成色彩由濃到淡的漸變效果，以表現物象的明暗，或雲霧的顯隱。或是第一種顏色染完，待乾後，再染另一種顏色，這樣逐步加染，至到色夠為止（見圖 3-34）。

　　罩染：在已經着色的畫面上重新罩上一層色彩並進行局部渲染，是以一種顏色覆蓋另一種顏色的染法。一般是先用渲染法鋪上底色，繼後層層複加，由淡到深，要表現出其厚重、明暗、層次，使畫面相得益彰，相輔相成（見圖 3-35）。

罩染

分染

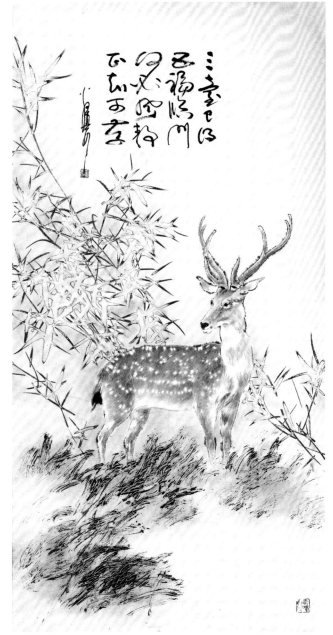

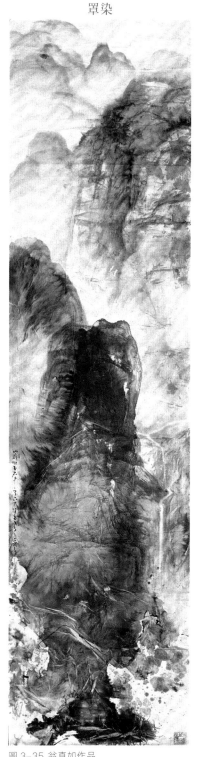

圖 3-34 翁真如作品

圖 3-35 翁真如作品

第四章
中國畫的技法示範

梅蘭菊竹「四君子」、花果、鳥獸、山水、人物，均是中國畫最常見的元素，本章具體示範這幾類元素近六十種的畫法。

第一節 四君子 —— 梅蘭菊竹

梅

白梅

1. 用硬毫筆蘸淡墨，在筆尖再點少許濃墨，先寫主枝幹，使用中鋒，從上寫下。繼而用較深墨，從樹幹寫出嫩枝，穿插求變化，寫嫩枝時須留出空間，待後加花。寫梅枝幹時，要有主輔之分，主枝粗重，輔枝輕幼，兩枝並行則互相穿插、不同高，不同齊並頭。

2. 寫花瓣為了有輕盈清潤之感，選用彈性弱的毛筆，以羊毫之類的筆為最佳。花五瓣，每瓣用中鋒淡墨，由左至右圈成，圈時要靈活變化，花瓣有不同方向的形狀，以免千遍一律而無生氣。花與花交插、聚疊，求疏而不簡，密而不亂。

3. 用濃墨寫花蒂、花托。

4. 先用尖筆點深墨把花鬚由花心向外畫，再以濃墨點花蕊，點時不必正確地點在各花絮線頭上，以增其美感。

5. 最後在幹上點以墨苔，來表現樹幹苔頭或樹皮將剝落時的枝子和樹幹凹凸不平的感覺。用筆沾墨，趁濕時在樹幹上稍加點墨苔，得墨滲入，可使墨色顯韻味。白梅有勾勒法和沒骨畫法。

在北宋末年時期，文人畫逐漸興盛，將梅花比喻為清雅風趣和品潔高尚的花卉，文人都愛把梅花作為畫題。當時有釋仲仁直接用墨寫花瓣，不描繪輪廓，馳名遠近。至南宋的楊補之，才開始創用圈點法去繪寫梅花，後來形成為文人寫梅法的派系。

紅梅

1. 選用硬毫筆，先在色碟上把赭石和墨調成赭墨色，然後在筆端蘸點濃墨，中鋒筆從枝頂寫落，繼後寫小枝時要留出空間以待後面加花朵之用，掌握枝與枝之間的穿插密疏。畫梅枝幹須留意枝疊不要太零落疏散或太過密繁。新枝花繁，老枝花疏。

2. 把羊毫筆蘸薄白色，再在筆尖處蘸點紅色寫花的五瓣，花瓣以中鋒分一筆或兩筆寫成，大瓣用兩筆，小瓣可用一筆寫。

3. 用深綠色點朱色，按花朵的正、側、仰的方向畫花托。花心處染上淺黃。

4. 用幼筆蘸厚白色寫花鬚，由花心處向外寫出，花鬚線條曲中帶直，最後在鬚頂用厚粉黃點蕊，點時有大小之別。

5. 趁樹幹未乾時，用濃墨點數墨苔，增加枝的蒼勁感。

自古藝術家都讚賞梅花破凍而開的精神，將梅花與松、竹並稱為「歲寒三友」。梅花不但自身散發清香，而且還集蒼勁、傲氣，剛毅的形象於一身，所以人們給它起了一個充滿希望而秀麗的名字「一枝春」。

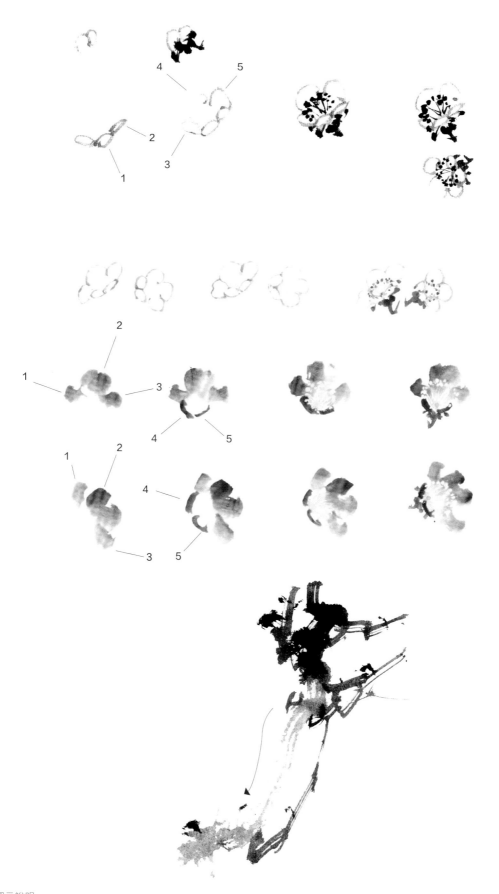

蘭

草蘭

1. 通常多以淨墨寫蘭葉，帶色的蘭葉是用藤黃和花青調成綠色來寫，落筆前在筆端再蘸些墨藍色，嫩葉用色較淺些。第一葉先由紙面一角伸斜向另一方，第二葉在適當的地方與第一葉交叉，形成半月形的鳳眼，接着加第三葉破掉之前兩葉形的鳳眼，照上述的步驟漸增其餘葉子。蘭葉雖寥寥數片，但要注意每葉的佈局。寫蘭容易流於弊病，如交叉成井字，平行如川字，五指在葉根平行伸出等，而且不宜葉葉並頭，長短粗幼要有差異。清初的《芥子園畫傳》中說：「繪葉筆，不可直仰無嬌柔之態；不可低垂無翩翩之姿；不可比偶無參差之致；不可聯接無猗楊之勢。」

2. 寫完蘭葉，再觀察葉叢之疏密，在適當位置，用狼毫筆蘸朱綠色寫枝幹，並預留出花的空間位置。

3. 選用羊毫筆以淡綠蘸洋紅寫花瓣，花朵可增減一或二朵花瓣，以求其形態優美。

4. 用墨紅點花蕊，點寫時用筆要靈活。

墨蘭

1. 首先以硬毫筆蘸墨用懸腕的姿勢來作畫，每葉由根部往外一筆撇至葉尖。起筆時畫細的，逐漸把筆觸壓力增加，至到葉尖把筆收細。若葉長則隨勢轉折，一葉有一次折或二次折，在轉折接筆處不可過遠，過遠則氣不續。

2. 一葉位置定畢，繼而加其餘葉子，行筆不可太遲疑，否則會顯滯止，若太急躁又會使筆鋒散露。運筆宜不遲不疾，下筆須準確利落，氣隨筆到。

3. 以淡墨寫幹，線條輕快遒勁有力。花有六瓣，先以淡墨筆在筆端沾少許深墨，由中心花瓣寫起。每瓣要一筆繪成，正瓣闊，側瓣狹。花鬚分有含苞、盛放等態。

4. 寫花心，要趁花瓣未乾時用小筆蘸焦墨，在花的反側向加花心，花心點法如草字「心」形。點時不須太嚴謹精緻，以強調筆墨趣味。

　　蘭葉在蘭的畫作中佔據重要角色，初學者需作反覆練習，所謂「一生寫竹半生蘭」，至到心手有應，方可揮灑自如。寫蘭有花固佳，無花也可觀，古人曾對臨風搖曳的蘭葉這樣贊道：「泣露光偏亂，含風影自斜。俗人那解此，看葉勝看花。」

菊

雙勾法

1. 先用淨墨把在花朵中央向內捲的花瓣勾起，每瓣以兩筆勾成，以眉月的曲線從花瓣尖端向中心勾回。然後按順序排列花瓣，把周圍散開花瓣逐片勾畫。花朵有初開和盛放之別，在花瓣的間隙處略加長短參差不平的花瓣，以增其展舒不一的效果。待花瓣乾後，用羊毫筆蘸粉紫，再在筆尖沾上少許深紫色，按瓣賦色。由於菊花是百卉凋零中的獨秀，寫時要表達出其耐霜孤高之精神，有秋風籬落之趣和「霜下傑」與「傲霜枝」之感。

2. 用硬毫筆蘸朱綠色寫莖，以中鋒筆由花心的連接線向下寫莖枝，用筆帶勁。

3. 菊葉形狀有五歧四缺，然而隨着接近枝端有三歧二缺，最嫩葉有單歧無缺。用深淺墨隨葉形分多筆點成，背面使用墨色稍深，表面反用墨色略淡。

4. 趁着葉色未乾，用幼筆沾濃墨寫筋，先寫中間之主筋，繼加支筋。

沒骨法

1. 用羊毫筆蘸深紫點花蕊，蕊形似「心」字。

2. 繼寫內層近花蕊處花瓣，再寫外層花瓣，每瓣用羊毫筆調薄粉，濡滿毫中，筆尖處沾紫色，按瓣尖寫入花蕊。寫時白色粉不要太厚，效果反有清雅的趣韻。

3. 用草綠蘸朱磦以中鋒，從上寫落，莖由幼漸漸加粗，柔中帶勁。葉與葉之排列，有聚散、前後、深淺之分。在一莖上有零散一兩葉的，有相疊聚合一叢的，畫面才不致有滯板之感。

4. 菊葉有齒邊，寫時要加以正、則、反、折各種變化移動，用色要有深淺厚薄，老葉用墨藍綠，嫩葉用綠色蘸朱磦。

5. 趁葉色的墨未乾時，用墨勾筋，否則勾出來的葉筋浮於葉上會顯得呆板無生氣。畫菊要寫出有傲霜耐寒之高節為貴，而又有秋風籬落之趣。

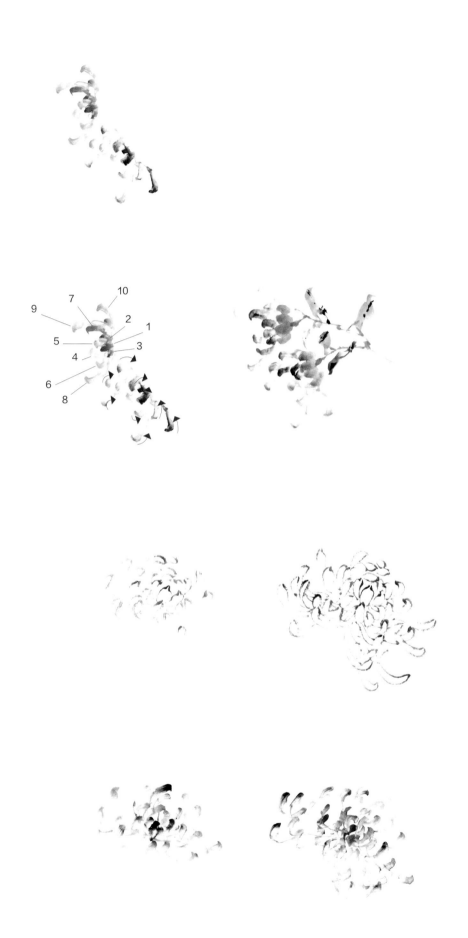

竹

1. 用狼毫大筆蘸淺墨，落筆前再沾些深墨，以中鋒從上寫落或者由下寫上，畫出中央的竿幹。竿幹的線條要蒼勁有力，運筆時在節處用筆有按頓，可增筆墨之趣。

2. 如果兩竿幹以上，需有深淺以別前後，近竹竿用色深過遠竹竿。如三竿以上，則要留意不要出現竹竿偏重、偏輕、平排或形成鼓架等忌弊。

3. 在節的間隙處，要以濃弧線來表現節。

4. 從節生枝，小枝需留意粗幼要與竿之粗幼有相應，否則不對稱。用筆不需太緊，選用彈性強的毛筆，寫時要遒勁圓健。

5. 練畫竹，可由單片葉練起，用深墨、中鋒，落筆時按拉至葉的尾端尖處，將筆漸漸收起離開紙面。連筆時需一抹而過，不要太怠慢。然後再練葉與葉相疊各種不同位置，如「人」「个」「介」字的組合。

6. 葉有面背和折轉，在葉叢中加少片折葉，以助其動勢。先用深墨寫前排竹葉，葉與葉之間不能太濃密，留意其暢通之氣。

7. 竹有風晴雨露之姿。寫晴竹應有其向榮拂雲之意，寫雨竹應含有淅瀝垂珠之妙，寫雪竹應盡其凝寒墮冰之態。

第二節　花

西府海棠

1. 用羊毫筆薄粉蘸紅色寫花瓣，先寫近瓣，然後遠瓣；近瓣用色略厚，遠筆則需輕盈。花心處染以黃綠，白色寫花鬚，粉黃點花蕊。

2. 葉可分一筆或兩筆寫成，嫩葉以草綠，筆尖蘸上少許深紅，趁濕用深墨紅勾筋，濕時勾筋以墨紅色，使其顯得更潤厚和立體感。

3. 畫枝可用狼毫筆蘸赭黑或淨墨，中鋒筆，由上至下寫主枝幹，幼枝由主枝幹向外寫，幼枝用色較深，趁濕深墨點苔。

木棉花

1. 以朱磦蘸深紅寫花瓣，每花有五瓣，瓣形尖長橢圓，寫時留意色調有深淺變化和花的正反側斜各種姿態。花的背面色淺可用黃色寫，繼在花心處染綠色。寫花用筆需水分飽滿，才能體現花的明豔，柔嫩與鮮潤。平時多觀察寫生，默記花的生長形態。

2. 可用深墨畫花鬚，以濃墨點蕊，更顯沉厚、活潑。

3. 以綠色蘸朱磦分二筆點成。

4. 畫枝可用赭石墨寫枝，粗枝幹也可先勾勒後染色。寫時枝的穿插要有規律，隨之用深墨點苔，以增加古拙沉厚之感。

水仙

1. 選用長鋒狼毫筆，蘸深淺墨先勾主葉，運筆線條柔中帶勁。注意葉與葉之間的高低和整體的佈局。待墨乾後填上石綠色，葉末端可加少許朱黃色。葉的背面填石青，可作多次填彩至夠色為止。

2. 幼筆蘸深淡墨勾花瓣，深墨勾盆狀花冠，待墨乾後，按瓣上白色，瓣尖處用較厚白色，花心染草綠，花蕊粉黃，雌蕊石綠。

3. 花莖柄用淨墨雙勾，畫時需講究線條的優美與生動。

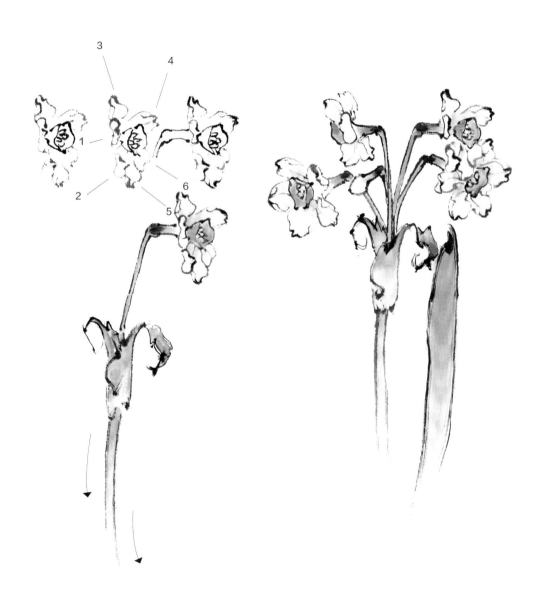

木蘭花

1. 木蘭花有多瓣，狀如古鐘，花瓣長卵形，質肥厚。用羊毫筆將淡白色和少許紫色調勻，再在筆尖蘸深紫色，每瓣分兩筆完成，從瓣尖下筆，將筆下按，再漸漸提起收筆，第二筆修整花瓣的卵形。花蕊處深染藤黃。

2. 花蕾和花瓣寫法相同，色較為深。以白色寫花鬚，厚粉朱黃色點花蕊。

3. 以草綠蘸褐色寫花托，連接花與枝的間隙。

4. 花枝可用硬毫筆蘸赭墨色寫，寫時先考慮好畫面的佈局，枝梗的趨向、交疊及聚散密疏。老枝幹運筆蒼勁有力，小而嫩的枝幹挺拔而秀潤。待墨未乾時再深墨點苔，使其更顯生氣光澤。

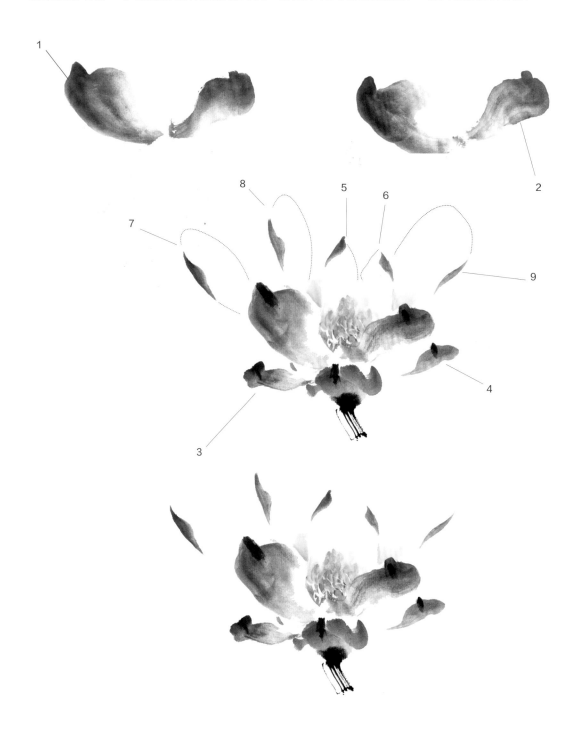

牡丹

1. 用羊毫筆先以深粉紅色在花的中心畫三片花瓣，繼而用粉紅筆蘸墨紅在外側添增其餘的花瓣，瓣的形狀離中心越遠瓣形越大。寫時注意色調需含水較多，才能表現出花瓣的柔軟性。每片花瓣都由外向花心寫入，趁濕時，選用幼筆蘸紅色勾花的胍紋。

2. 用黃色渲染花心，待乾時，以厚粉朱黃色寫花蕊，其形狀扭曲反捲。

3. 以綠色蘸少許朱磦寫莖與花相連起來。

4. 葉的構成以三葉為一組，可用「品」字法編組。葉有老嫩，老葉以淨墨色或墨藍色寫。葉正面深，反面淺。嫩葉以黃色蘸朱磦寫。

5. 趁葉色未乾，以幼筆淨墨加葉筋，應隨葉的正側捲反方向來勾勒葉筋。

6. 在莖接處，用硬毫筆蘸赭墨色寫枝幹，深墨點苔以增其蒼勁感，再用黃蘸紅寫嫩芽。

7. 另一種畫牡丹的方法，是先在花心渲染深粉紅色，趁濕時，用軟毫蘸厚薄白色畫花瓣。

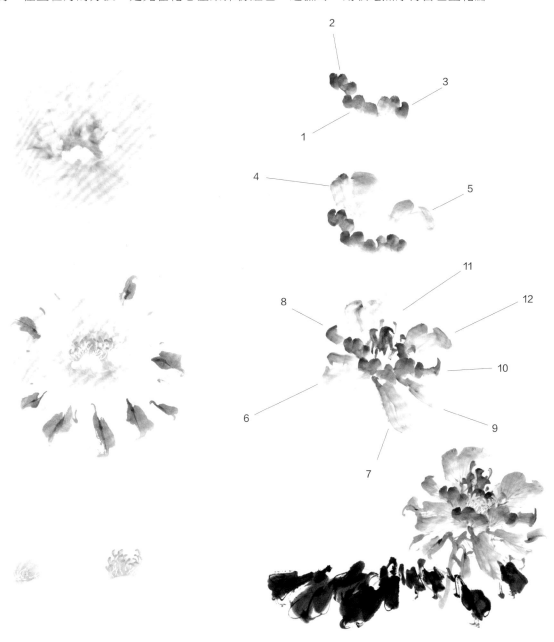

荷花

雙勾法

1. 先用淨墨勾葉的輪廓，勾時用筆需靈活，待墨乾後賦色，色賦前用清水先染濕葉子，葉用石綠色和赭黃色，葉背用赭黃色。用幼筆蘸墨色寫葉筋，線條有粗幼乾濕變化。

2. 用淡墨逐瓣勾畫，先從蓮房的花瓣勾起，每瓣分兩筆勾成。墨乾後，用薄紫粉上花瓣。

3. 以濃墨勾蓮蓬，賦色用石綠。

4. 用長鋒硬毫筆蘸深墨勾莖，莖的粗度要均平，忌有「蛇肚」之形，再以小筆深淺墨點勒，點勒時有聚散，墨乾後，以草綠賦色。

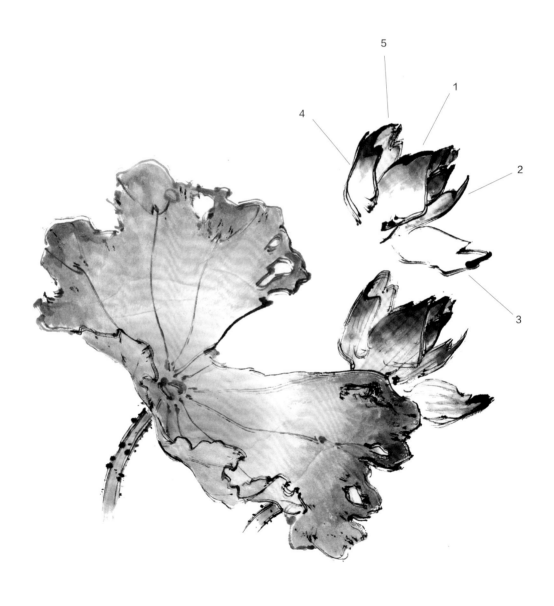

沒骨法

1. 選用大筆蘸淺墨，在筆尖沾深墨，向葉邊畫起，可以用側鋒，分多筆寫成，寫時筆與筆的間隙處略有筆痕或水紋，不需塗改，反而增添筆墨之趣韻。在墨未乾時，選用深墨勾葉筋，葉筋由葉心勾出，筋之末端，可分成叉。

2. 以深墨勾出圓錐形的蓮房，再在蓮房上端加寫鋒巢狀小圈。蓮是指它的果實，也稱蓮蓬，其子就是蓮子。繼勾以淺墨寫花瓣。

3. 用軟毫筆蘸薄白色，在筆尖再沾少許紅色或紫色，大花瓣可分二筆寫。用色有厚薄差異，以增其生氣，在反瓣處用較深紅，花心處賦以淺黃色。

4. 花鬚用赭紅寫。以濃粉朱黃點花蕊，點時聚散恰宜。

5. 用草綠蘸朱磦寫莖，以中鋒筆從上寫下，運筆腕力要柔和，有搖曳之姿，墨未乾時以深墨點勒。

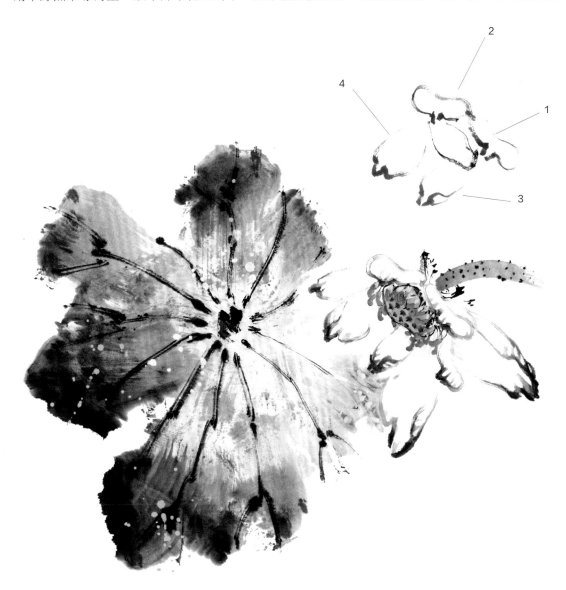

繡球花

1. 先用紫、紅、藍三色濕水渲染出繡球花的形狀，再以羊毫筆蘸厚薄白色寫花，每朵有四瓣，多朵花密切組成傘球形，由於由多朵小花組成，色調要統一。花要有上下正側的方向才有立體感。

2. 趁墨濕時加粉黃點花蕊，用綠色寫柄和莖。

3. 葉為卵形或橢圓形，用大狼毫筆點墨藍寫，由葉心處寫出，深墨勾葉筋，繼用細筆以淨墨加點葉邊緣的小鈍齒。

山茶花

1. 用羊毫筆調勻朱色和黃色，再在筆尖蘸少許赭紅寫花瓣，花有五瓣，由花瓣尖寫起，瓣大分二筆，細瓣一筆寫成。隨即用淺綠染花心，寫花要有正背、側向的不同方向和姿態。

2. 待墨乾後，幼筆蘸紅色寫花紋，用厚粉黃色點花蕊。

3. 草綠蘸墨紅寫花托，趁濕在花托上添勾鱗形，鱗形點石綠。

4. 以短兼毫蘸濃淡墨藍或淨墨，可用側鋒寫葉，運筆時要快捷，不可反覆重寫，葉面色深，葉背色淺，趁着墨濕，用幼筆深墨勾葉筋。

5. 畫枝幹可用兼毫筆蘸赭墨先寫主幹，粗幹由上而下，繼寫嫩枝，由粗枝幹向外寫，墨未乾時，在枝幹上用濃墨點苔，增其生氣和光澤感。

向日葵

1. 先用深淺墨在花心形內圈出多個蜂房，圈時用筆有乾濕粗幼之變化。待墨乾後，以黃赭色填上已圈好的蜂房，蜂房間留出空白地方，以增其虛實感。

2. 繼以籐黃點朱磦，再蘸少許洋紅，由瓣尖寫向花心，花瓣用色太厚則顯板滯。

3. 用深紅勾花瓣筋，近花瓣粗，遠花瓣幼些。寫時留意花瓣有不同的方向，瓣與瓣之間的排搭和色調都要有所變化，畫面才會顯出情趣和生動。

4. 每葉分兩筆寫成，可用硬毫筆蘸淨墨或墨藍寫，趁墨濕時用深墨勾葉筋。草綠色寫葉莖。寫時要掌握好葉與葉的交疊、密疏，達到整體畫面均衡。

牽牛花

1. 用羊毫筆，先在筆肚蘸滿白色，再在筆尖蘸少許紫色寫花瓣。近瓣深，遠瓣淺，運筆宜圓厚。
2. 寫葉可用淨墨，大葉分三筆，小葉一筆寫成。趁濕時用幼筆蘸深墨勾筋。
3. 寫細藤可用長鋒狼毫筆蘸深淺墨，先寫主樹幹藤狀，由上而下懸吊下垂。細藤繞纏主幹，用筆宜快帶勁，使其柔韌中帶力度。

紫藤花

1. 寫藤用長鋒硬毫筆蘸深淺墨，懸腕運筆，寫時要有轉折和頓挫的變化，以加強幹枝盤曲相糾的角度，幼藤行筆要略轉快寫流暢線條，忌平穩呆板。

2. 花柄用草綠色蘸胭脂寫。

3. 紫藤花為圓錐形，用羊毫筆蘸白色，筆尖再蘸少許紫色，先寫花苞，繼寫左右兩側的花瓣，寫成一串花形成錐形。各串花的排列主次分明，數串花組成花簇，注意花與花之間呼應、聚散和層次感。

4. 用草綠色蘸朱紅色寫葉，葉與葉端相連，形成排狀。趁墨濕時用幼筆點胭脂色勾葉筋。

5. 趁墨濕時，用粉黃色點花蕊，點時要有疏密粗幼的變化。

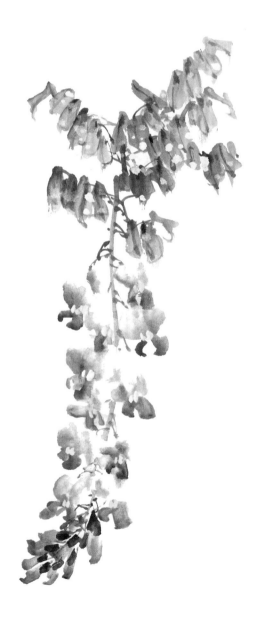

芙蓉花

1. 先用狼毫筆蘸深淺墨勾花的輪廓，勾時行筆要靈活。待墨乾後，以羊毫筆蘸薄白色，再用筆尖蘸紅色寫花瓣和花苞，趁濕時用深紅勾花紋。黃色染花心，赭墨點瓣腳。

2. 幼筆蘸厚粉寫花鬚，朱黃色點花蕊。

3. 以狼毫筆蘸草綠色寫花托和莖。

4. 淨墨或墨藍色寫葉，以硬毫長鋒筆由葉尖起筆，葉有五到七個裂口，掌狀，注意葉子的結構關係，主次葉要有不同的深淺色和聚散。

5. 趁濕時用濃墨勾葉筋和點葉的邊緣齒。

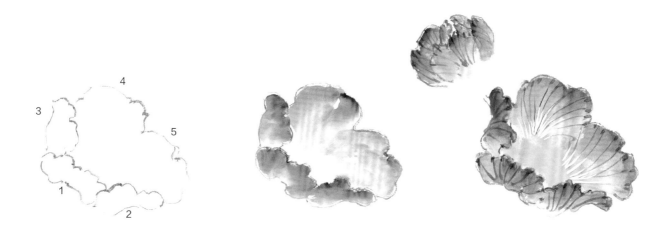

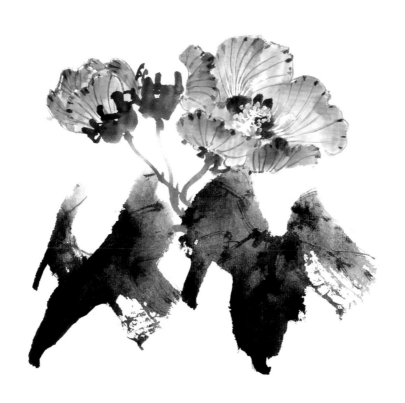

杜鵑花

1. 用羊毫筆蘸朱黃色，在筆尖點少許深紅色寫花瓣。花有五瓣，寫完五瓣後再用墨紅在花瓣上點綴斑紋。

2. 墨紅寫花鬚，用以幼筆蘸粉黃寫花蕊，先寫多根圍繞在花心的雄蕊，再寫一枚較長的雌蕊長出花外。

3. 寫葉時可用兼毫筆蘸墨綠或淨墨，葉形橢圓而尖，小葉一筆寫成，大葉分兩筆寫成，然後用幼筆蘸濃墨勾葉筋。

4. 枝以狼毫筆蘸墨赭色寫，用中鋒寫主枝幹，細枝從主幹寫出，平時多觀察枝的生長與交錯情狀。

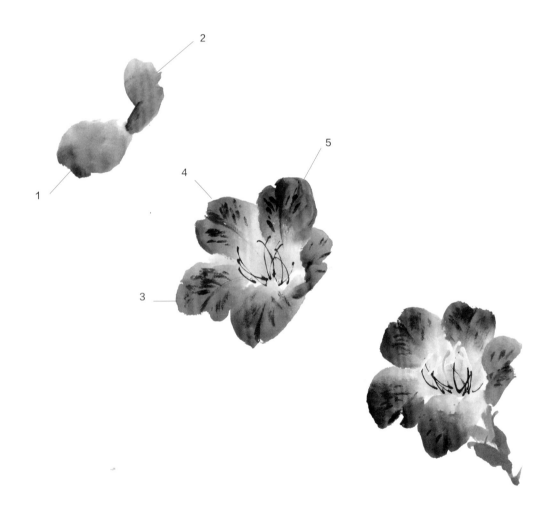

洋紫荊

1. 花有五瓣，瓣呈長舌狀，先用羊毫筆蘸粉紫寫花瓣，近瓣色較深。以淺黃染花心，深紫色勾寫花紋和花鬚，深墨點花蕊。

2. 用狼毫筆草綠蘸朱色寫花莖，運筆較慢，筆中水分盡顯，使莖帶有光彩華潤之感。

3. 葉子呈扁平狀，以淨墨寫葉，寫時在筆尖再蘸深墨，用中鋒偏側分兩筆寫成。然後趁濕以濃墨勾葉筋。

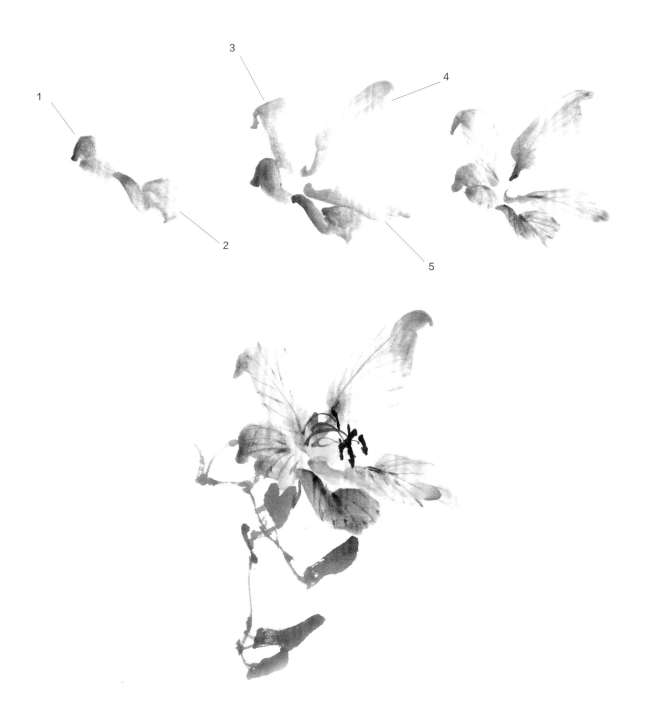

萱花

1. 花有五瓣，每瓣以羊毫筆蘸朱黃色寫，大瓣可分兩筆寫成，未乾時用綠色染花心，粉黃或深墨寫花蕊。
2. 用深朱黃色寫花蕾。
3. 一莖有多蕾和花，花莖用草綠由上至下寫。
4. 葉可用長鋒狼毫側鋒寫，行筆須留意葉與葉之間的交搭，深墨按葉的方向勾葉筋，勾時行筆有快慢變化，增加線條的美感。

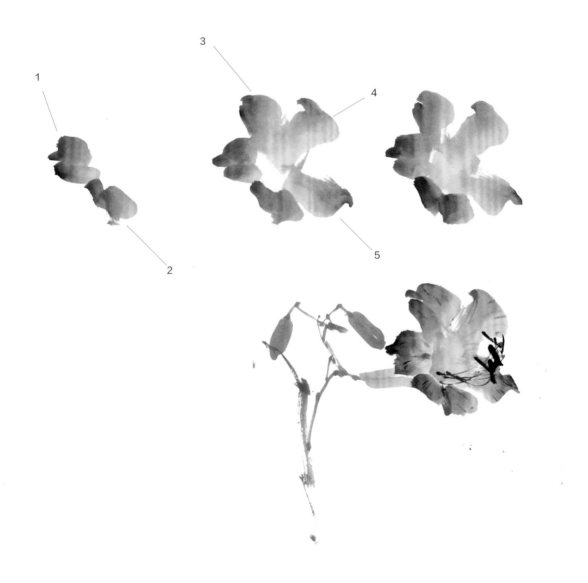

百合花

1. 花形呈喇叭狀，花有六瓣，以淺墨勾花瓣，待墨乾後用羊毫筆蘸白色染花瓣，再用厚白色在花瓣尖處加重色，以增其立體感。

2. 黃色染花心，粉朱黃點花蕊，用草綠寫莖，寫莖行筆時要柔中帶勁。

3. 葉以淨墨寫，葉形有披針形、矩圓狀披針形、倒披針形、橢圓形或條形。無葉柄，以側鋒寫，墨未乾時用深墨勾葉筋。

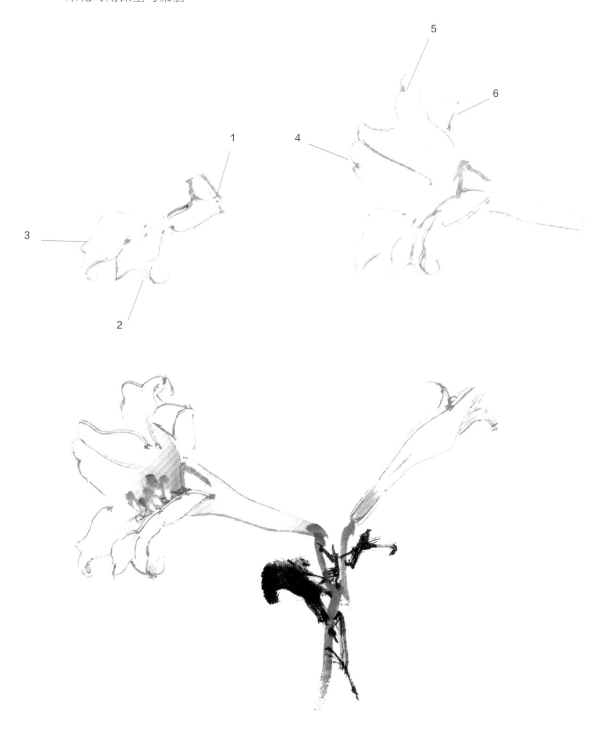

第三節 果

枇杷

1. 先寫枇杷果實，用硬毫筆蘸淺墨逐顆分兩筆勾成，有正、反、側、前、後的不同方向。待墨乾後，以軟毫筆蘸赭黃色填色，未熟果用藤黃和少許綠色渲染。

2. 用幼筆蘸濃墨點果臍，點時注意枇杷的面向位置，正、側、向陽點果臍。

3. 選用大筆蘸深淺墨色，葉長分兩筆完成，由葉尖起筆。葉面深色，背淺色，葉子間的佈局需有聚散，參錯間的差異變化。

4. 趁葉色未乾時，以濃墨勾筋，筋的線條要硬挺有力，繼在葉邊點齒。

5. 枝幹可用赭墨色寫，寫時筆端蘸以少許深墨，由枝端寫落，用筆需飽滿以見圓潤。墨未乾時，繼以深墨在枝幹上點以黑苔，來增加蒼勁感。

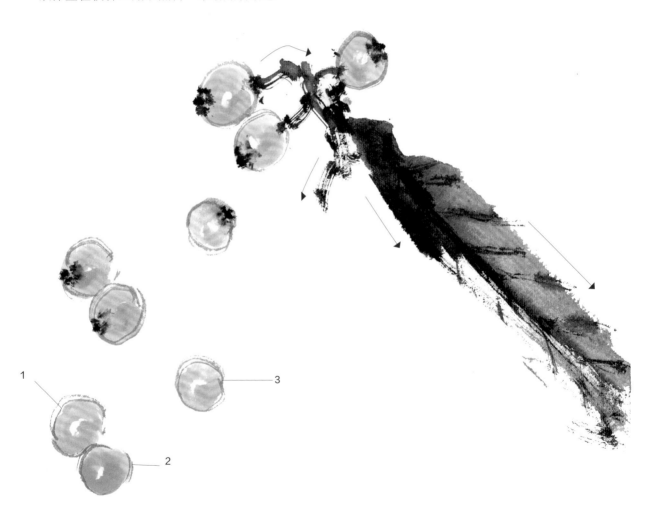

柿子

1. 寫時先用軟毫筆蘸朱紅色，在筆尖點少許深紅色寫，以側鋒分兩筆寫兩側，用筆下壓的力度要適當，以求達到柿子的寬度和形狀。

2. 柿子尖端處用幼筆點墨赭寫萼，萼分四瓣。

葫蘆

1. 先用深淺墨勾出其輪廓，繼選大軟毫筆，筆肚蘸粉黃，筆尖再蘸赭石。順序由葫蘆頂端開始，由外向內分二筆弧形一氣呵成，注意要將筆肚全部壓捺下去畫，才會產生顏色交融的效果。

2. 寫葉可用兼毫筆蘸深淺墨，分三筆點寫葉形，葉面色深，葉背色較淺。寫葉時墨色上要有濃淡乾濕變化，表現出葉的光潤與厚薄。墨未乾時，用深墨勾葉筋。

3. 寫藤用長鋒硬毫筆蘸深淺墨，懸腕寫藤，線條有轉有折，有粗有幼，行筆時靈活灑脫，從而增加畫面的韻律感。

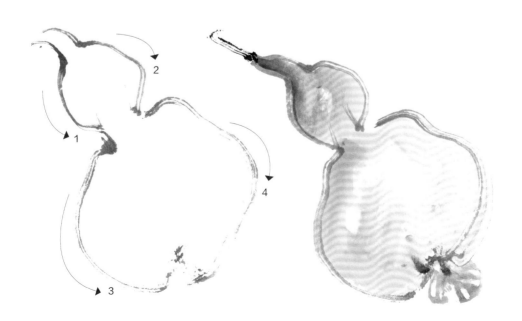

荔枝

1. 用羊毫筆寫荔技，筆先蘸朱黃色，在筆尖再蘸深紅，隨荔枝外形分兩筆圈成。稍後，選用小筆蘸墨紅勾龜裂片及小而略尖凸的皮紋，勾時陽面較淡色，陰面較深色，來增加其立體感。

2. 枝莖就用墨赭石寫，先寫老幹，然後加以其他枝莖，枝莖要密疏有致。

3. 葉可用草綠或淨墨寫，由葉頭起，大葉分二筆寫，側葉或小葉以一筆寫成，用筆宜靈活。再趁濕勾筋。

石榴

1. 以深淺墨勾勒其形狀，石榴形似卵形或橢圓形。先調好藤黃花青成草綠色，選用中羊毫筆，筆肚蘸草綠色，筆尖蘸赭色，由石榴頂端處寫起，從上端順形往下畫，運用筆肚，簡略筆畫寫成，畫出濃淡的變化使其有濕潤光澤之感。

2. 以狼毫筆蘸淺墨勾出榴膜及榴子，等墨乾後，榴子染粉紅，榴膜染粉綠。

3. 枝可用硬毫筆蘸赭墨，中鋒由上寫下，用筆要連貫，不宜太快，要有蒼勁中帶有挺秀之感。

4. 葉可用淨墨寫，嫩葉用草綠色。

5. 以羊毫筆朱黃色蘸許少深紅寫石榴花，正面花瓣闊，側面的花瓣狹，趁墨未乾時點上花蕊。

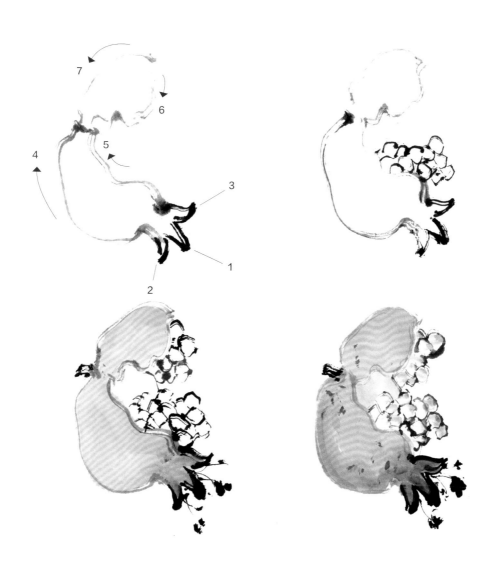

葡萄

1. 先用淺墨圈出葡萄，待乾後用紅色和藍色調成紫色，以羊毫筆蘸之，一筆或兩筆圈成圓狀葡萄，近的葡萄色深，遠的色略淺。趁墨濕，濃墨點加梗和點染果臍。

2. 葉子可用大狼毫筆蘸淺墨，筆尖外再蘸深墨，分二至三筆組成一葉。再趁墨濕用幼筆蘸濃墨勾筋，先勾主葉，再勾次葉，墨色自然產生濃淡變化，簡潔而明快。

3. 用狼毫長鋒筆蘸墨寫藤，運筆時須靈活灑脫，強調筆意，再趁濕用濃墨點苔，來增強枝藤的質感。

玉米

1. 先淺墨寫玉米外廓，繼用羊毫筆蘸粉黃色，在筆尖沾少許赭色寫。從玉米衣尖寫起，下筆時按筆肚，色澤有變化，使玉米衣有光澤的質感。墨未乾時用狼毫筆蘸赭墨在衣上加紋條，紋條要柔韌帶力度，方能增加生動。

2. 由於玉米粒順排為稠密，次序聚成，整體結構長筒尖形，先用幼筆蘸淺墨勾其輪廓，描寫出一粒粒的玉米，求其整體結構細緻刻畫。

3. 待墨乾後以羊毫筆蘸粉黃，再用筆尖沾少許朱色為每顆玉米粒填色。玉米多粒，填寫完成第一粒後，繼填其餘的玉米粒，色有深淺變化，方能敷其美感。

4. 用赭黃色在玉米尖頭處和兩旁線添寫玉米鬚。

茄子

1. 用大羊毫先蘸紫色，在筆尖點墨紫色分兩筆側鋒寫茄子，由果尖起筆，將筆側鋒按下，順方向輕壓，讓筆中的深淺色顯出光澤感，寫時需掌握茄子的形狀，運筆要靈活，增加茄子質感。
2. 以墨草綠點朱色寫柄。

第四節 鳥

麻雀

1. 麻雀體形短圓較小，深褐色較多。先以墨赭黃點寫背羽。在寫雀鳥的背部時，須水分充足，才能顯出光澤之感。寫時運用拖筆以求有羽毛蓬鬆之感。

2. 趁濕時深墨點寫墨翅和尾羽，再趁濕點濃墨斑紋。

3. 用墨赭黃色寫頭額，濃墨勾嘴、眼、眼部周圍凹部墨色，用深墨在雙頰中央點一塊白色塊。

4. 用灰色、濕筆和散鋒寫胸、腹及腿。

5. 小筆蘸深墨勾出爪的輪廓及鱗紋，深墨藍色寫趾，用筆要有力勁健。

6. 以朱磦黃色染眼，墨藍染嘴。

寫鳥的各種姿態，首先要掌握牠的形狀，了解牠的身軀、翼、尾的比例，平時要多觀察多寫生。

壽帶鳥

1. 以硬毫筆蘸赭黃色，從鳥背寫起，可分一筆或兩筆側鋒完成。

2. 濃墨寫兩翼和尾的部分，用筆要概括，善抓大體，以廖廖數筆寫翅翼，長尾需要一氣呵成寫，莫複筆重塗，須掌握鳥的神態。繼而用深墨寫額頂冠羽。

3. 用幼筆深墨寫眼、嘴，勾嘴形的線條要剛健有力。

4. 選用羊毫筆調白色，寫胸部，再用厚白色點眼睛和翅膀的白毛。

5. 朱黃色染眼，染嘴和赭墨寫足，深墨勾爪。

鳥的品種各殊，其爪腳各異，為捕捉鳥的生態，在表現手法上，把其形象削繁成簡，概括其特徵。

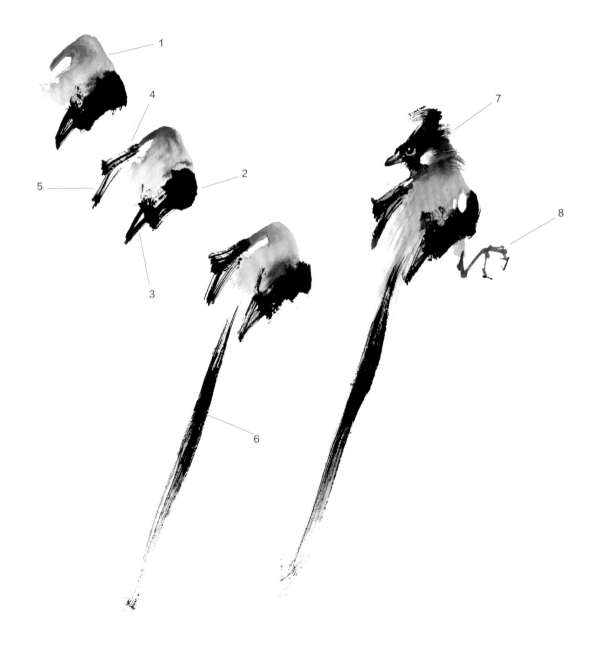

喜鵲

1. 用軟毫筆蘸深淺墨，在筆尖再蘸深墨寫鳥身。

2. 以硬毫筆蘸濃墨，側鋒寫翅羽，尾羽，尾羽寫時一筆畫成，落筆要果斷，由尾尖處寫起，行筆輕快，忌呆板。寫頭時使用筆肚按點，以求墨色深淺變化，求有羽毛的質感。待乾後，頭部添加石青色。

3. 幼筆蘸深墨勾嘴、眼圈、點睛。

4. 藤黃色染眼，墨藍色寫爪。寫爪時須依喜鵲的尾羽長短、聚散，以求保持鳥的平衡。

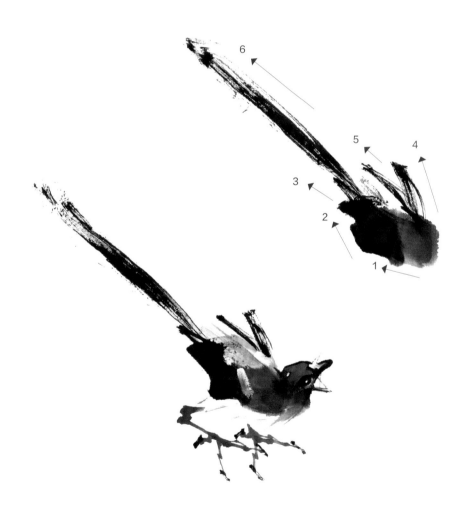

八哥

1. 用兼毫筆蘸淺墨，再蘸少許深墨，從背部點寫，掌握墨色變化，濃墨寫翼和尾羽。
2. 深墨勾嘴、點睛，以深淺墨寫頸部，將筆撕散，乾墨寫頭上的披散冠羽。
3. 以淡墨點寫胸、腹部。
4. 藤黃蘸朱磦色染嘴和勾寫爪，淡朱黃色染眼。

相思鳥

1. 用軟毫筆調朱黃色，在筆尖蘸少許赭色，側鋒先寫胸腹部。繼順序寫背羽、頭部。墨未乾時用深墨寫翅翼，墨赭色寫尾。
2. 以幼筆蘸深墨勾嘴，寫眼眶，點睛。
3. 用墨紅色點寫羽毛上的斑紋。
4. 紅黃染嘴、深赭寫爪，各類鳥禽在結構和形態有不同的特徵，需多觀察寫生，對其動態加以掌握，寫時才能達到形神具備的效果。

燕子

1. 燕子身型小而輕捷，為了表現羽毛的蓬鬆感，寫墨藍色的羽毛時，筆要多含水分，用散筆鋒寫身。
2. 用深墨點寫兩翅，燕尾分叉形，用長鋒狼毫筆，一氣呵成寫尾羽，在尾尖運筆輕快。
3. 先用深墨寫頭部、勾嘴眼，腹部染深紅朱色，墨藍色寫腳，濃墨寫爪。
4. 用厚石青色添加在頭部羽毛上。

翠鳥

1. 用藍色寫背、頭。待墨未乾時，用深墨寫翅羽和尾，運筆要靈活。

2. 把筆捏扁掃尾處的兩側羽毛。

3. 翠鳥體羽豔麗光輝，先用深墨寫頭，趁濕用小筆蘸厚白色粉石藍或豔翠藍綠色染在頭羽上。

4. 用幼筆深墨寫嘴、眼眶、眼睛。勾嘴形的線條要剛健有力。

5. 在胸部以下要用鮮明的朱黃寫。

6. 用墨赭寫腳，深墨寫爪時，運筆要有輕重和頓挫之分，加強其運動感。

7. 用小筆蘸厚石青或石綠在頭羽上點寫豔麗的細斑。

8. 朱黃染嘴、眼。

飛鳥

1. 調好綠色蘸朱色，先掃寫背羽毛，寫時把筆捏扁，撕寫羽毛。

2. 用深墨寫翼和尾，飛時翼和尾展出，寫時須掌握鳥飛時的造形特徵，平時多觀察鳥的生活習性、神態、動態規律，才能捕捉到其的神韻。

3. 用小筆蘸深墨寫頭、嘴，勾寫眼睛，繼以紅朱寫胸。

4. 飛動的姿態。寫時按其肉體骨骼結構，運筆要變化靈活。用厚粉白色在背和兩頰點上白色斑紋。

白頭翁

1. 用墨赭色勾寫頭額頂輪廓，草綠色蘸朱寫背。

2. 深墨寫翅羽和尾，寫尾時用逆鋒寫出。

3. 深墨勾嘴、眼。

4. 朱黃色蘸紅色寫胸腹部，顯出胸部的層次色調。

5. 用薄白色粉染頭額頂，用厚白色粉在背翼和胸腹處點白斑，繼用乾筆蘸厚白色，靈活撕掃出白色羽毛，撕掃時運筆忌呆板，筆太濕撕掃的毛易化，撕毛時注意翅毛的接銜處要適度自然。

6. 朱黃色染嘴、眼，墨赭色寫足，深墨勾爪和鳥鬚。

白鷺

1. 長鋒狼毫筆蘸深淺的墨色，順頭部向身勾勒出其輪廓，勾白鷺頸時要彎曲自然。要多觀察寫生，掌握其毛羽的生長規律及靜動的神態。

2. 待墨線輪廓乾後，用羊毫筆調清水濕染頭與身體部分，以淺墨赭色染出頸部，下頦和羽片的凹暗處，深暗處可局部重複渲染以顯出立體的效果，光澤處可用厚薄白色染通體凸位的毛羽。

3. 先用墨赭色寫腳，未乾時，幼筆濃墨勾鱗甲，腳爪要畫得粗獷勁健，用筆要挺勁有力。

4. 朱黃色染嘴和眼，厚粉白色點睛。

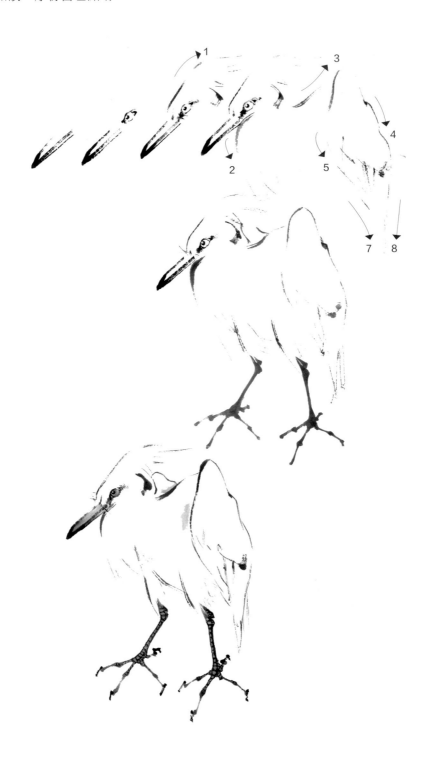

孔雀

1. 深墨勾嘴、眼睛和眼圈周圍的黑紋。在眼上部留出一條朱黃色，眼下部畫出青藍色的羽毛。孔雀頭型近似三角形，用深墨勾寫頭部的輪廓。

2. 寫頸部時注意頭的彎曲線，以撒筆掃其羽毛，再用深墨藍色順序從上到下進行渲染。

3. 用淡墨勾出肩背，綠色寫肩背羽毛。

4. 大筆蘸深墨點寫翅羽。

5. 用赭墨勾出翅羽下邊的翼及翎，用撒筆法掃翅羽下的翼毛。

6. 以淺赭墨勾出覆羽上的翎眼，按其生長規律，翎眼有大小、聚散、虛實之別。每個翎眼要勾出心弧形三層輪廓，乾後分朱黃色、藍、墨，逐層染色。

7. 用深淺墨綠色，撒筆鋒在翎眼周圍掃出羽毛，掃寫時須有密疏，以增羽毛蓬鬆感、層次感。

8. 以小筆蘸白色加勾在翎眼的外廓，深墨寫腳、爪及頭上的扇形羽冠。

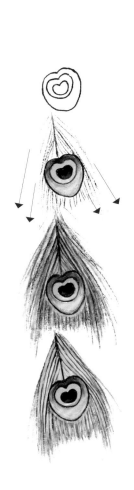

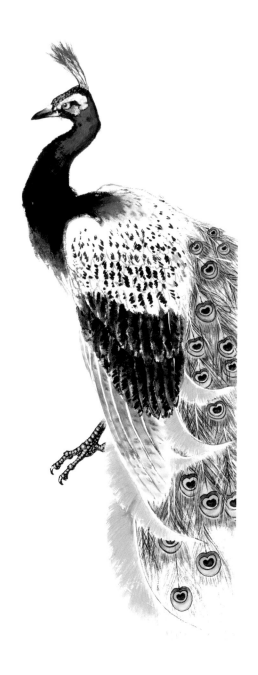

雞

1. 幼筆深墨勾出嘴、眼、肉冠和嘴下的肉瓣冠。
2. 用硬毫筆蘸淡墨，先壓扁筆鋒並吸去筆鋒水分，以散鋒勾頸、背和翅翼，求其羽毛的蓬鬆及虛實的整體效果。勾寫頸部羽毛時，應留意頸部的彎曲度，運筆要靈活。
3. 待輪廓線條乾後，清水濕染，然後用淺赭色染羽毛，掌握好色的深淺變化，增加其毛茸茸的感覺。
4. 大號兼毫筆蘸深墨寫尾羽。寫尾羽時，先寫主要和較長的尾羽，繼寫兩側的尾羽，執筆用中鋒由粗漸幼拉到尾梢拖起，運筆要連續性按、拖、收的技法一氣呵成。
5. 淡墨蘸深墨寫胸、腹及腿部的羽毛。
6. 深朱紅色染雞冠和嘴下的肉瓣冠。
7. 腳爪的姿勢關係到雞整體的支撐，要多觀察腳爪關節運動時的動態，用朱黃色寫腳，以起、伏、提、按不同力度寫爪的關節部位，焦墨勾鱗紋和爪尖硬甲。

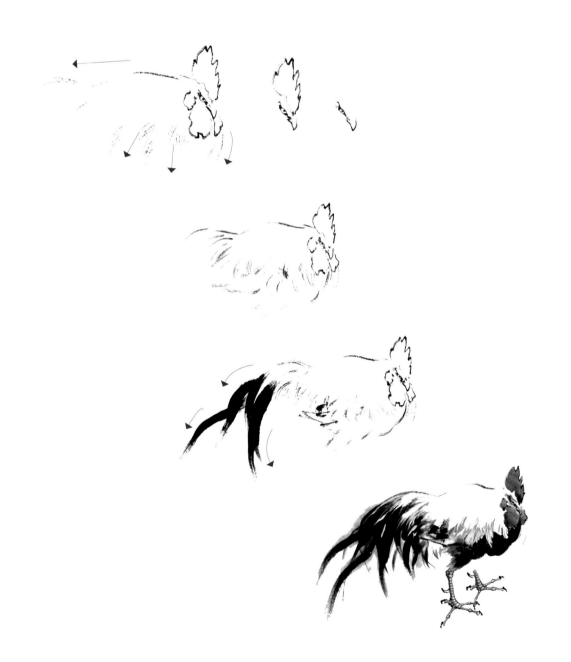

第五節 **動物**

牛

1. 先用幼筆淡墨勾出眼眶、鼻樑、臉、嘴和耳，再用濃墨點眼睛和寫牛角，牛角的線條要畫得剛健有力。
2. 牛的軀幹健壯，用狼毫筆寫牛的骨骼結構，勾出牛的輪廓，平時多觀察牛各種形態。
3. 待墨線乾後，用清水濕染，再用狼毫筆蘸淺墨色，按牛的身軀結構染色，骨骼肌肉凸光處用淺色染，凹處用深色染，局部也可分多遍渲染。

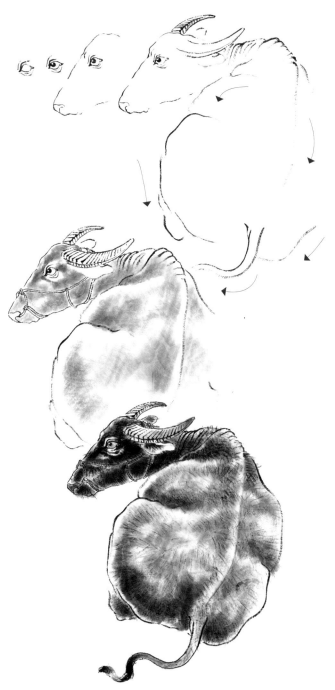

虎

1. 小筆蘸濃墨勾寫眼眶、眼球、瞳孔。虎的瞳孔會隨光線的強弱發生變化，光線愈強瞳孔愈縮小，光線愈弱，瞳孔愈大。待墨乾後，用厚白色粉在瞳孔上點睛，用墨綠色染眼球，顯出虎的威武。
2. 深淺墨畫虎鼻、耳和虎口的上下唇。
3. 先用淺墨勾出整個虎的輪廓線，多觀察虎不同角度的姿態和形體結構。
4. 用深墨按肌肉骨骼寫虎的斑紋。
5. 待乾後，用清水濕染整個虎頭和虎身，趁濕用淡墨赭色，按虎的形象結構，骨骼肌肉的凹凸部位着色。
6. 再以朱黃色染一遍虎的整體。
7. 用薄白色粉染虎的上下頜、兩頰和腹部，再用厚白色寫柔細的小毛和虎鬚。寫毛鬚時運筆手腕要靈活，以免呆板，小毛要求紋理自然。

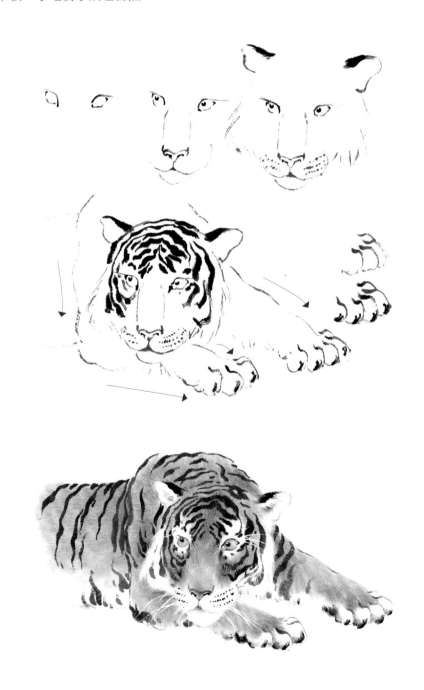

馬

1. 寫馬要掌握其造型，了解馬的四肢和身軀的比例，先從頭部勾起，再勾寫身、肢、尾。

2. 眼的墨色較濃，耳、鼻、身、肢用墨深淺變化多，留意馬的輪廓起伏和優美的動態感。

3. 選用狼毫筆勾寫身、肢，這時要注意筆的水分，水太多滲透面積大就容易走形，寫時可備淨白宣紙吸壓紙上水分，以求墨色固定。

4. 待墨線乾，用清水先濕染後用赭墨着色。着色宜按馬的結構，肌肉凸起處淺色，暗凹處深色，染鼻和嘴部分的墨色略為深些。

5. 然後局部撕毛，撕毛要用硬毫筆，將筆壓扁才能撕出毛的效果，撕毛時要疏密有致，顯出馬的皮毛感。

6. 撕掃馬的鬃毛和馬尾時要有線條疏密和顏色深淺的變化，才能增加尾毛的層次。平時宜多寫生，掌握動物的神態和其造型特點。

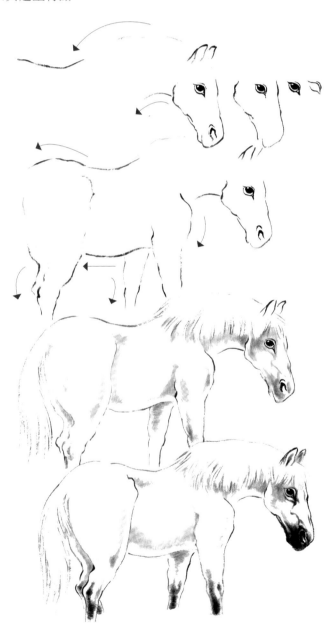

鼠

1. 選長鋒狼毛筆，調深淺墨，將筆尖壓扁成桃筆形狀，輕輕邊點邊撕毛，以求毛有蓬鬆的質感。

2. 鼠的眼睛十分精靈，需用深墨寫出眼球。

3. 用淺墨寫鼻和耳朵。

4. 鼠尾是主要部分，用長鋒筆蘸淡墨，筆尖再蘸深墨，手執正鋒，胸有成竹地一筆畫出。

5. 用小勾筋筆點深墨寫鼠鬚，用筆要剛健，密疏有致。

猿

1. 小筆蘸深墨勾出眼、眼球、鼻、嘴、耳；乾後，用朱磦染眼，淺曙紅色染嘴。

2. 長鋒筆以淺墨勾出猿的輪廓，注意猿的靈活動態。

3. 深墨勾出手腳，待乾後，用曙色渲染。

4. 乾後以清水濕染全猿，猿毛部位用赭墨色散鋒撕掃法寫毛；毛有長短，色有重輕，可撕毛渲染多遍以增加毛的蓬鬆效果。

5. 尾用輕重的墨色。

6. 趁濕時，用厚白色添加小毛，以顯出毛的質感。

蝙蝠

1. 以深淺墨色用中鋒寫身，再勾出翼骨，以淺赭墨色用側鋒寫翼。寫翼時需了解其結構，注意其特徵，頭身和翼的比例要恰當。

2. 用小筆蘸深墨寫眼，勾眼眶和鼻。耳朵以赭色側鋒寫成。

3. 未乾時，可用狼毫筆蘸深墨，水分不要過多，筆鋒壓肩成排筆形狀，順序從頭至身用撕筆法掃毛，撕毛時需要乾筆，濕筆撕出的毛將會溶化混成一團。

蜻蜓

1. 羊毫筆蘸紅色或藍色寫身和尾，掌握蜻蜓特徵，呈三角形、嘴大、眼凸、前肢小、後肢大。幼筆重赭色勾點雙眼。

2. 趁墨未乾時，深墨寫蜻蜓身上的斑紋。

3. 選用長鋒狼毫，蘸淺墨赭色勾寫四翅。

4. 幼筆寫六腳，運筆要有勁力，有彈跳的力感，腳有三節，並在末端用滌墨勾爪。

5. 在蜻蜓肚皮處加染白色。

蟬

1. 用深墨寫寬而短的頭部和突出的額唇基，繼在頭部兩側分開的位置寫兩個大大圓圓的複眼。

2. 蟬的外骨骼很堅硬，深淺墨寫胸部，分前胸、中胸及後胸；其中前胸和中胸較長。

3. 腹部呈長錐形用朱黃色寫，腹節用深墨赭色寫。

4. 以很淺墨色寫兩對膜翅，用深淺變化的顏色寫出翅的透明感。

5. 用深墨幼線在翅面上勾出明顯的翅脈。

6. 蟬有三對足，腿節粗壯，帶刺，其前足、中足稍短，後足雙腿輕長，寫時用筆用墨都要有力度並強調足的頓挫與轉折處。

7. 幼筆蘸墨寫短觸角，呈鬚狀。

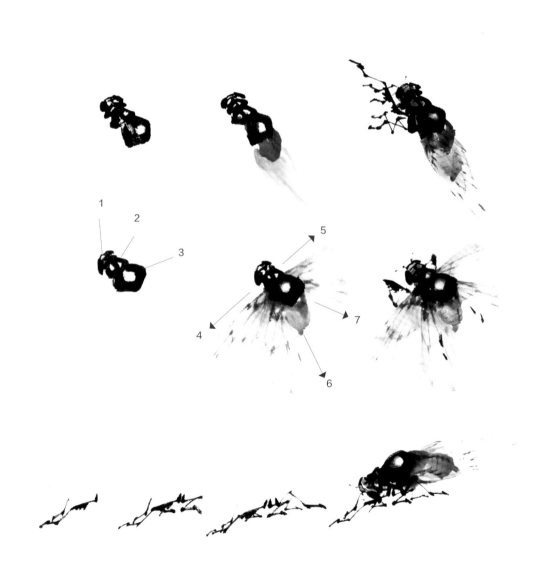

螳螂

1. 螳螂的身體呈長形，前足捕捉食物，中、後足步行。先用幼筆蘸草綠，寫三角形的頭部和大而明亮複眼；繼寫頸、胸、翅、足。

2. 側鋒朱綠色寫翅，墨未乾時，用乾筆深墨點翅的斑紋。深色寫六足，腿節和脛節有利刺，脛節呈鐮刀狀，常向腿節折疊，臀域發達，扇狀。

3. 腹部肥大，腹用粉黃蘸朱色寫，腹節用墨線寫。

4. 觸角細長，幼墨線有力地勾出兩條長觸角。

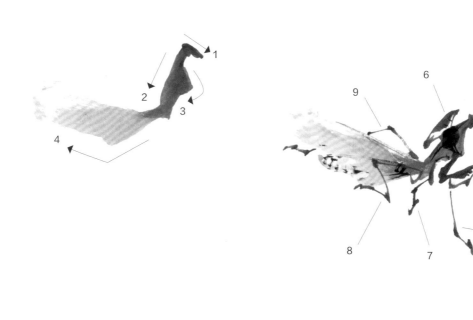

青蛙

1. 幼筆深墨勾寫眼，淺墨勾身和四肢的輪廓，蛙的特徵是嘴大、眼大凸出，蛙的前肢小，有四趾，後肢大，有五趾。
2. 待墨色乾後，局部濕清水，渲染石綠色，肚皮處染朱黃和白色。
3. 趁濕時用深墨加勾蛙背上的花紋。
4. 用羊毫筆蘸薄白色寫後肢趾之間的蹼，寫蛙肢時須有力，以顯出彈跳感。

神仙魚

1. 用幼筆深墨寫眼、嘴，赭墨色的線條勾出魚的輪廓。

2. 待乾後，用清水濕染魚身，用淺墨和朱黃色渲染，背部深色，肚部淺色。

3. 再以狼毫筆蘸深墨，寫魚斑紋。

4. 繼用墨色和白色點魚鱗。

5. 寫尾鰭和魚鰓時，行筆輕快，靈活掌握，不要死板，表現出遊時的生動神態。

金魚

1. 寫金魚要掌握它的造型，了解其頭、軀幹、尾三部分的比例；先從頭部寫起，再寫身、鰭、尾。眼的墨色較濃，身、鰭、尾用淺墨色或淺墨赭色。

2. 寫魚尾要留意尾廓起伏優美的動態感。選用羊毫筆，注意筆的水分，太多面積大會走形，寫時可備淨白宣紙吸壓紙上水分，以求墨色固定。

3. 運筆用偏側鋒從尾柄往外撕掃出，撕出尾的質感效果。

4. 用紅朱色染魚身。以厚粉白色，一層層有次序排列點寫魚鱗。

鯉魚

1. 幼筆蘸淺墨先寫魚眼、魚唇、魚鬚、魚頭、魚鰓、魚軀，繼用狼毫筆寫魚鰭和尾鰭。用筆靈活，忌重複用筆。魚的輪廓造形要自然生動。

2. 以深淺墨勾寫魚鱗。待乾後，以清水濕染，局部渲染紅朱黃色的斑紋。

3. 魚背處用紅色點鱗，在魚肚處用厚白色點鱗，以增層次感。

第六節 山水

樹

1. 硬毫筆點深墨勾寫主題的大樹，枝與枝之間穿插、配疊、密疏要自然。枝的線條要有粗幼、斷續，表現枝若隱若現的效果。

2. 寫山水中的叢樹，先寫主體顯眼的第一組樹，用散筆尖蘸淨墨點葉，用朱黃色點寫秋葉。隨之寫另一組樹，樹種形狀要表現多樣化。

3. 樹葉一筆點撇成，正面葉粗，側面葉幼，從樹枝兩旁寫出，葉與葉之間的交搭要密疏有致，遠筆宜快，瀟灑活潑。留意葉與葉之間前後色調深淺變化和層次分明，光的空間處理也須靈活。

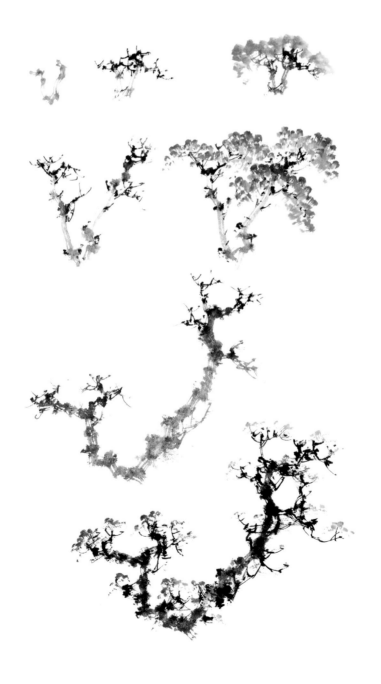

瀑布

1. 以狼毫筆蘸墨先勾出瀑布邊的岩石、小石，聚散密疏要有變化。

2. 運用側鋒乾濕筆隨岩石形狀皴紋，深凹暗處多加反覆勾皴。需掌握山石的結構造型。

3. 選用長鋒狼毫或山馬筆，用淨淺墨或赭墨先勾出瀑布的主要水紋線條和幼線水紋在石頭兩旁下垂，運筆不要過於生硬，每條水紋一氣呵成，使其有輕盈直流之致。

4. 待墨乾後，以羊毫筆飽含清水，局部濕水渲染，水色可用墨藍色調渲染，用墨赭色和石青染岩石色，以濃淡墨在岩石兩邊點些樹木。

山石

1. 用排筆蘸深淺墨或順或逆，上下左右進行皴擦，擦出多組山峰的粗概形狀，繼用硬毫筆或山馬筆按其形狀勾出山形的輪廓，再畫出山的皴紋來增加層次光暗。

2. 添加山上樹木，點寫時留意樹木種類的葉形和組合各異，扁筆鋒點寫樹木，點葉時用筆的力度輕重來表現虛實，近景深色，遠景淺色。山上叢樹分多組，先寫顯眼的樹，其餘陪襯的樹可用筆簡練概括。

3. 用清水局部濕染設色，注意畫面整體和色調要和諧統一。

4. 江岸兩邊的水紋用淡墨藍色染。

雲霧

1. 用排筆蘸深淺墨先擦出山的大概形狀，再用狼毫或山馬筆蘸深墨，按山的形狀勾出山的輪廓，以長麻皴法，按山石的形狀輪廓逐層皴紋，線條有粗幼、深淺變化。

2. 在疊嶂的遠近山，用狼毫筆或山馬筆蘸墨點寫遠樹，深淺密疏有變化，不要太呆板。樹葉叢樹可用蘸藍染。

3. 隨後分局部渲染着色，清晰可見的近景可多染數遍，虛遠煙雲濛濛的遠景染色較淺。染出層次距離，近遠實虛的景色。

4. 待乾後，用排筆蘸清水把紙面全濕平，後着色渲染，選用深淺墨赭色染為山石，與疊疊雲煙的空白對比，顯現出山石雲霧朦朧和層次感。

5. 白雲處，用羊毫筆淡墨藍染托出一層層的雲霧，層層重染時分出光暗以增立體感和彩光感。

雪景

1. 用狼毫筆點深墨先寫顯眼的大樹，樹枝之間要穿插自然，繼寫其餘的大樹。
2. 以硬毫筆或山馬筆蘸墨先勾勒出山石，勾時線條要斷斷續續，使其有若隱若現於雪積中的效果。
3. 待乾後，以排筆飽含清水濕染，冬天用墨藍色的冷色調渲染，溪水和天空染色以求托出一片白色的遠山和岩石。
4. 選長鋒毫筆，在筆鋒蘸厚白色，以點寫法和汲滴法將白色灑在畫面上寫滿天雪花飄飄景色。

遠山

1. 先用排筆蘸淡墨擦寫山頭，繼用山馬筆蘸深淡墨，按山石的形狀輪廓逐層皴紋，山頭運筆可以輕描淡寫。
2. 深墨側鋒點寫山頭樹木，點時運筆力度要輕重有致；乾後以赭色和墨藍色染山頭。
3. 用排筆蘸清水局部濕染遠山，不要一次過用厚色渲染，而要薄色一層一層渲染，染時用筆要輕、勻柔，以及注意畫面整體和色調的和諧統一。

帆舟

1. 在山水畫中多有點綴扁舟、橋、亭，來增加畫面豐富的意蘊，體現畫家濃濃的情思。這些小舟大致有捕魚之舟、遊玩之舟和隱逸之舟等。描寫這些點綴山水畫的小舟，先用深墨一筆寫成舟身，寫時舟身一定要在畫面的視平線上。

2. 用赭墨寫出舟身底不同的水面線，以流暢的曲線，靈活地寫出水浪，注意水線間的疏密有致。

3. 遠處的船，只寫船的外輪廓，畫出來或橫畫一筆一舟即可。

4. 寫江海波濤中的帆船，以深墨畫船身，淺墨畫帆，用幼筆畫出拉線。

蓑翁

1. 先用硬毫深墨寫竹筏，要掌握筏在畫面上的水平線。竹筏用真竹配加刺竹捆紮而成。竹子的粗端做筏頭高高翹起，幼端做筏尾平鋪水面。

2. 繼寫蓑衣，蓑衣是指用蓑草編織而成、能穿在身上用以遮雨的雨具。蓑衣一般製成上衣與下裙兩塊，穿在身上與頭上的斗笠配合使用。先用深墨勾寫漁帽，繼用硬毫筆調墨赭石，在筆尖蘸少許深墨，側鋒簡筆撕掃蓑衣。

3. 蓑翁則用幼筆淺墨從整個面形輪廓、眼睛、鼻、嘴、耳勾起，臉部比例位置要準確對稱。

4. 用深淺墨勾寫衣紋，落筆速度輕快而流暢。

5. 待乾後，局部渲染色彩。先用朱赭色在面、手、腳染色，染色要薄淡些，染時顏色要勻柔滲化。

第七節 人物

高士

1. 用幼筆蘸墨色勾眉、眼、鼻、嘴、耳、鬢、鬚、帽。中國古代的帽有冠、冕、弁、巾幘、襆頭等品種。

2. 以深墨勾描衣紋，用筆須力求圓韌，按提均勻，寫寬袍的衣抽和紮在腰間結衣帶時要注意衣紋的轉折，線條要方直一些，也要有流暢變化。

3. 待乾後，用白色和朱黃色調出面色，染臉部時要勻和，可分多遍渲染。衣服分局部染色，染色後如覺得色染不夠，可以再多染幾遍。

仕女

1. 先從眼、鼻、嘴、耳寫起，運筆要圓、潤、均；繼而勾勒整個臉形，勾下巴時要輕力一點。
2. 淡墨寫髮髻，趁濕再加深墨，落筆速度輕快而流暢，寫出髻鬟柔美的線條和頭髮潤濕的質感。
3. 軟毫筆勾衣紋，衣紋轉折處用筆要圓韌，線條才優美。寫仕女衣裙要注意線條的旋律，顯出衣裙的飄逸和寬鬆感。
4. 以幼筆勾寫手和腕，用筆線條輕柔以表現出仕女潤嫩的手形。
5. 面部濕清水，用胭脂黃色和白色將面先染第一遍。第一遍染色要薄淡，反覆重染多遍，染時色要勻柔和滲化，繼而在兩頰處染上少許胭脂色，以求表現仕女的皮膚和細嫩。嘴唇用朱紅色染，染時先濕水使嘴唇飽滿濕潤。用清水先濕勻衣裙，局部渲染，配色要相互襯托，賦予畫面一種雅人清致的韻味。

老者

1. 用幼筆蘸深墨先勾臉部，接着勾寫斑白的髮鬚和臉上的皺紋。寫時注意臉部與手部結構。
2. 前後勾出衣服的領口、衣袖、袖口處的手、裙子，勾時用筆蒼勁，穩重寫出衣紋。
3. 分局部渲染臉部、髮鬚、領口、衣裙等。

小童

1. 先勾出胖嘟嘟的臉部，然後用深墨寫頭上紮起的髮髻。染色時，臉頰處染上少許胭脂色，嘴唇用朱紅色。
2. 勾衣服線條要有輕淡柔軟之感，手的線條要屈曲渾圓。最後為衣服染上漂亮的顏色。

達摩

1. 用軟毫筆蘸赭黃色染面部。面色凹處如眼窩、鼻骨、觀骨等部位用色較深或加染數遍。
2. 用幼筆蘸墨色，先勾眉、眼、鼻、嘴、耳，面的各部位的比例位置要準確，形象特徵明顯。用中鋒筆法，力度求圓柔、求內勁。達摩人物的造型，有毅力、祥和、寧靜的神情姿態。
3. 用長鋒硬毫筆蘸深墨，壓扁筆鋒寫鬚、眉等，可重複畫多遍以求鬚的流暢感。
4. 選用狼毫筆描勾衣紋，勾描時用筆須力求圓韌，按提均勻，用蒼勁穩重的筆觸寫出衣紋，衣紋轉折處的線條方直些，用線條粗幼，虛實的變化來表現形體的質感。

鍾馗

1. 先用深墨勾寫臉部，眼睛要有神，繼以深墨，用焦墨寫眉、鬚，鬚可多遍複寫，寫出鍾馗的威風凜凜、正氣浩然、剛直不阿、待人正直的鐵面虬鬚人物。
2. 以羊毫筆用清水濕染面部，蘸赭墨色染臉部凹處及鬚、帽下的暗位周邊，朱赭色染嘴唇。
3. 用中鋒硬毫筆勾衣紋，線條要有勁力。用幼赭墨色勾雙手，各手指之間的結構要掌握準確。
4. 染衣紋時用大筆先濕清水，用朱紅色染皺褶，染衣色要有深淺，加強其立體感。

鍾馗是中國傳統道教諸神中唯一的萬應之神，要福得福，要財得財，有求必應，民間常掛鍾馗神

觀音

1. 幼筆蘸墨勾寫眉、眼、鼻、嘴、耳，繼而勾整個臉形，臉部要準確和對稱，勾寫時運筆要圓潤均。

2. 深墨勾勒出頭上的白紗和衣紋，用筆圓中帶方，線條流暢和簡練。

3. 先用白、黃、朱、胭脂色調好，分染五官各部。眼窩、下頦等凹處先染第一遍，第一遍染色要薄淡些，未乾時趁濕將面部再重染一遍，染時色要勻柔。

4. 羊毫筆蘸深墨，按照髮形生長規律與方向寫出髮髻，繼而用淡墨分染髮髻，用深赭綠色加染髻鬟周圍地方。

5. 選用長鋒軟毫筆蘸深淺墨勾衣紋，用墨要濕潤些，用筆在圓轉，側重線條的旋律和優美感。

　　觀音是中國傳統佛教以及民間信仰中慈悲和智慧的象徵。觀世音菩薩具有廣大悲願，救護眾生脫離困難和苦痛。

第五章
中國畫的鑒賞與學習

　　不同的民族，不同的國家對藝術品的鑒賞是不同的，這是由不同的傳統文化、民族心理所決定的。文化的不同造成了對藝術品欣賞的差異，在中西文化交流的早期，西方人很難理解中國畫，認為中國畫沒有層次，不進透視，雜亂無章；反之，中國人對西方繪畫也很難理解，後來相互交流後，才彼此接受。鑒賞中國畫，要從中國歷史、精神氣質、哲學思想、風俗習慣、山川地理、環境風貌上去把握。

第一節 如何鑒賞中國畫

 中國畫追求意境

意境是繪畫作品中描繪的圖像與表現的思想感情融為一體而形成的藝術境界，是作品在情景交融、虛實相生之後所產生出的一種更為高級，使人產生感情共鳴的「象外之象」「景外之景」。它是中國畫的最高審美標準。

西方繪畫注重寫實，即對物象的真實描繪；中國繪畫則強調寫意，即把心中的感受、想像反映在畫面當中來表達一種思想情感。比如畫山水，是因為喜愛山水，要把對山川的愛戀展現到紙上；畫梅花，是因為梅花有鬥冰雪、勝嚴寒的精神氣質。

意境的產生要有作者的學養，有學養的藝術家，才能畫出有意境的畫，學養淺薄的人，其畫也低俗，中國畫是中國傳統文化的一個組成部分，它是集詩歌、書法、文學於一體的綜合藝術形式，更是傳統文化的結晶，成功的畫家，一定是會寫詩，書法也一定非常好（見圖5-1）。

 中國畫追求筆墨效果

任何繪畫作品都是由繪畫工具產生。中國畫是由毛筆、宣紙、墨三種材料組成，三者結合之後產生作品，而決定作品的優劣全在於作者如何使用這三種材料。中國畫的筆墨之道，反映了畫家的才學、功力、技巧、水平。好的作品，一定是意境深遠、功力深厚、技巧嫻熟。筆墨效果反映出作者的對筆墨掌握的程度。

優秀的畫家能熟練地使用毛筆，畫出的作品有濃淡乾濕之分，有遠近厚薄之別，筆下起風雲，紙上生波濤，畫出的畫，形似神更似。

筆墨效果要求畫家長期的訓練，認真的總結，反覆的實踐，一片樹葉，一枝樹幹不知要畫多少遍才能畫出效果，如李可染先生有一枚印語是「廢畫三千」，便正說明了筆墨效果的來之不易。

筆墨效果能夠呈現不同的形態、空間、層次和趣味，正如油畫講究筆觸、雕刻講究刀法一樣，中國畫更加強調筆法，一條線要有變化，粗幼、轉折、濃淡、連接等都非常講究，如果運行不好就成了敗筆（見圖5-2）。

中國畫是水墨畫，最難的是一氣呵成，一筆而就，不能修改，更不能塗抹，也無法擦添，難度是非常大的，這就是為甚麼外國人學中國畫難的原因，因為外國人很難掌握中國的筆墨及使用中國宣紙。

另外，看懂中國畫也同樣需要學養，鑒賞家是第二作者，他能看懂，知道好壞，分清高低。品鑒者雖然不會畫畫，但他能從批評者的角度指出作品的優劣，洞穿作者的心靈，評判作品的等級，從更高的視角作出評判，這是需要深厚的學養才能做到的。

追求意境

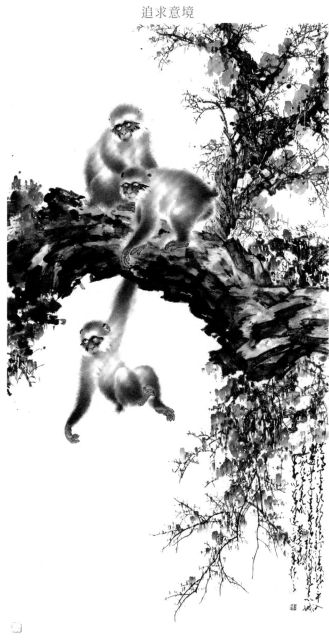

圖 5-1 翁真如繪 趙少昂題詞

筆墨效果

圖 5-2 翁真如作品

三、中國畫的詩書畫印四位一體

　　中國書畫有幾千年的發展歷史，早期的文字是象形文字，如同一幅簡筆的圖案。早期的圖畫很多也是一種文字，都是用毛筆書畫，所以說書畫同源。

　　宋元以前畫面上不題詩，不押印，很少留作者的姓名，姓名都藏在畫面的隱處。明代以後，有了詩、書、畫、印一體的繪畫形式。因此，一幅完美的書畫作品，必須是詩書畫印的完美融合（見圖5-3）。

　　中國畫家大都學養深厚，不僅畫好，還會寫詩，如鄭板橋畫竹，每幅畫上都有一首絕妙的詩句，詩在說明畫意，畫在表現詩意，這便是所謂詩情畫意。

　　詩再好，畫再美，如果字寫的不好，那麼畫也大打折扣。字寫的好，會給畫面增彩不少，有時好的書法還會奪了畫面的風光。

　　印也是中國畫必不可少的部分。畫面完成後，必須簽上作者的名字，蓋上印章。簽名和蓋印除了證明作品的真實性外，還起到點綴作用。有的作品為了表現作者的藝術追求和取向，甚至還要在畫面上加蓋很多印章（見圖5-3）。

四、欣賞中國畫要看整體效果

　　由於中國畫的多樣性和豐富性，更由於每位畫家的風格差異，所以，我們在欣賞作品時，不能用同一個眼光來欣賞，更不能以自己的喜好來評判畫的優劣高低。

　　作品之間儘管差異很多，但藝術品的高低，還是不難區分的，好的作品，一眼忘不掉，差的作品，看上去便不舒服。

　　早在一千多年前謝赫就提出畫的「六法」，即「氣韻生動，骨法用筆，應物象形，隨類賦彩，經營位置，傳移模寫」。形象、佈局、用筆、用色都要恰到好處，相互融和，整體把握。整體效果要體現出畫面的氣韻、精神、精妙、飄逸，所以，如果整體效果很好便是一幅好畫（見圖5-4）。

詩書畫印

整體效果

圖 5-3 翁真如繪鍾馗 趙少昂補蝙蝠並題詞

圖 5-4 翁真如作品

第二節 如何畫好中國畫

要畫好中國畫需要具備兩個條件：天資加勤奮。有些人天資很好，但不刻苦努力，最終成不了大家；有些人天資一般，但勤奮好學，最終成名成家。畫好中國畫並不難，只要堅持不懈，拜好師父，走正路子，是能夠畫好中國畫的，要其中打好基本功至關重要。

一、拜師學藝

師父也就是老師、先生、導師，是藝術道路上的引路人，是最值得敬愛的人，說明了師父多麼的重要。好的師父，會帶領你走向光明，走向成功之路，使你人生光輝燦爛。

每一位成功的藝術家，其前面都有師父在領路。李可染先生就曾說過，他一生最幸運的就是拜齊白石、黃賓虹為師，一位教用「筆」，一位教用「墨」。

師父的一生就是一部書，他們積累了豐富的經驗，在藝術上有很多體會。他們會因材施教，教你如何起步，如何奔跑，畫甚麼，怎樣畫，該畫甚麼，不該畫甚麼。

在拜師時，一定要根據自身的喜好、發展方向和學習能力來選擇，師生之間的差距不能太大，名師、大師講得高深，學生往往聽不懂；一般的老師講課，感覺又很浮淺，所以師生要對等。

除了拜適合自己的老師外，在不同的年齡段，不同的學習階段，還要拜不同的師父，只有這樣，才能博采眾家之長。當然，所謂名師出高徒，好的師父在選擇徒弟的時候，同樣是根據自身情況來選擇最適合自己的弟子。

二、學好基本功

基本功是指學藝者最基本的技能要求。畫中國畫的基本功是要能非常熟練地使用毛筆，掌控自如，準確、生動、形象地表現所畫的物體；畫面要有意境，表達出作者一定的思想感情。基本功要從臨摹練起，凡是大家，無一不是多年打下的功夫，有非常扎實的基本功。

正所謂「台上一分鐘，台下十年功」「十年寒窗苦」「梅花香自苦寒來」，指的都是基本功的訓練。基本功的訓練關係畫家的成功與否，基本功扎實，成家的希望就大；基礎不牢，筆墨使用不好，畫面一片混亂，就很難畫好畫。

所以，基本功的高低決定了繪畫藝術的高低，李可染先生有「廢紙三千」的印語，這些「廢紙」實質都是練功夫，反覆地畫，無數遍地畫，不滿意就「廢」掉。齊白石老人早年在農村幹木匠活，一部殘破的《芥子園畫譜》反覆臨寫達數十遍之多，又在窗前屋後種植花草，養鳥餵魚，天天觀察，練就了一身扎實的基本功。功夫不負有心人，功夫到家，自然成家。

臨摹

臨摹作為學習和研究中國畫必須經歷的第一階段，就是要從古人的畫跡中吸取經驗，借鑒古人用筆、用墨及造形等方面的技巧來幫助自己打好繪畫技巧的基礎，正如黃賓虹所說：「師古人者，傳模移寫，六法之中，已有捷徑。」南齊謝赫也把臨摹列為六法之一，提出「傳模移寫」的重要性。

　　雖然我們強調臨摹的重要性，並稱其為學習中國畫必須經歷的第一階段，但需要注意，臨與摹只是在一起的合稱，其方法則是不一樣的。

　　臨：就是把原畫放在旁邊，對着原畫，一面看，一面畫，按照原圖的用筆用墨等章法，一一忠實地描繪下來，這種方法可以對原稿有一番精細的觀察，可以清晰地看出其用筆的巧拙，用墨的濃淡和構局的虛實。

　　摹：摹則是把一張透明或很薄的畫紙蓋在原畫的上面，然後用墨筆描蓋它的畫跡，勾出它的輪廓，這方法因隔着一張畫紙看原畫，總不免朦朧不清楚，只得到其輪廓的大概而已。

　　學習者必須按照正確方法和一定的程序去學，先從法入手，從規入手，由簡至繁，由淺至深，一步一步的進行，就像唐代王維所言：「善學者，還從規矩。」古言也有句：「不從規則，不能方圓。」若在臨畫時隨意亂寫一遍，那只是大「抄」一遍，哪怕長年累月的練習，效果也不會理想。

　　因此，當一張新畫稿到手，在臨摹之前，應先「看」一回，以加深畫面的認識，研究其內容和表現技巧等，然後再開始臨摹，這樣才能加深自己對技法的理解。

　　歷來，臨、摹、看是向古畫借鑒的三種方法。如臨《羣考拉圖》（見圖 5-5）時，首先要做的是仔細去「看」，對畫面構圖、技法有了初步了解，然後才進行臨摹。先以淺墨勾勒出主題考拉的輪廓後賦色，寫時應留意考拉的造形和毛髮生長的規律，要寫出其毛茸茸和懶洋洋的樣子。

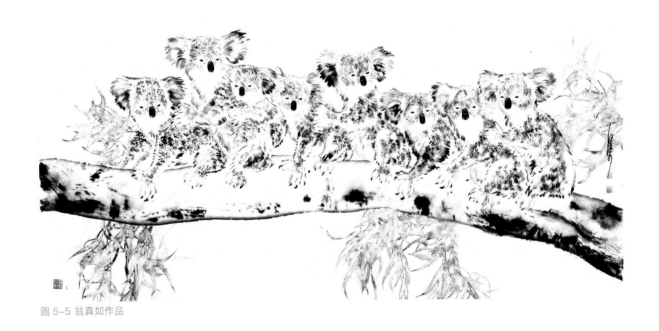

圖 5-5 翁真如作品

　　臨摹時，應先以一家一派為主，虛心、忠實地去臨、去摹，求達到與原畫一模一樣的效果，等到技法純熟，完全理解後，才繼續臨摹另一家一派，後集各家所長，但若是求「形似」，為某一家一派的技法所束縛，沒有自己的創造革新，那只是抄襲他畫而已，不會形成自己的獨特風格。因此，學畫者須在接受傳統技巧外，自己再深入生活，體會自然，後中得心源，創立一格。

三、專攻一門

　　中國畫歷史悠長，畫的種類也多，地域差異明顯。如今的畫壇，可以說畫派林立，師出多門，初學者來根本學不完所有技法。

　　我們一定要切記，一個人不可能甚麼都學，甚麼都會，甚麼都精通。大凡優秀的畫家，一生只畫幾種題材，如鄭板橋只畫竹子，確實是畫絕了，黃賓虹畫山水，徐悲鴻畫馬，黃冑畫驢，劉文西畫陝北人物等。他們都是在選準專業之後，專攻一門。所以，在決定學習之前，不僅要學會選擇，更要學會放棄。

　　而且，與所學繁多複雜相比，專攻一門更容易得到成功。有的人畫的題材太多，畫法太雜，總是畫不出自己的特色。如果今天學「四王」，明天董其昌，後天又去學唐寅；今天畫山水，明天畫花鳥，後天又去畫人物。這樣下來便會愈畫愈亂，愈畫愈找不到自己的位置，最後只會在迷茫中失去自我。

　　現在國家提倡匠人精神，其實即專一精神。的確，好的工匠、手藝人一輩子只幹一種活，幹到最後也就成名成家，學畫也是這樣，選準一個題材，經過千錘百煉之後終會成功。

四、讀書寫字

　　讀書與寫字對畫好中國畫也是非常重要的。中國畫不是機械地表現一種物象，而是通過桌上的紙，水中的墨，手中的筆去表現一種思想，一種境界，一種意識。

　　至於怎麼去表現，則全靠畫者的知識積累，以及自身的學術素養來支撐。想要擁有淵博的知識和高境界的學術素養，自然要依靠讀書才能完成，這也是所謂的「讀書破萬卷，下筆如有神。」

　　中國畫與西洋畫不同。西方詩就是詩，屬文字範疇；畫是形象藝術，因此詩畫隔離。而中國畫是詩、書、畫、印四位一體，相互融和，相互統一的結合體。所以，中國畫要求畫家不僅要會畫，還要會寫詩，會題字，會精妙的書法。所以，我們經常發現中國歷史上的大畫家，基本都是學富五車之人。

　　所謂「腹有詩書氣自華」，讀書可以吸取別人的繪畫經驗，分享別人的藝術成果；讀書能夠開闊視野，啟發你的繪畫思路，打開你的心扉；讀書能夠讓你跨越千年，走向未來。讀書多的人不一定會畫畫，但想要學會畫畫的人一定要多讀書。

　　此外，繪畫用筆講究從書法中來，故中國畫與書法意趣相通。對於畫家來說，字雖然在畫之後，但一定要寫好，寫出自己的特色。很多畫家因為寫不好，不敢在畫上多寫字，只是題個名而已，那麼這幅畫便會因為缺乏好字而大失其色。所以，字的好壞對一幅畫也至關重要，好畫必須配好字，使其在藝術上達到互補效果。

　　另外，多寫字對畫家來說還有一個好處，那就是練好手上的硬功夫。天天寫字，使你的手腕靈活，運筆瀟灑自如，行雲流水，心手一致，心到手到。把寫字的功夫用到繪畫上，會使畫面更加光采奪目。

　　寫好字要從臨帖開始，對照書體規規矩矩地摹仿、練習，它是學習書法的必經之路。到了一定的時候再放開寫，中國的方塊字都是定型的字體，不能改變，更不能創新，否則別人都不認識。

五、深入生活

　　自然界和社會生活是藝術家創作的源泉。畫家有兩大主題，就是歌頌自然和反映生活，其中山川河流，花鳥蟲魚是自然；人間世態是生活。要想畫好畫，必須走進自然走向社會。

　　走進自然要拜自然為師，畫山要研究山，懂得山，畫水要知水，畫雲霧要仰望藍天白雲，要師造化，石濤提出的「搜盡奇峰打草稿」就是到大自然中去研究山川河流。那些天天「畫於南窗之下」的畫家是創作不出好作品的。

　　深入生活就是要到社會中去，看透社會。離開了生活，創作便成了無源之水，無本之木。總之，畫好中國畫需要多方面的積累，知識、學養、功力、勤奮，缺一不可。

寫生與速寫

　　畫家在生活中去捕捉人、自然，不斷去體驗現實，在觀察的過程中，畫家總會借助速寫，把所見的物象有意識地記錄起來，以便作為創作時的形象設計依據。

　　速寫可以鍛煉畫家對自然景物有高度與深刻的了解。花鳥畫家要從生活中捕捉花鳥走獸的形態，山水人物畫家要去寫照山水的靈氣與人物的姿態神情。就像黃賓虹所言：「作畫當以大自然為師，若胸有丘壑，運筆便自如暢達矣！」

　　清笪重光曾說：「從來筆墨之探奇，必係山川之寫照，善師者化工，不善師者撫繢素。」近代潘天壽說：「荒山亂石間，幾枝亂草，數朵閒花，即是吾輩無上粉本。」

　　就是說畫家會在生活中收集所有速寫下來的草稿，為再次發展創作之用。《袋鼠圖》便是把寫生草稿再次取捨處理，背景以數株野草補上，來表現出當時曠闊的環境（見圖 5-6）。

圖 5-6 翁真如作品

速寫時需根據畫家自己的意識去選擇有代表性或可取的形象。想要做到這點，則要掌握以下兩個關鍵步驟。

勾稿：用簡潔數筆把對象的形態勾出概括輪廓，寫出其中最有代表性的特徵。例如為松樹寫生，不一定要勾寫松樹的所有小枝和松針，只要寫出它的概括形狀或對畫家最有用處的局部，其餘細節便可省略。

時間：由於生活中景色大都是動態的，為了捕捉那一剎那的景物，畫家要以最快速度去勾寫，必須用最簡快的筆觸去描寫。例如奔跑的野馬，先用簡化與富有概括力的線條快而準地抓住牠的體形與姿態。

寫生是畫家創作道路中必經之道。對此，齊白石表示：「作畫貴寫其生，能得形神俱似即為好矣！」另有「胸中富丘壑，腕底有鬼神」的說法。

畫家在寫生過程中是必須對自然有深入細緻的體驗才能寫出山川之實，生物之神。對此，黃賓虹曾說：「寫生只能得山川之骨，欲得山川之氣，還得閉目沉思，非領略其精神不可。」

六、勤於創作

創作是「師古人，師造化」二者之後，再出於畫家之心源，在生活中獲得素材，進行創作，但創作又直接與畫家的思想、性格、審美觀點、生活經歷、民族色彩等息息相關。

這一點，我們往往從大畫家的作品，便能很明顯看到他們的情趣與獨特風格，雖然有時會在筆墨和構圖上相似，但總離不開他本身獨特的風貌格調範圍。

對此，近現代著名畫家黃賓虹曾說：「畫事除接受傳統技法外，尚須以自己之心性體貌，融會貫通於手中，深入自然，會心自然，並以手中技，寫我遊中所得之自然。」

同時，創作風格也不是短時間就能形成的，它需要畫家長期的藝術生活實踐，才能在不斷的領悟中形成自己的風格。如唐張文通所說：「外師造化，中得心源。」

在創作的過程中，初學者應注意以下三點。

畫理：這關係到生活體驗，如只是閉門臨摹前人之作品，沒有進入生活，觀察寫生，步入創作，往往會出錯情理。譬如把燕子戲春姿勢配上雪松作為背景，就顯然全不合理，冬天雪景下何來燕子？又如在巨大的山峰上，瀑布直傾瀉下，畫上一釣魚翁在瀑布下垂釣，這一幅畫構圖雖美，但全不合實際，瀑布湍流下，哪來魚兒上釣？

取捨：雖然寫生時曾在某一方面做了很多工作，但在創作時，為了協調筆墨之表現，畫面氣勢與色彩，就需要進行再次的添加與刪略，把自然的景象加以誇張和取捨才行。這就是清代李方膺所說：「觸目橫斜千萬朵，賞心只有兩三枝。」《考拉圖》（見圖5-7）是通過寫生得的草稿，再次藝術加工，注入畫家的個人設想與感情而成的。

　　感人：一幅好的藝術創作品是應該使人產生共鳴，讓讀者從畫中領會畫家賦予的感情。想要達到這點，首先需要畫家將自己的主觀感情與全部思想貫注入作品中。李白詩句：「花間一壺酒，獨酌無相親，舉杯邀明月，對影成三人。」情景盎然，千餘年來為人欣賞不止。畫也與詩一樣，要把作者的感覺表達到情景交融的境界，才能感人。

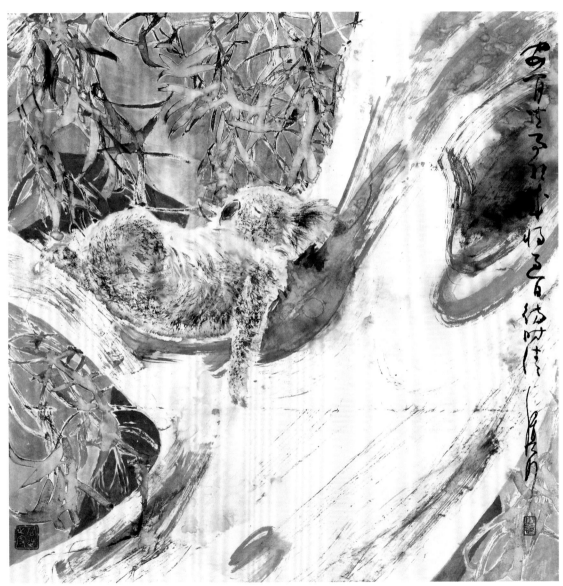

圖 5-7 翁真如作品

責任編輯	吳黎純
裝幀設計	洪萌雅　李洛霖
排版	李洛霖
印務	劉漢舉

西泠學堂專用教材

中國畫入門

編著　翁真如

出版　**中華書局（香港）有限公司**
　　　香港北角英皇道 499 號北角工業大廈 1 樓 B
　　　電話：(852) 2137 2338　傳真：(852) 2713 8202
　　　電子郵件：info@chunghwabook.com.hk
　　　網址：http://www.chunghwabook.com.hk

　　　集古齋有限公司
　　　香港中環域多利皇后街 9-10 號中商大廈三樓
　　　電話：(852) 2526 2388　傳真：(852) 2522 7953
　　　電子郵件：tsiku@tsikuchai.com
　　　網址：http://www.tsikuchai.com

發行　**香港聯合書刊物流有限公司**
　　　香港新界大埔汀麗路 36 號 中華商務印刷大廈 3 字樓
　　　電話：(852) 2150 2100　傳真：(852) 2407 3062
　　　電子郵件：info@suplogistics.com.hk

印刷　**中華商務彩色印刷有限公司**
　　　香港大埔汀麗路 36 號中華商務印刷大廈

版次　**2020 年 8 月第 1 版第 1 次印刷**
　　　©2020 中華書局

規格　16 開 (286mm x 210mm)

ISBN　978-988-8675-64-7